ANATOMY FOR SCULPTORS

藝用3D人體解剖書

烏迪斯·薩林斯 ULDIS ZARINS　　|　　山迪斯·康德拉茲 SANDIS KONDRATS　　|　　黃宛瑜 譯

common master press+

大家出版

藝用3D人體解剖書
認識人體結構與造型
ANATOMY FOR SCULPTORS:
UNDERSTANDING THE HUMAN FIGURE

作者　烏迪斯・薩林斯（Uldis Zarins）

　　古典雕塑家暨平面設計師，專研傳統雕塑藝術超過 20 年。現於拉脫維亞藝術學院教授解剖學，也是醫療系統視覺化建構軟體開發中心 Anatomy Next 的藝術指導，協助山迪斯・康德拉茲建構醫療用 3D 解剖學擴增實境系統。在學習與創作人體雕塑的過程中，發現傳統解剖學書籍並不精確詳盡，於是著手籌製這本工具書，最後在 2013 年的群眾募資計畫中獲得充沛資金的支援，讓本書得以問世。

作者　山迪斯・康德拉茲（Sandis Kondrats）

　　自 9 歲開始專研藝術領域，至今近 20 年。於拉脫維亞藝術學院獲得多個碩士學位。除了是醫療系統視覺化建構軟體開發中心 Anatomy Next 的創辦人，也是獲獎無數的沙雕、冰雕、雪雕與石雕藝術大師。2013 年與烏迪斯・薩林斯合著本書之後，兩人合組的創作團隊即獲美國權威醫學研究機構華盛頓大學醫學院的邀請，投入建構專業醫療用 3D 解剖學擴增實境系統。

醫學專業審訂　保羅斯・凱里（Pauls Keire）

　　美國華盛頓大學醫學博士，專業餘暇也常從事藝術創作。他除了有深厚的人體解剖學專業，也鑽研組織工程學、心血管內科、骨科醫學、神經退行性疾病與癌症治療等領域。

翻譯審訂　黃啟峻

　　奇美藝術獎雕塑類第 23、28 屆得主，解剖學師承台灣藝用解剖學權威魏道慧先生，曾赴俄羅斯聖彼得堡列賓美術學院深造，不單從事雕塑藝術創作，亦參與世紀當代舞團的表演藝術製作。

譯者　黃宛瑜

　　清華大學人類學碩士。專職譯者，譯作包括《瑜伽墊上解剖書 1-4》《想望台灣》《我從哪裡來》《他方，在此處》《觀光客的凝視 3.0》等書。

作者　　　烏迪斯・薩林斯（Uldis Zarins）
　　　　　山迪斯・康德拉茲（Sandis Kondrats）
專業審訂　黃啟峻
譯者　　　黃宛瑜
美術設計　劉孟宗
責任編輯　郭純靜
行銷企畫　陳詩韻
總編輯　　賴淑玲
社長　　　郭重興
發行人　　曾大福
出版者　　大家出版／遠足文化事業股份有限公司

發行
遠足文化事業股份有限公司
231 新北市新店區民權路108之2號9樓
電話　(02)2218-1417　傳真　(02)8667-1851
劃撥帳號　19504465　戶名　遠足文化事業有限公司
法律顧問　華洋法律事務所　蘇文生律師
定價　1860元　初版一刷2017年8月・二版一刷 2023年3月

國家圖書館出版品預行編目(CIP)資料

藝用3D人體解剖書：認識人體結構與造型
烏迪斯·薩林斯(Uldis Zarins)、山迪斯·康德拉茲(Sandis Kondrats)著；黃宛瑜譯
二版，新北市：大家出版：遠足文化事業股份有限公司發行，2023.03
224面；21.4×28公分。(Better；59)
譯自：Anatomy for sculptors：understanding the human figure
ISBN 978-626-7283-00-4(精裝)
1.CST: 藝術解剖學

901.3　　　　　　　　　　　　　　　　　　　　　112000120

滿懷希望

1990 年代初期，蘇聯瓦解，拉脫維亞共和國獨立不久，有位名為烏迪斯・薩林斯（Uldis Zarins）的年輕人滿懷著理想與抱負，夢想成為雕刻家。1994 年，烏迪斯獲里加藝術專門學校錄取。他在專校的學習過程很艱辛，競爭很激烈，但成果令人滿意。烏迪斯每天用黏土模仿製作古希臘頭像、半身像、全身像。模仿是很普遍的觀念，經由仿製古代雕像，可幫助學生認識造形。經過短短半年，烏迪斯感覺自己的觀察力進步，雙手也變得靈巧，但掌握造形的能力卻遲遲難有進展。

亞馬遜女戰士的臉頰

有一天，烏迪斯想模仿著名雕刻家波留克列特斯（Polykleitos）的亞馬遜女戰士的頭像，卻碰到一個問題：臉頰怎麼雕？臉頰顯然不是圓的，而是由好幾種複雜的形狀所組合起來。他心想：「要是能了解臉頰由什麼形狀組成、不同形狀之間又是如何湊在一起，就太棒了。」老師的指導卻令人沮喪，他總說：「學習、研究、測量！」可是，臉頰並沒有角和面，到底要量什麼？有位老師回答他：「研讀解剖學，也許你會有所收穫。」

初次接觸解剖學

教造型的老師告訴烏迪斯：「這裡有顆人類頭骨和一本解剖書，你若想通盤了解，就好好研究，然後做個人體肌肉解剖模型（écorché）* 來看看吧！」於是，烏迪斯決定雕一尊有肩膀的胸像，可是明明每塊肌肉都在正確的位置上，雕像看起來卻慘不忍睹。重點是，這完全無法幫助他認識形態。他決定不在形態上繼續打轉，改而研究肌肉。烏迪斯鑽進解剖書堆裡越挖越深，這才明白，解剖學對畫家和繪圖者是何等重要。然而，他發現每本解剖書都很單調，圖片既凌亂又稀少。「結果，沒有一本是專為雕塑家而寫的！」烏迪斯發現，唯一稍微提到人體與解剖形態的解剖書，只有高特菲・巴姆斯（Gottfied Bammes）的《裸體人像》（Der Nackte Mensch）。於是，他自問：「為什麼這些書的圖那麼少、字那麼多？」

*審訂注：écorché 指的是「沒有皮膚的人體」，包含雕塑、標本、繪畫……等都涵蓋在內，在立體模型為「人體肌肉解剖模型」，若是平面的便是「人體肌肉解剖圖」。

進入美術學院

專校畢業後，烏迪斯進入拉脫維亞藝術學院（Latvijas Mākslas Akadēmija）求學。那兒跟專校一樣，強調練習，卻不注重創作形態的方式。然而，烏迪斯每次要雕刻新作，事前總會先作足準備，除了備好骨架與黏土，還特地繪製一張小草圖，用淺顯易懂的方式分析形態。幾年下來，他累積了許多圖畫、草稿、解剖書籍與成功作品的相片。烏迪斯發現他所繪的草稿、圖片極受歡迎，供不應求，也常有人建議他將這些涵蓋形態分析以及雕塑家必備基礎解剖學知識的素材集結成書，烏迪斯這才浮現製作本書的念頭。

敲門磚 Kickstarter

幾年過去，烏迪斯架設了網站（anatomy4sculptors.com），開發比例計算器，建立臉書粉絲專頁，分享解剖資訊及他親手繪製的圖畫。烏迪斯很認真，時常和同好對談、交流，測試各種詮釋人體解剖學的方法。2013 年春天，他在好友山迪斯・康德拉茲（Sandis Kondrats）協助下，成立了國際工作團隊，開始在美國募資平臺「敲門磚」（Kickstarter）上為本書募資。有了眾人鼎力襄助，烏迪斯終於實現出書的願望，完成本書。

計畫推動期間，率先加入烏迪斯和山迪斯的是兩位拉脫維亞的朋友 Sabina Grams 和 Edgars Vegners，他們貢獻了電腦繪圖和攝影的專長。山迪斯的兄弟 Janis Kondrats 幫他們開發網站註冊系統，供計畫贊助人參與、測試本書的內容。由於烏迪斯和山迪斯的母語並非英語，為求慎重，也請 Monika Hanley 和 Johannah Larson 協助編校，而 Pauls Keire 醫師則提供醫學方面的解剖學專業。烏迪斯和山迪斯因為這個計畫，有幸結識了 Chris Rawlinson 和 Sergio Alessandro Servillo，他們以 3D 立體掃描和造型的參考文獻等素材，補充了許多頁面。Shutterstock 圖庫網站則提供烏迪斯許多偉大藝術作品的圖片以充實全書的內容，同樣功不可沒。烏迪斯和山迪斯於本書發展階段也旅行世界各地，參加許多沙雕比賽和活動，與世界各國的沙雕愛好者交流討論，這些國際沙雕社群的朋友對本書也貢獻良多。計畫推動期間，西雅圖的拉脫維亞社群提供了不少幫助，他們的支持彌足珍貴。當然，若非家人親友的支持與理解，這項計畫不可能成功。

在經過二十多年的熱情耕耘之後，烏迪斯創作這本書的夢想終於成真。他累積了十一年古典藝術的訓練，以及九年間兩百多場國際雕塑季、座談會、展覽的歷練，再加上四年來遍覽群籍、鑽研人體解剖學、繪製圖片的努力，本書才得以出版問世。

目次 | CONTENTS

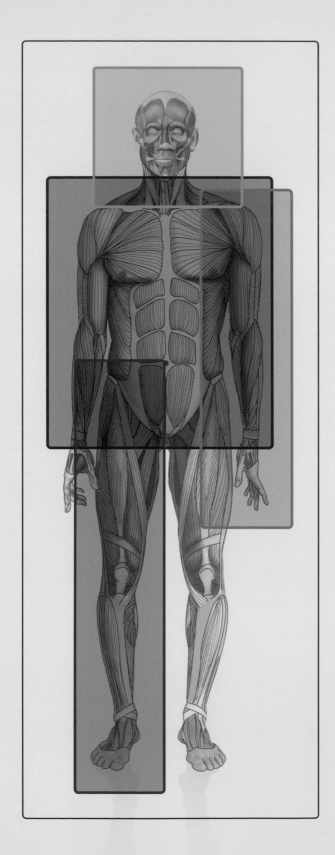

人體與軀幹

FIGURE & TORSO

人體骨骼

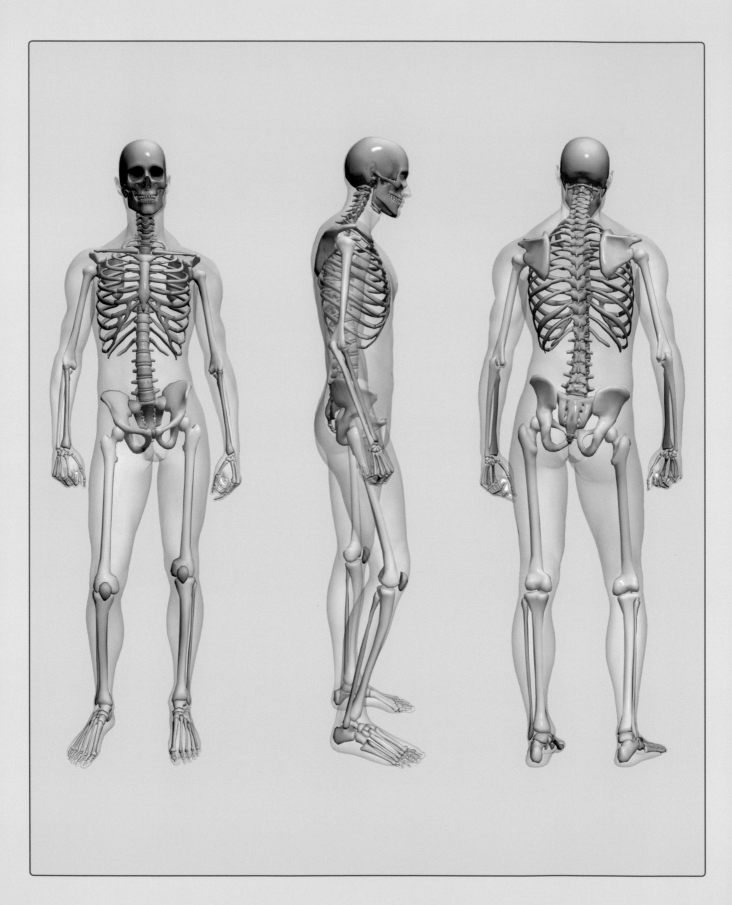

人體骨骼

軀幹的重要標記點 ⓘ

皮下明顯的突出之處，這些地方稱為骨頭標記點，或簡稱骨點，有時是整塊骨頭，但一般多是分布於骨頭上的點位。在測量身體比例時，這些突出點是重要的基準點。由於絕大部分的骨骼外層包覆著身體軟組織，標記點也成了掌握全身骨骼確切位置的關鍵。

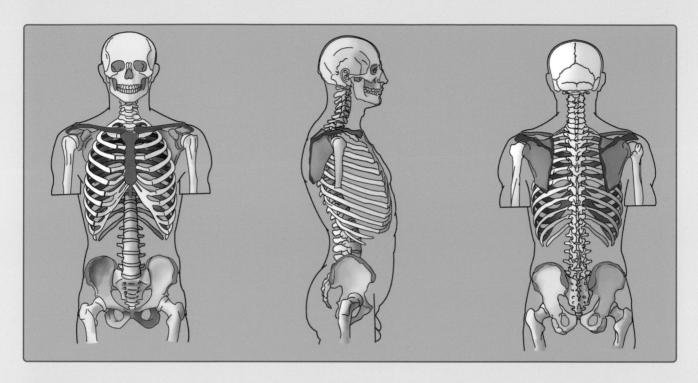

肩胛骨

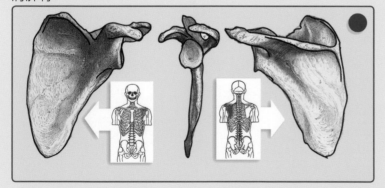

胸骨

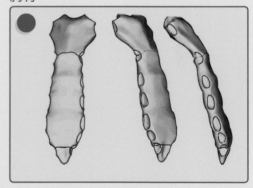

骨盆

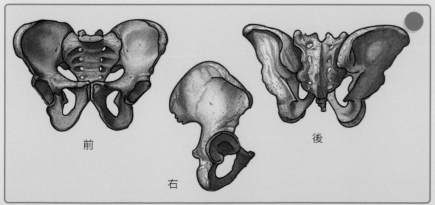

前

右

後

鎖骨

軀幹背面的重要骨點

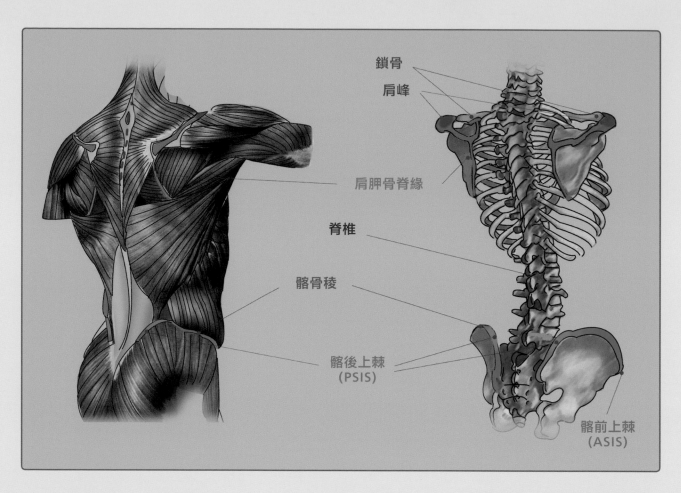

鎖骨

肩峰

肩胛骨脊緣

脊椎

髂骨稜

髂後上棘
(PSIS)

髂前上棘
(ASIS)

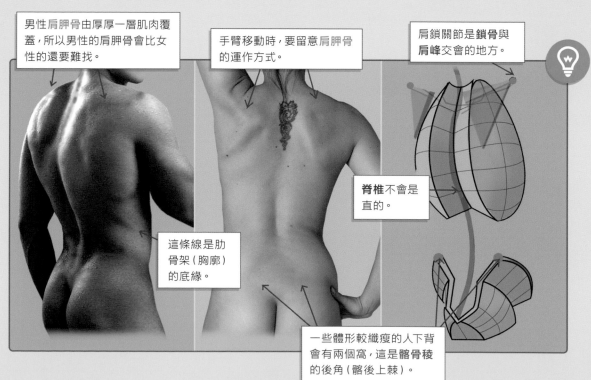

男性肩胛骨由厚厚一層肌肉覆蓋，所以男性的肩胛骨會比女性的還要難找。

手臂移動時，要留意肩胛骨的運作方式。

肩鎖關節是**鎖骨**與**肩峰**交會的地方。

脊椎不會是直的。

這條線是肋骨架（胸廓）的底緣。

一些體形較纖瘦的人下背會有兩個窩，這是**髂骨稜**的後角（髂後上棘）。

軀幹正面的重要骨點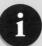

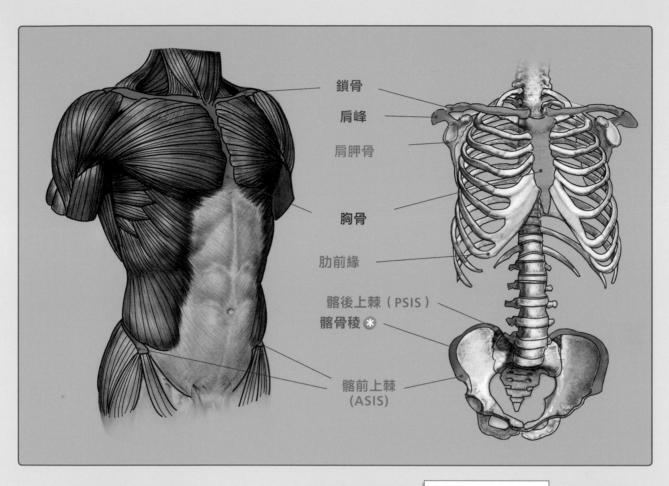

鎖骨

肩峰

肩胛骨

胸骨

肋前緣

髂後上棘（PSIS）
髂骨稜 ✱

髂前上棘
（ASIS）

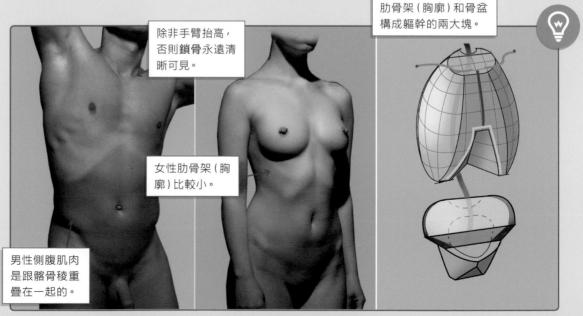

除非手臂抬高，
否則鎖骨永遠清
晰可見。

女性肋骨架（胸
廓）比較小。

男性側腹肌肉
是跟髂骨稜重
疊在一起的。

肋骨架（胸廓）和骨盆
構成軀幹的兩大塊。

✱ 審訂注：髂骨因包覆大小腸，早期的譯本多譯為「腸骨」，髂骨稜則稱「腸骨嵴」「腸骨稜」，髂上前棘
與髂上後棘則稱「腸骨前上棘」與「腸骨後上棘」，為統一所有與髂骨相連的肌肉名稱，如「髂脛束」「髂
腰肌」，故以髂骨稱之。

男女骨骼的主要差異

骨盆

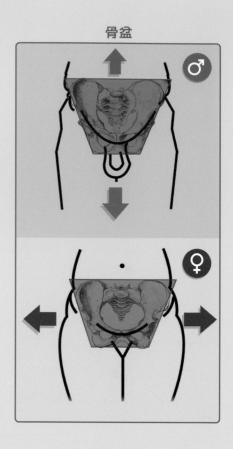

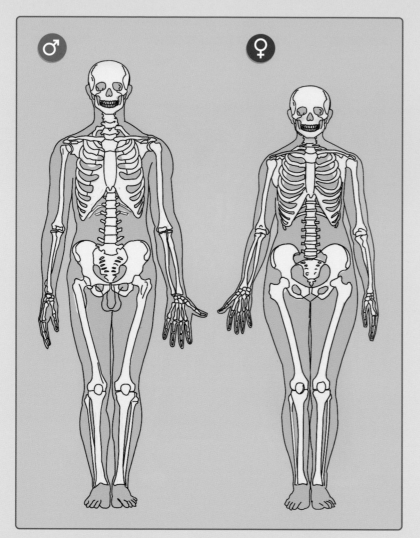

顱骨

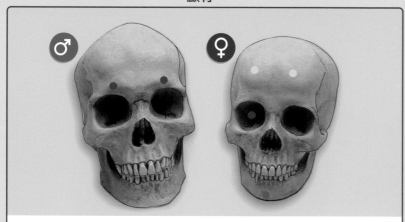

肋骨架（胸廓）

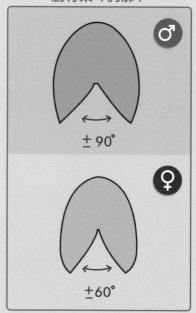

± 90°

± 60°

前額：男性顱骨上的眉間與**眶上脊**較突出。
太陽穴（顱面）：男性顱骨上的顳線較明顯。
眼眶：女性眼眶較圓。
下頜✱：女性下頜較窄、較圓。
前額骨：女性**額隆**較大。

✱ 審訂注：下頜為醫學常用譯名，即一般所稱之「下顎」。

男女體形最重要的差異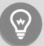

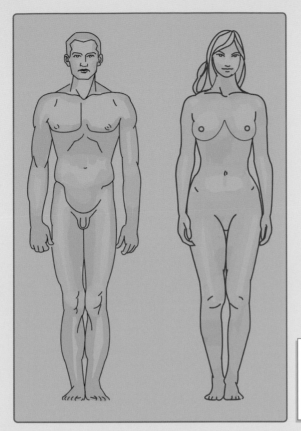

胸部

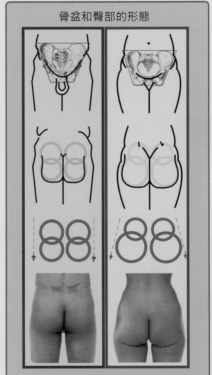

骨盆和臀部的形態

注意：
男女肩部和髖部在輪廓上的差異。

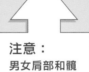

女性體態的線條柔和，曲線較圓潤。
男性體態的線條較為稜角分明。

女性皮下脂肪比男性稍微厚一點。

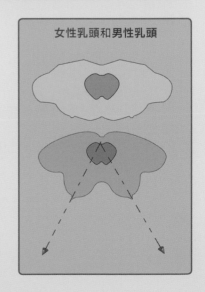

女性乳頭和男性乳頭

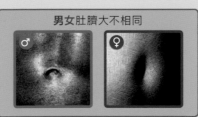

男女肚臍大不相同

如何把人像做得更動人？ ⓘ

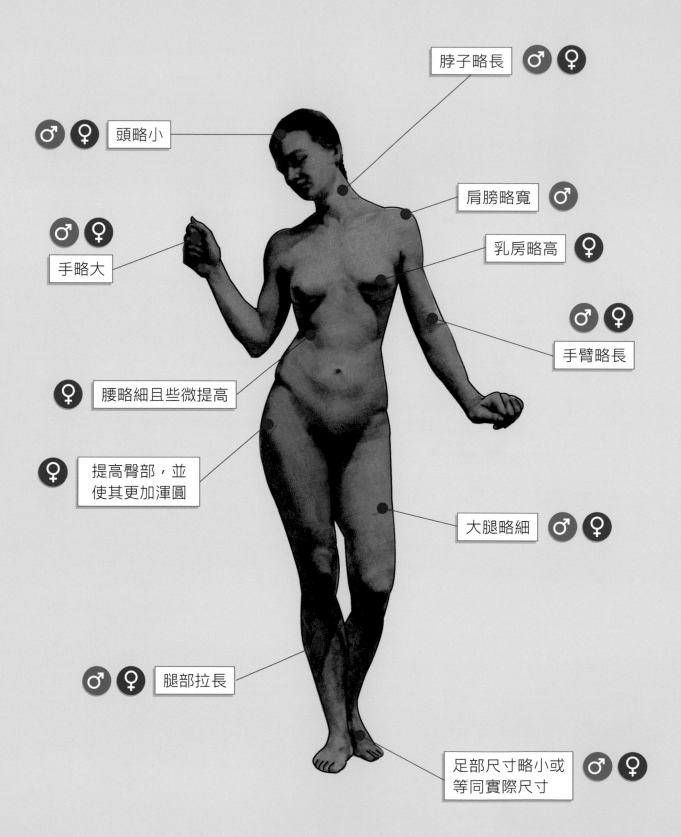

脖子略長 ♂ ♀

♂ ♀ 頭略小

肩膀略寬 ♂

乳房略高 ♀

♂ ♀ 手略大

♂ ♀
手臂略長

♀ 腰略細且些微提高

♀ 提高臀部，並
使其更加渾圓

大腿略細 ♂ ♀

♂ ♀ 腿部拉長

足部尺寸略小或
等同實際尺寸 ♂ ♀

沉默的殺手

 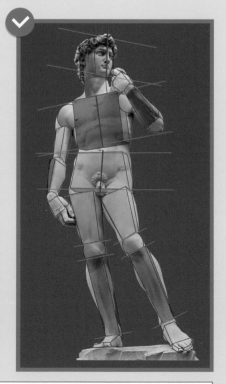

> ⓘ 在足夠的距離之外觀賞，必須可清晰地辨別出身體輪廓，這是人像的基本要素。若是無法輕易單從輪廓辨識出人像的身體部位，請重新考慮造型。不清晰的輪廓是「沉默的殺手」。

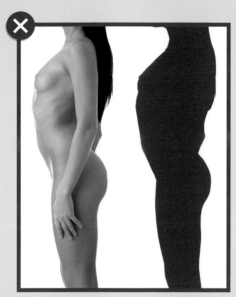 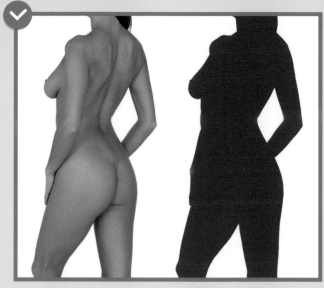

> ⓘ 另一個殺手是**對稱**！對稱的人體看起來死氣沉沉、單調乏味。（不過，從歷史的角度，人像的對稱與尺寸另有意義。）

旋動姿勢

這是描述人體姿勢的專有名詞，形容臀部和雙腳轉向一方，頭部和肩膀轉向另一方，人體的垂直軸線扭曲、旋轉。人像的身體和姿勢成了彎彎曲曲或像蛇一般的S形。✱

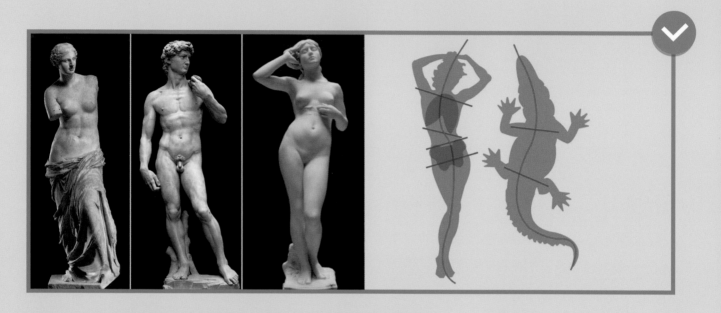

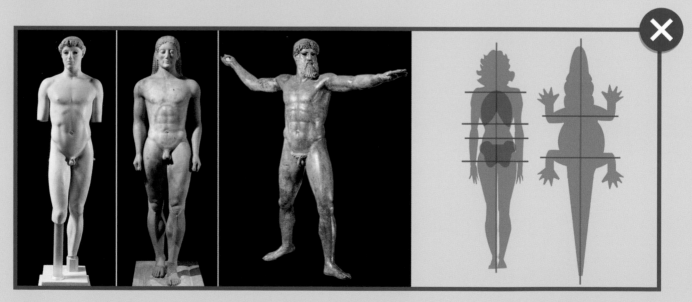

✱ 審訂註：旋動姿態原文為義大利文 Contrapposto，字首 Contra 意為「相對應的」。此特定動態為：在單腳重心的站姿下，四肢相互對應，達成構圖平衡，此時上下半身動態恰巧相悖，因此又被稱作「對峙動態」或「對立式平衡」。

慵懶的「S」Ⓢ

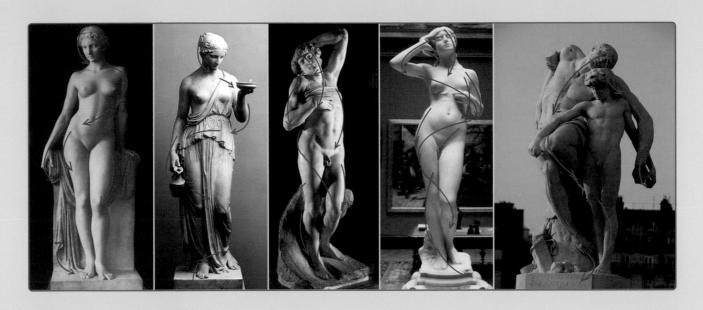

> **!** 先把想像的S線畫出來，沿著S線，你就可以輕易打造身體曲線。

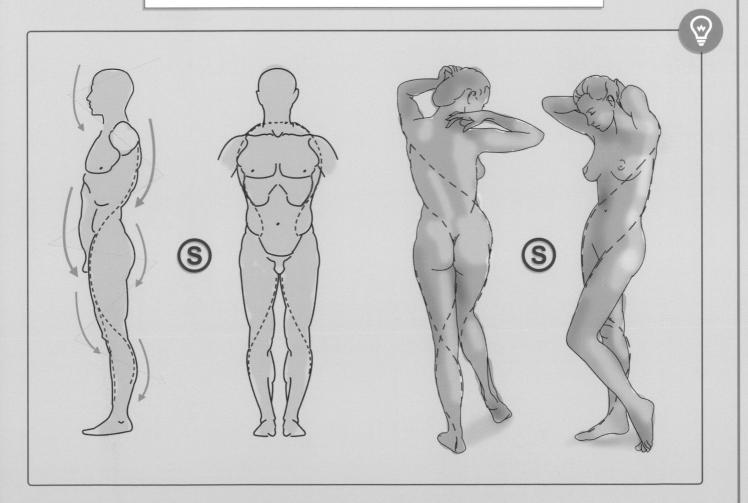

由可動塊體組成的五種姿勢

直立式

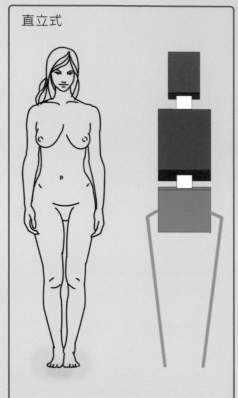

後仰式

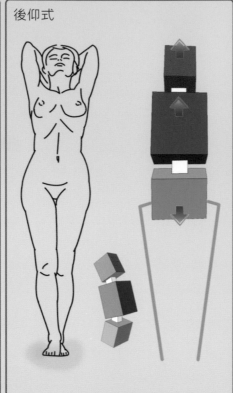

複合式

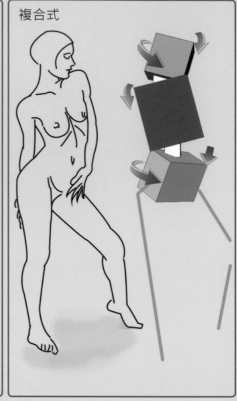

旋轉式

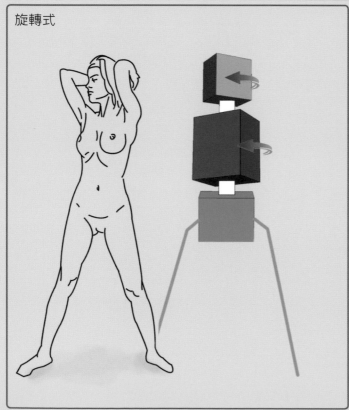

傾斜式

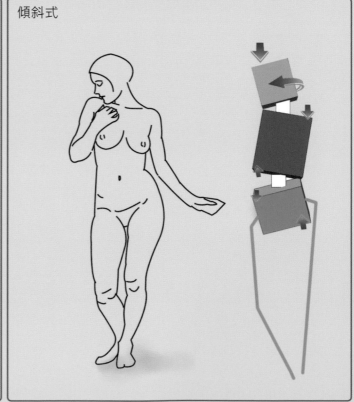

以頭為單位測量可動塊體的比例

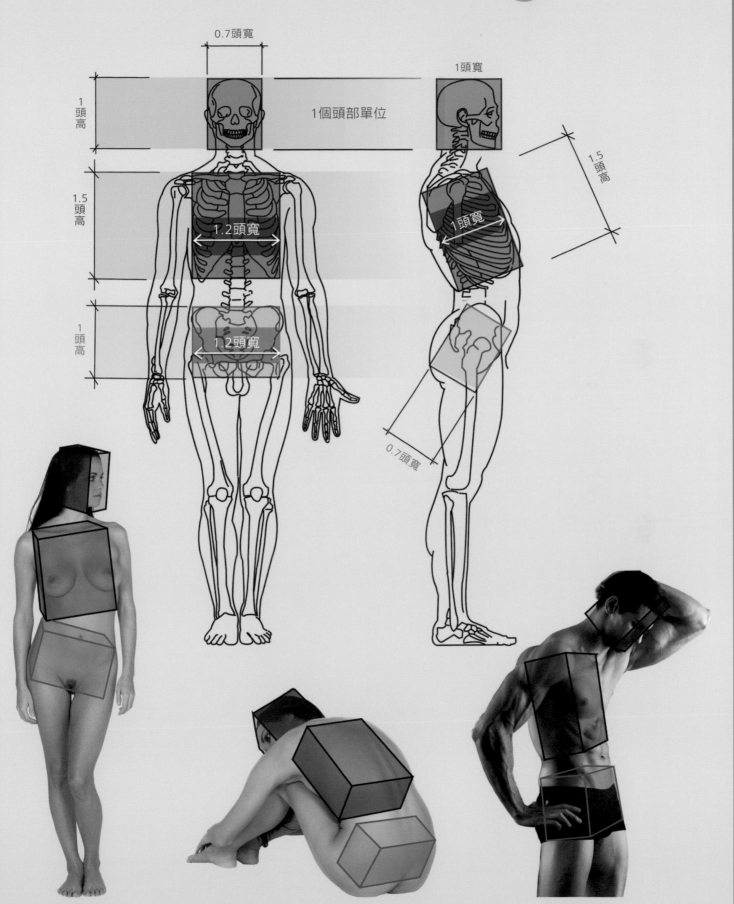

0.7頭寬

1個頭部單位

1頭寬

1頭高

1.5頭高

1頭高

1.5頭高

1.2頭寬

1頭寬

1.2頭寬

0.7頭寬

從寫實到簡化：女性軀幹

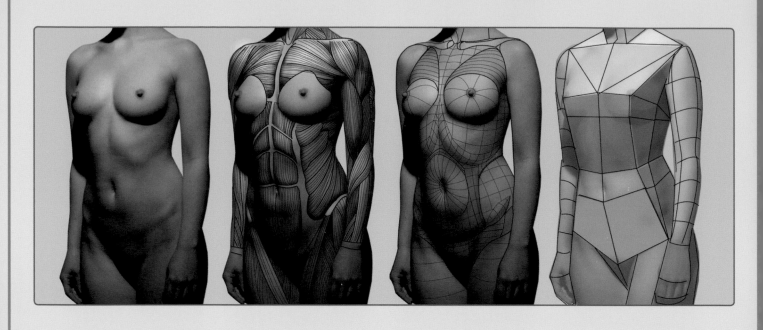

| 真人 | 肌肉圖 | 網格架構 | 矩狀架構 |

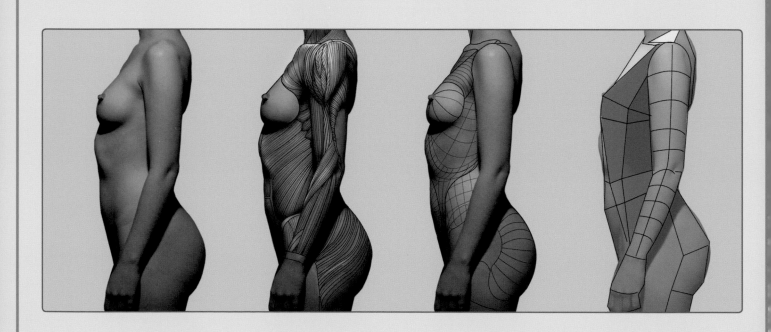

從寫實到簡化：男性軀幹

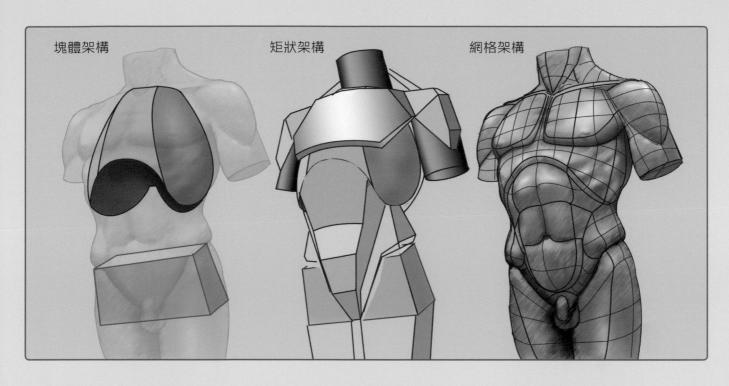

塊體架構　　　　矩狀架構　　　　網格架構

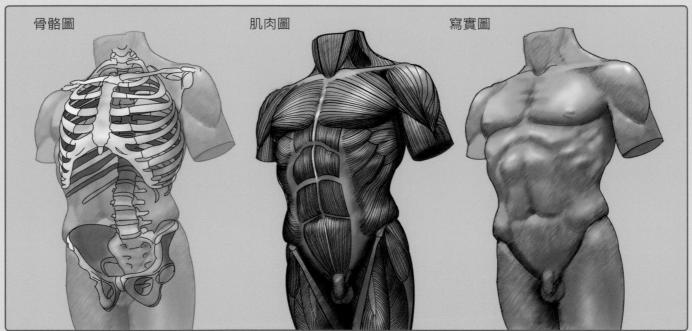

骨骼圖　　　　肌肉圖　　　　寫實圖

軀幹可動塊體之間的角度

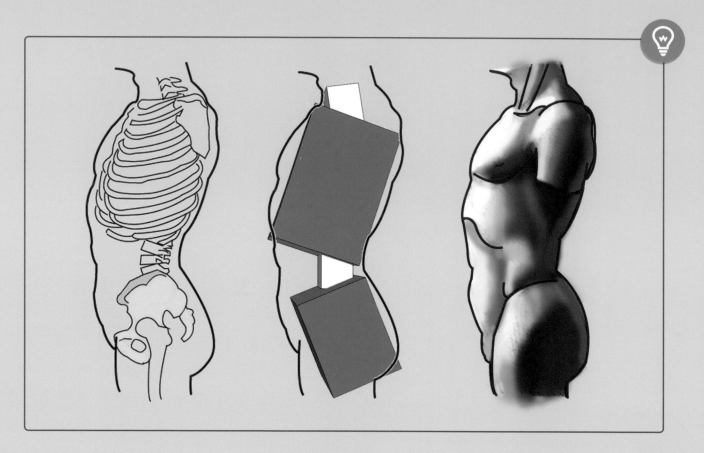

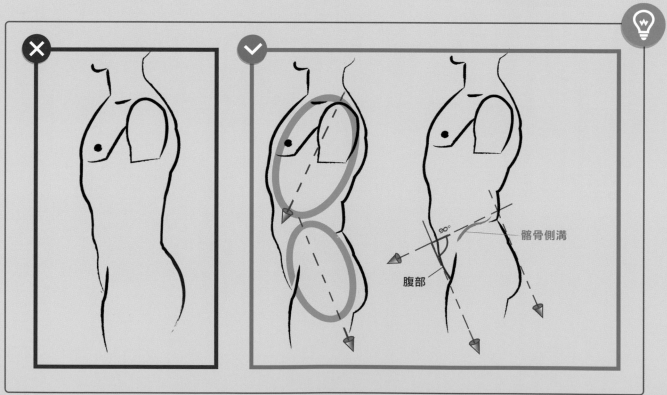

髂骨側溝

腹部

90°

軀幹可動塊體之間的角度

軀幹的水平橫切面 ⓘ

♂

♀

人體肌肉解剖圖

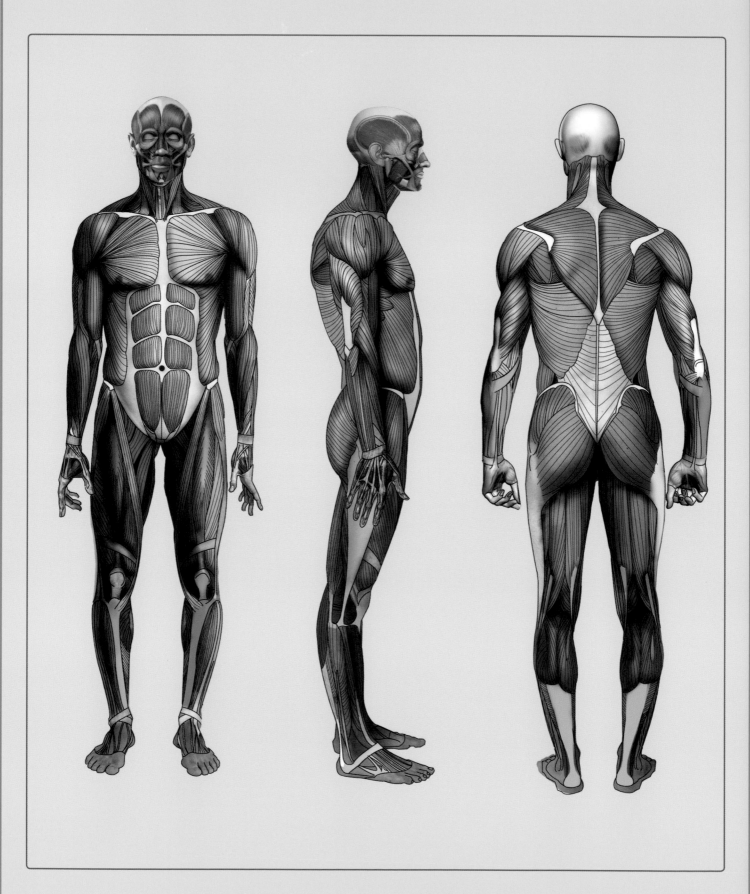

男性人體

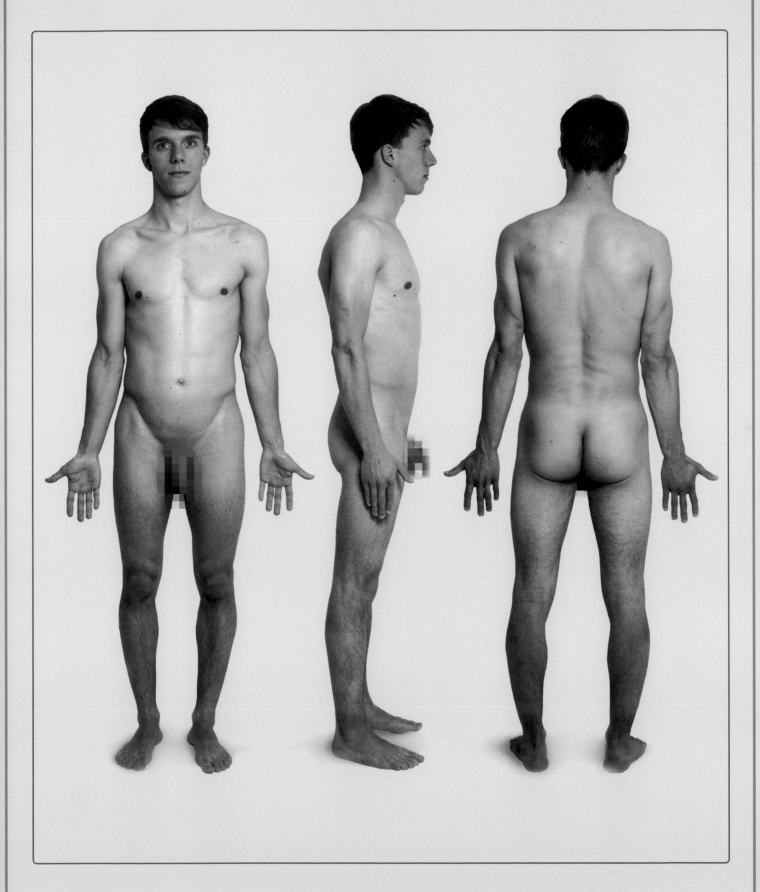

軀幹正面的主肌群和標記點

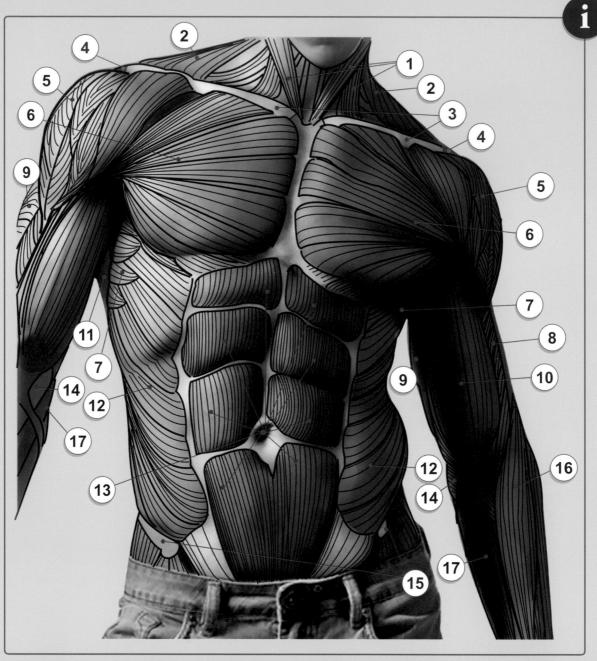

1	胸鎖乳突肌	**7**	前鋸肌	**13**	腹直肌
2	斜方肌	**8**	肱肌	**14**	旋前圓肌
3	鎖骨	**9**	肱三頭肌	**15**	髂前上棘
4	肩胛骨	**10**	肱二頭肌	**16**	肱橈肌
5	三角肌	**11**	背闊肌	**17**	橈側屈腕肌
6	胸肌	**12**	腹外斜肌		

背部的骨骼和主肌群

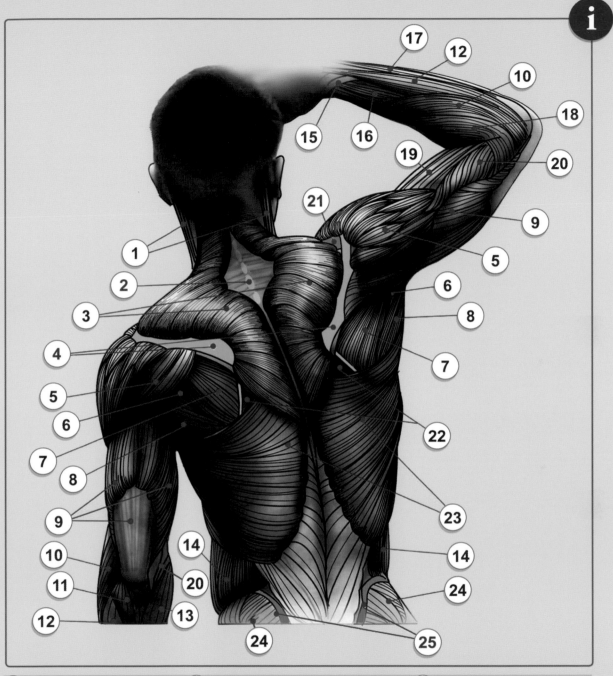

1	胸鎖乳突肌	**10**	橈側伸腕長肌	**19**	肱二頭肌
2	第七頸椎	**11**	肘後肌	**20**	肱肌
3	斜方肌	**12**	伸指總肌	**21**	鎖骨
4	肩胛岡（髆棘）	**13**	尺側屈腕肌	**22**	大菱形肌
5	三角肌	**14**	腹外斜肌	**23**	背闊肌
6	小圓肌	**15**	外展拇長肌	**24**	臀大肌
7	岡下肌（棘下肌）	**16**	橈側伸腕短肌	**25**	髂後上棘
8	大圓肌	**17**	尺側伸腕肌		
9	肱三頭肌	**18**	肱橈肌		

腹肌群

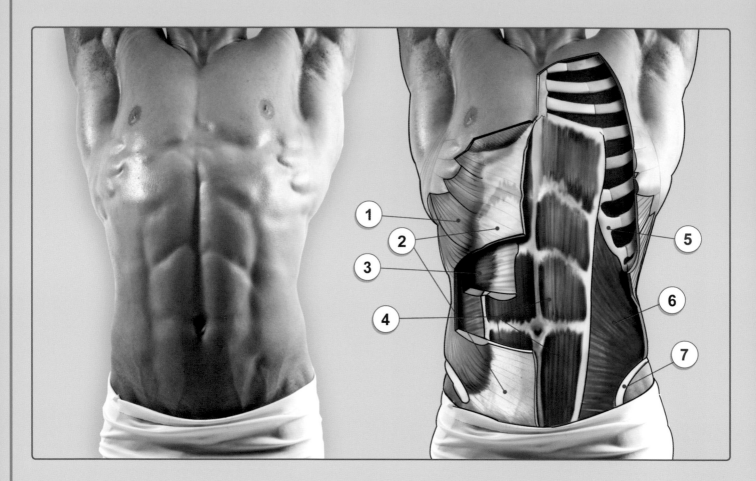

1. **腹外斜肌：**位於腹部的側面和正面。

2. **腹外斜肌腱膜：**腹外斜肌的結締組織，狀扁而寬闊。

3. **腹橫肌：**位於腹斜肌底層，是腹肌群中最深層的，圍繞在脊椎四周圍，具有保護脊椎、維持脊椎穩定的作用。

4. **腹直肌：**俗稱ABS或六塊肌，分布於腹部最前面，是最知名的腹肌。

5. **肋骨架**（胸廓或胸部）

6. **腹內斜肌：**位於腹外斜肌底層，肌肉走向恰好與腹外斜肌相對。

7. **髂骨翼：**一般稱「**髖骨**」（髂骨稜）。

「六塊腹肌」其實是八塊？

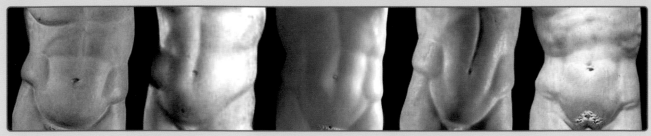

古典雕像

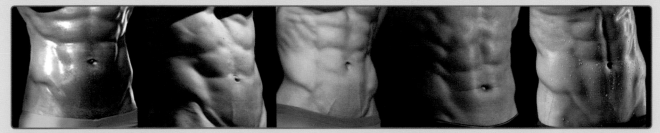

健美的軀幹

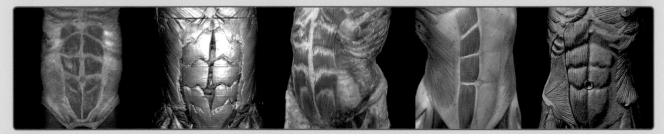

去皮的軀幹

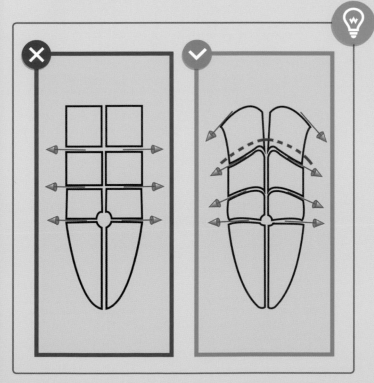

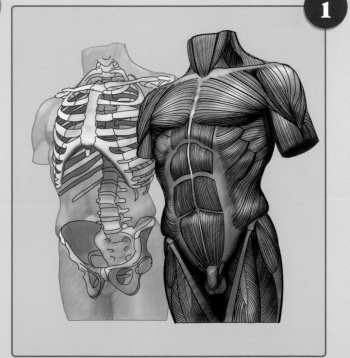

軀幹正面的主肌群
（逐層解剖）

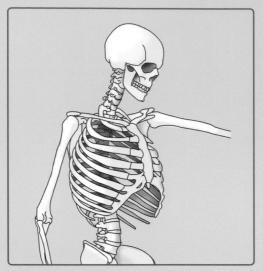

● 前鋸肌

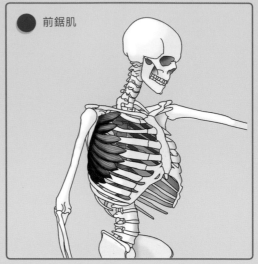

● 胸肌（胸大肌）

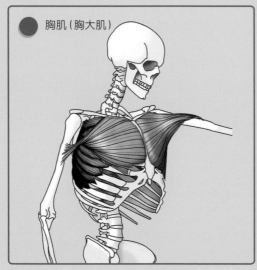

● 背闊肌

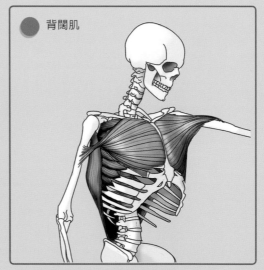

● 斜方肌
● 三角肌

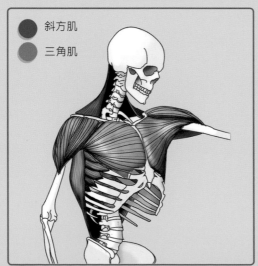

● 腹外斜肌
● 腹直肌

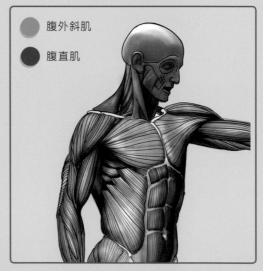

背部的主肌群 (i)
(逐層解剖)

● 前鋸肌

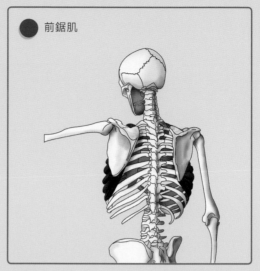

● 腹外斜肌

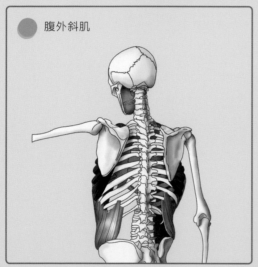

● 小圓肌
● 大圓肌

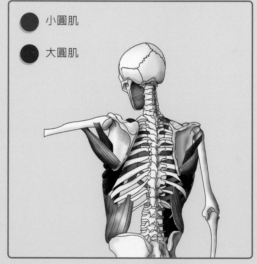

● 岡下肌（棘下肌）

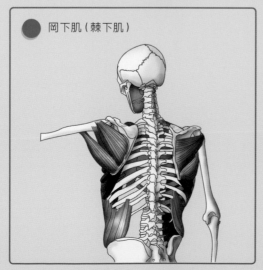

● 小菱形肌
● 大菱形肌

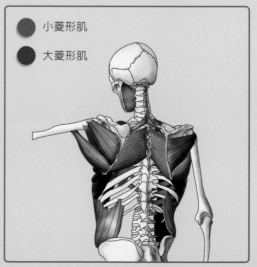

背部的主肌群
（逐層解剖）

背部的主肌群 ⓘ
（逐層解剖）

● 背闊肌
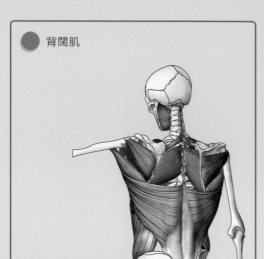

● 斜方肌
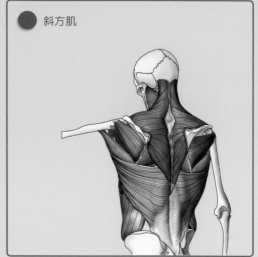

● 三角肌
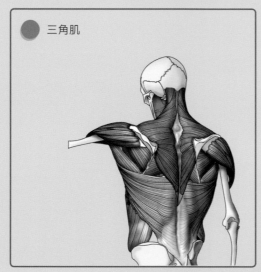

● 臀部(臀大肌)
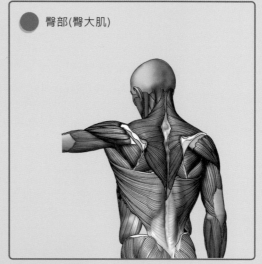

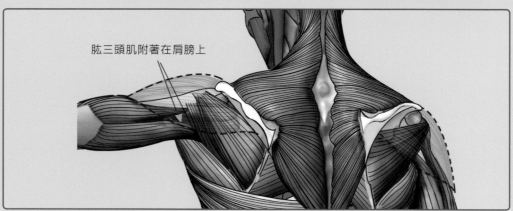

肱三頭肌附著在肩膀上

鎖骨的形狀與連結

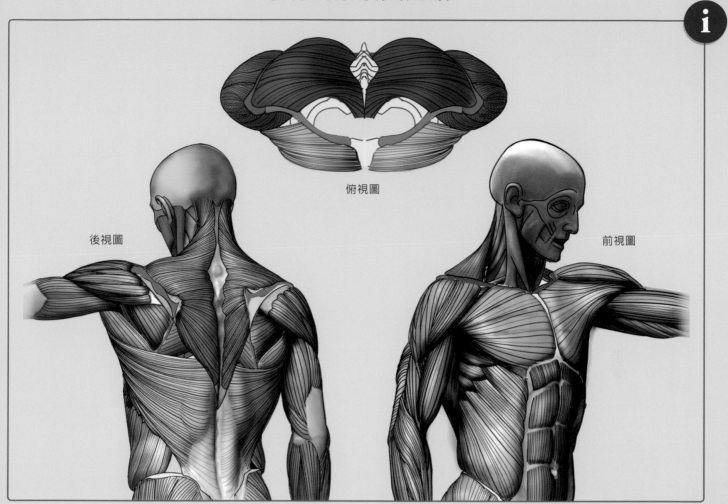

俯視圖

後視圖

前視圖

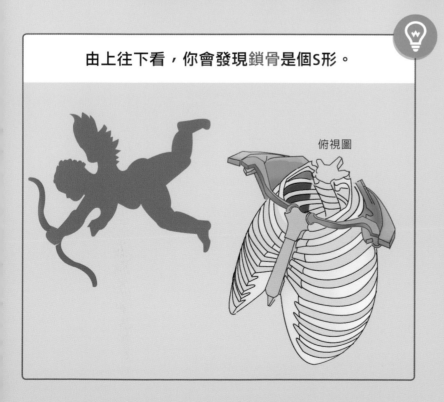

由上往下看，你會發現鎖骨是個S形。

俯視圖

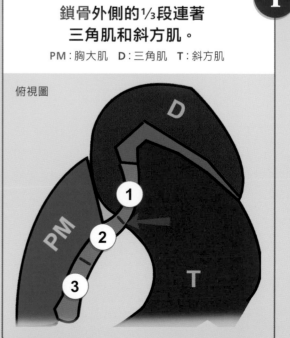

鎖骨外側的⅓段連著
三角肌和斜方肌。

PM：胸大肌　D：三角肌　T：斜方肌

俯視圖

胸大肌

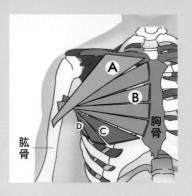

胸大肌（**PM**）一端連在肱骨上，另一端則分別連在：

A：鎖骨上，占據整根**鎖骨**的³⁄₅

B：胸骨上

C：肋骨上

D：腹斜肌的腱膜上

A：這部分通常看得到，它跟胸大肌其餘部分是分開。

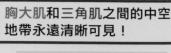

胸大肌和三角肌之間的中空地帶永遠清晰可見！

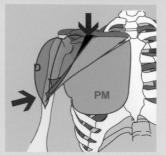

三角肌會蓋住局部胸大肌。

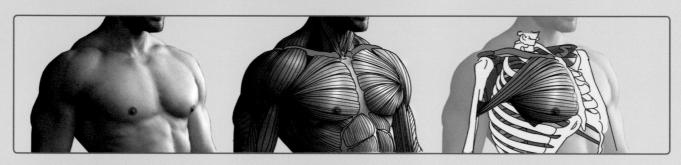

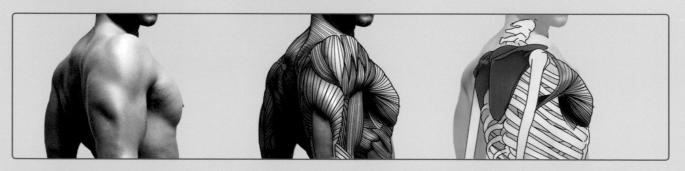

這塊突出是什麼？

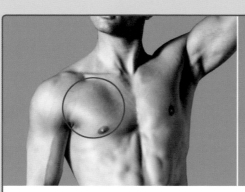

胸小肌從底下把**胸大肌**往外推。

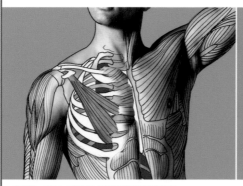

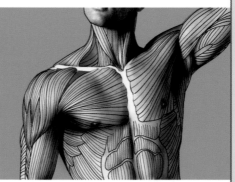

起端：第3-5對肋骨和胸骨連結處。
止端：肩胛骨喙突
動作：使肩胛骨前移、下降

胸肌越發達，鎖骨越不明顯。

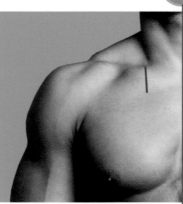

鎖骨與胸肌（胸大肌）的剖面圖。

胸部與肩膀的特徵

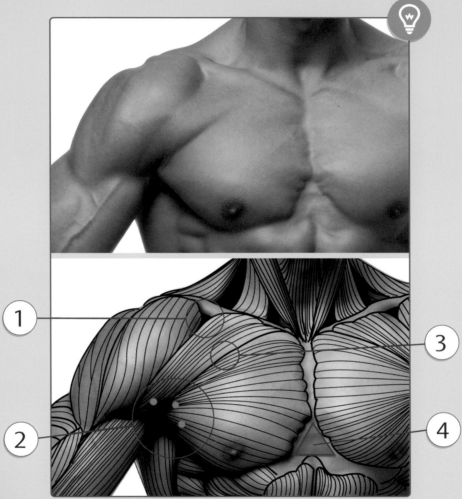

1 鎖骨就像一座橫跨山谷的大橋，底下的**鎖骨下三角**（鎖骨下窩），是一塊介於**胸肌**（**胸大肌**）和**肩肌**（**三角肌**）之間的低窪地帶。鎖骨永遠清晰可見。

2 **胸肌**（**胸大肌**）分成 ●●● 三條，這三條肌肉的止端雖然都連在**肱骨**上，但附著的點不一樣。當肌肉來到止端處，肌纖維的走向開始改變，這三條肌肉相互交疊，**在腋窩邊緣形成多個團塊**。

3 偶爾在肌肉非常發達的人身上，可以看出**胸肌**（**胸大肌**）的鎖骨區塊和胸骨區塊是分開的。

4 介於**胸肌**和**六塊腹肌**之間的**骨三角**。

女性乳房

請想像**乳房**和**胸肌**是分開的，這樣才可以幫助你正確雕塑乳房。

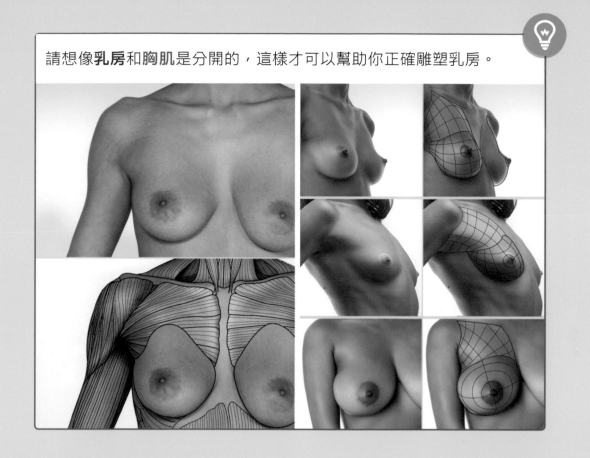

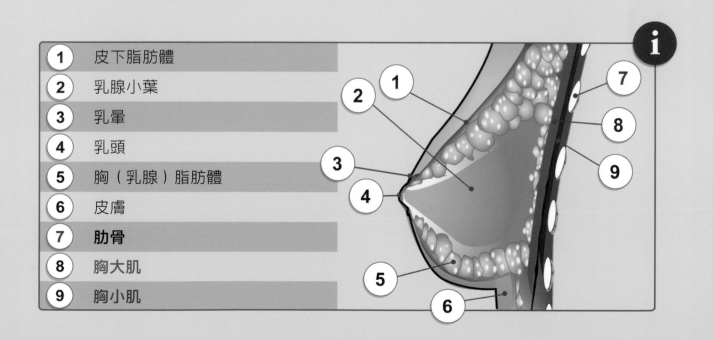

1	皮下脂肪體
2	乳腺小葉
3	乳暈
4	乳頭
5	胸（乳腺）脂肪體
6	皮膚
7	**肋骨**
8	胸大肌
9	胸小肌

女性乳房的角度會隨著形狀、尺寸不同而有所差異

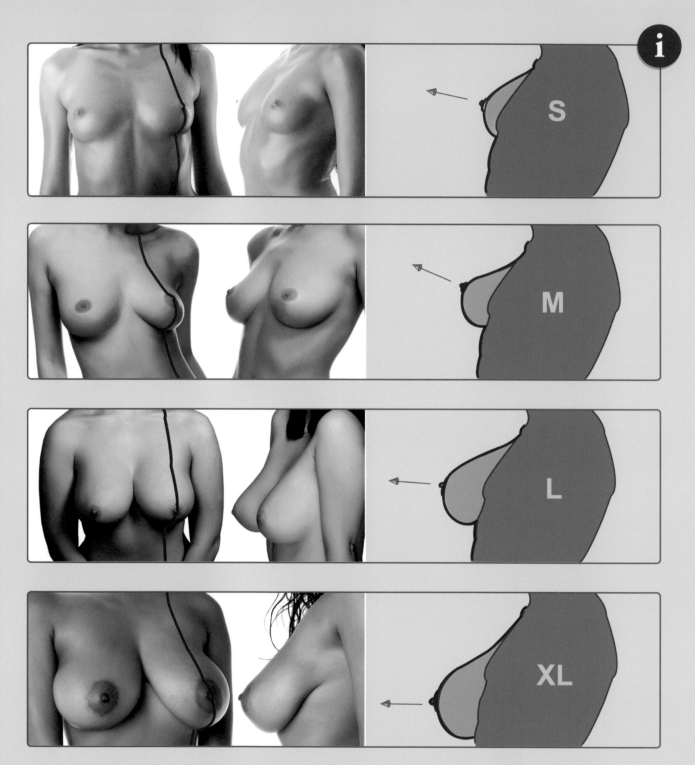

乳房的量體和狀態

形狀改變了，但量體不變。

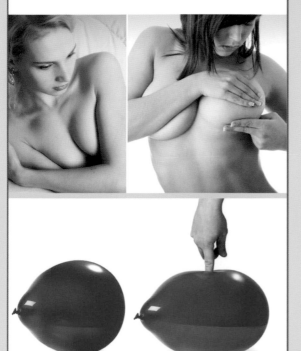

女性仰躺時，越大的乳房其形狀越容易受到地心引力影響。

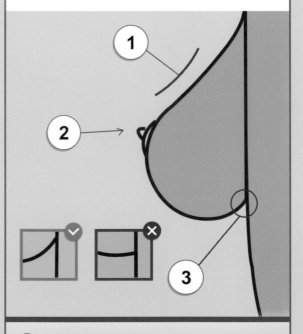

女性乳房看起來更年輕的三要點。

① 頂面：可以是直的或凹面，但絕不是凸面。

② 乳頭朝上。

③ 把乳房連到胸壁的接點（下緣）稍微往上提。

女性乳房重量和塊體的分布

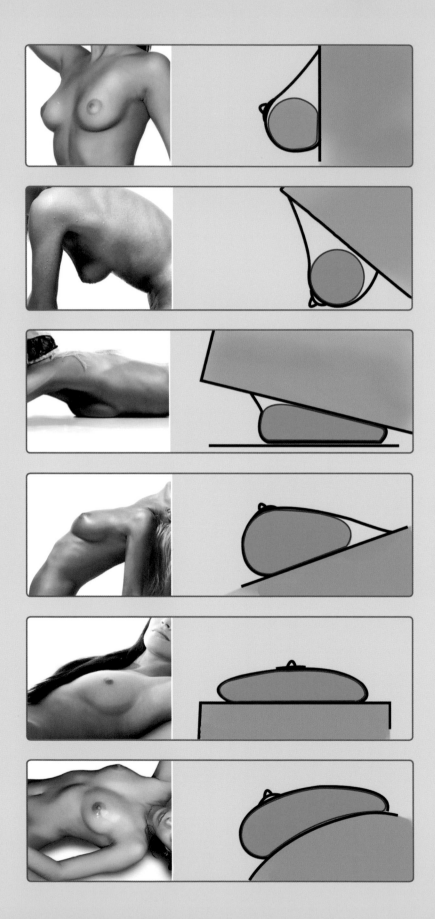

肩膀輪廓由哪些元素構成？

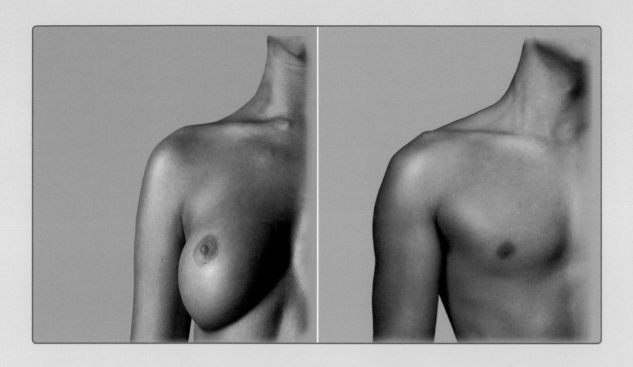

骨頭　　　　　　　　　　　　　　　肌肉

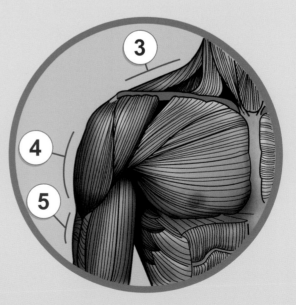

1. 鎖骨外側端
2. **肱骨頭**從底下把肩膀肌肉（三角肌）向外推
3. 斜方肌
4. 肩膀肌肉（三角肌）外側頭
5. 肱三頭肌外側頭

肩膀肌肉（三角肌）

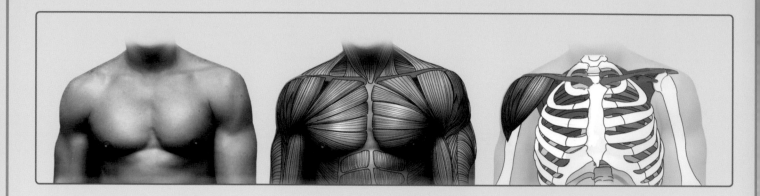

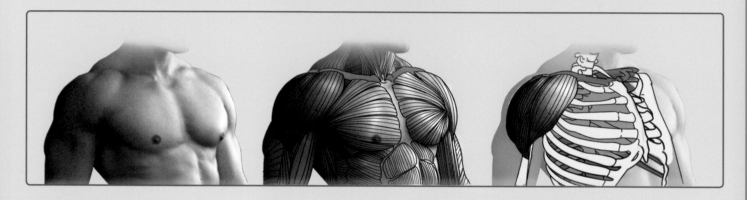

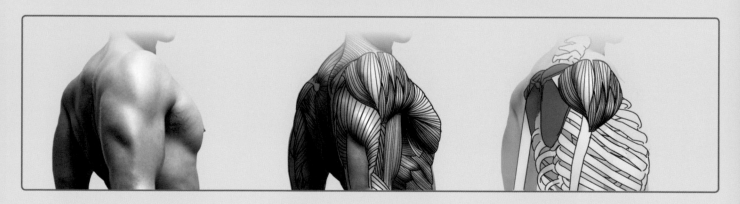

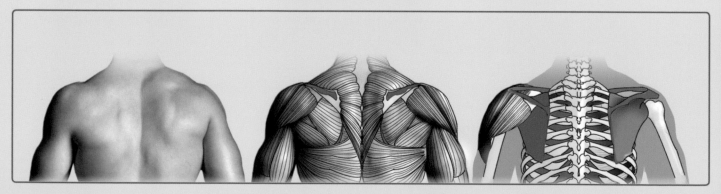

肩膀肌肉（三角肌）有三塊：
三角肌前束、三腳肌中束、三角肌後束

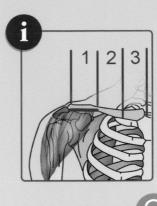

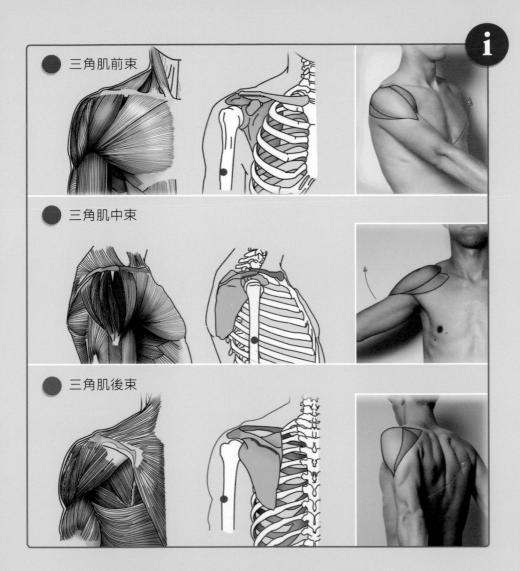

三角肌前束

三角肌中束

三角肌後束

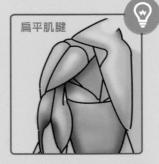

扁平肌腱

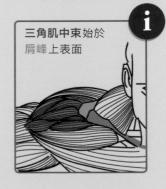

三角肌中束始於
肩峰上表面

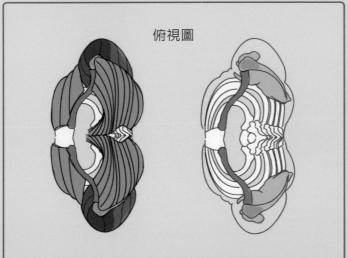

俯視圖

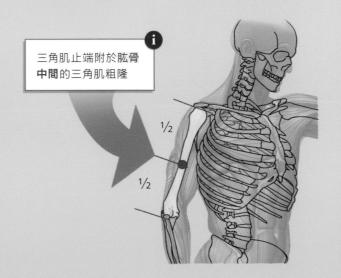

三角肌止端附於肱骨
中間的三角肌粗隆

½

½

無論手臂怎麼轉，三角肌底端的錐形點永遠在「B」面上

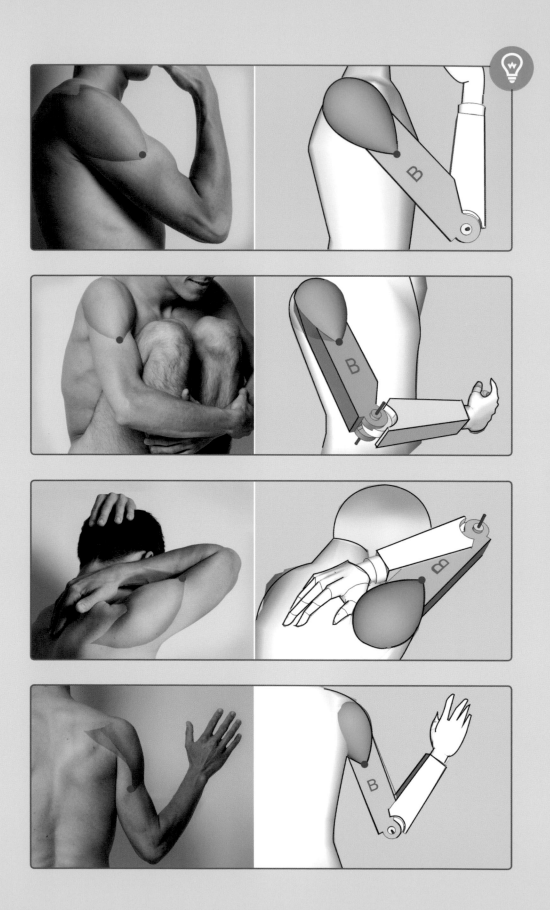

無論手臂怎麼轉，三角肌底端的錐形點永遠在「B」面上

三角肌跑去哪兒了？

手臂抬高時，**肩膀肌肉（三角肌）**不見了，跑去哪兒了？
三角肌只是轉到了背面，你若從另一側看，就會發現它。

鎖骨表面僅有一層皮膚覆蓋，所以**鎖骨**永遠明顯可見，
除非手臂往上舉，鎖骨才會隱藏在**胸大肌**後面。

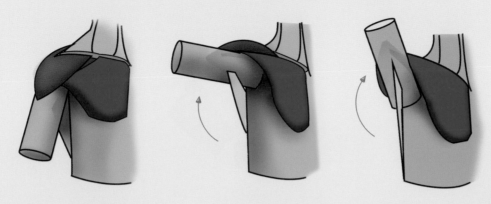

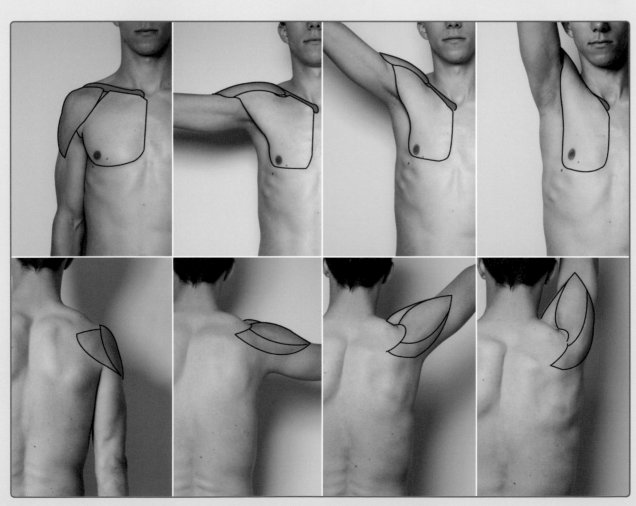

斜方肌

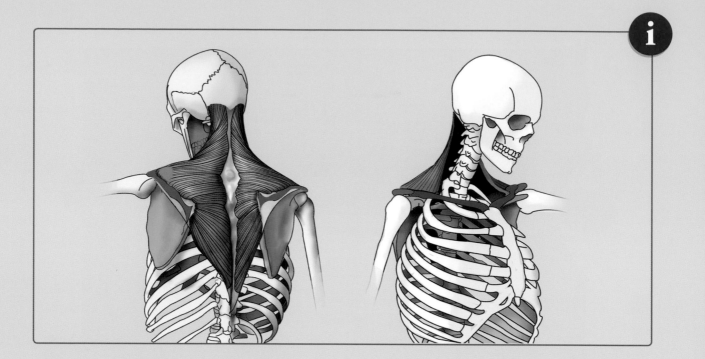

起端：頭顱的**上頸線內側**和**枕外隆凸**

止端：鎖骨外側、肩胛骨的肩峰和肩胛岡

動作：

上部肌纖維：肩胛骨上提、向上旋轉，令頸部伸展

中部肌纖維：肩胛骨內收（後縮）

下部肌纖維：肩胛骨下降，並協助上部肌纖維使肩胛骨向上旋轉

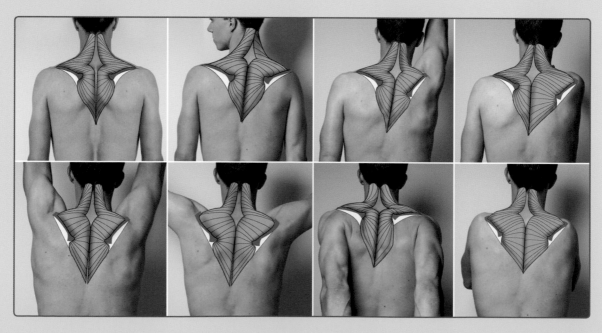

斜方肌

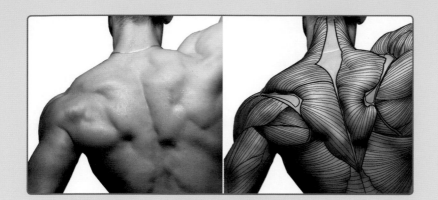

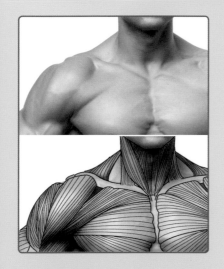

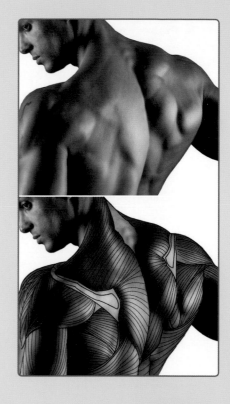

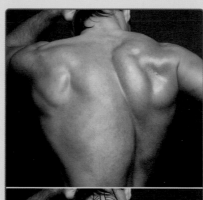

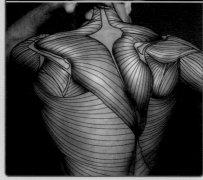

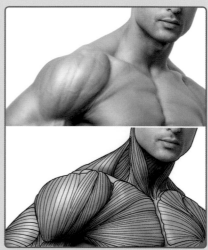

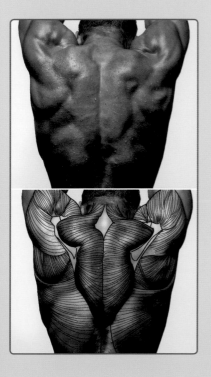

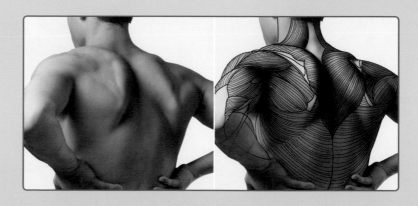

這是肋骨嗎？

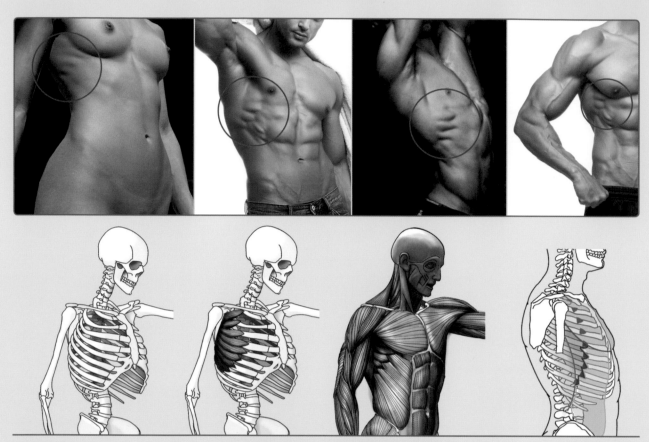

這是名為**前鋸肌**的肌肉。

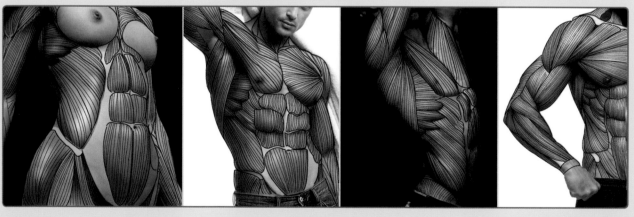

人若瘦到皮包骨，**前鋸肌**將扁到清晰可見。

圓

扁

像手指一般

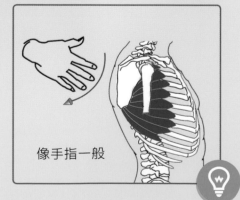

肩胛骨下面突出的這一塊是什麼？

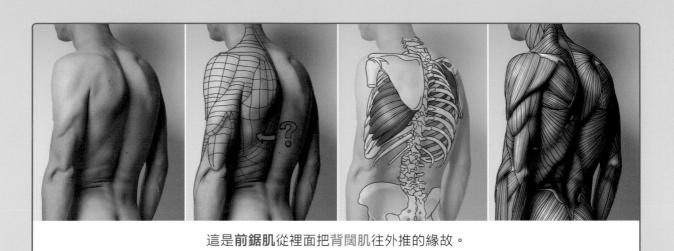

這是**前鋸肌**從裡面把**背闊肌**往外推的緣故。

前鋸肌起端位於胸側第**1-9**根肋骨的外表面，止端位於肩胛骨內側緣前唇。

¼斜視圖和側視圖

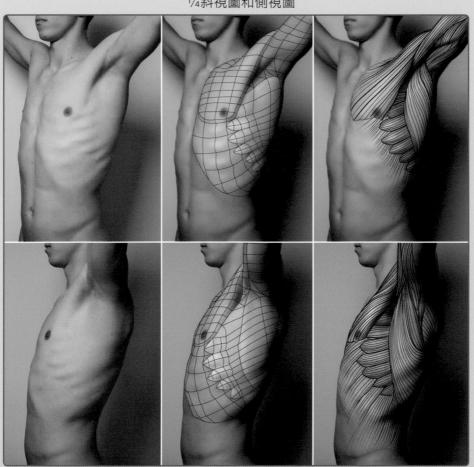

最寬闊的背肌：背闊肌

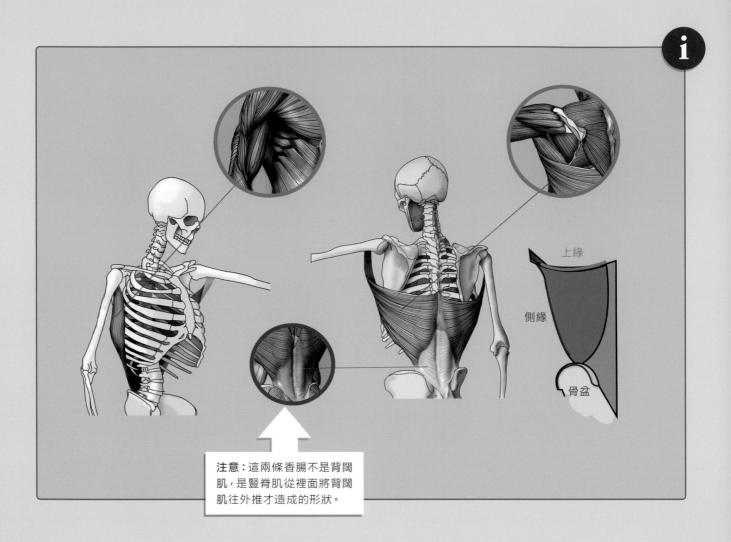

注意：這兩條香腸不是背闊肌，是豎脊肌從裡面將背闊肌往外推才造成的形狀。

上緣

側緣

骨盆

由於**背闊肌**蓋住**大圓肌**，才使得男性軀幹成了倒三角。

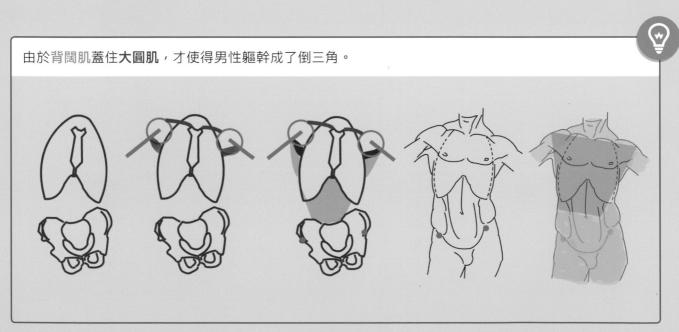

找出最寬闊的背肌！

（背闊肌）

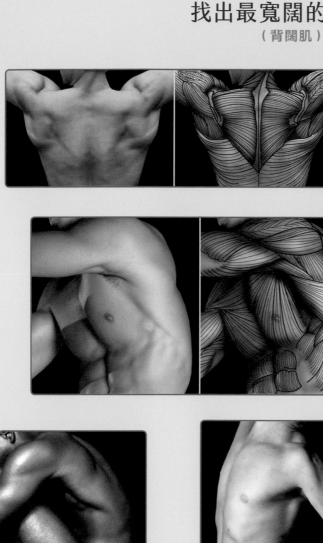

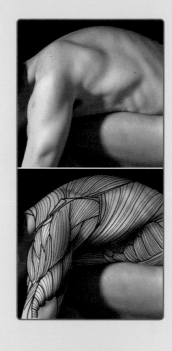

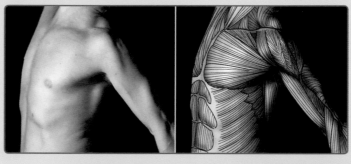

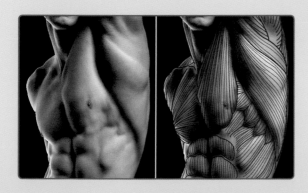

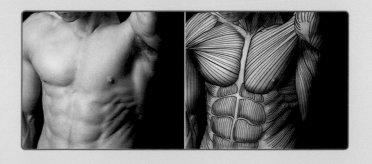

大圓肌、小圓肌和岡下肌

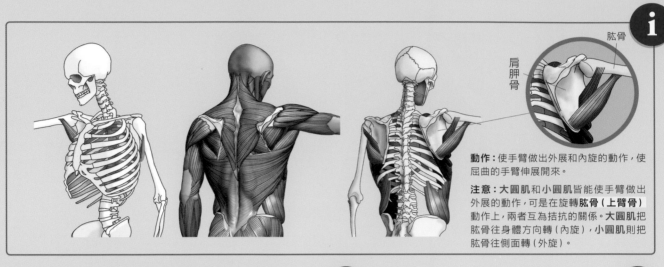

動作：使手臂做出外展和內旋的動作，使屈曲的手臂伸展開來。

注意：大圓肌和小圓肌皆能使手臂做出外展的動作，可是在旋轉**肱骨（上臂骨）**動作上，兩者互為拮抗的關係。大圓肌把肱骨往身體方向轉（內旋），小圓肌則把肱骨往側面轉（外旋）。

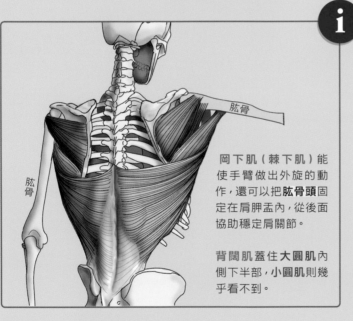

岡下肌（棘下肌）能使手臂做出外旋的動作，還可以把**肱骨頭**固定在肩胛盂內，從後面協助穩定肩關節。

背闊肌蓋住**大圓肌**內側下半部，小圓肌則幾乎看不到。

小圓肌幾乎看不到。

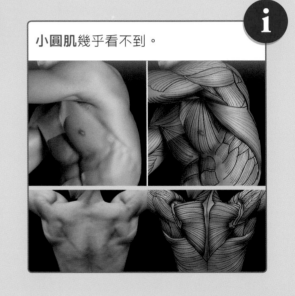

只要把手臂抬到軀幹後方，**大圓肌**就會很明顯。

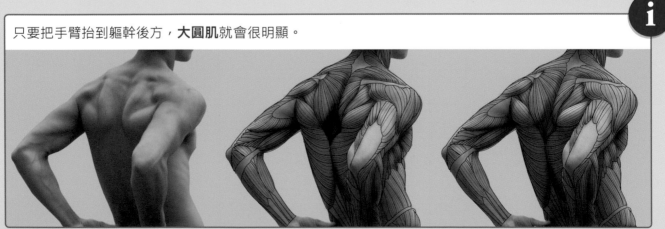

腹外斜肌

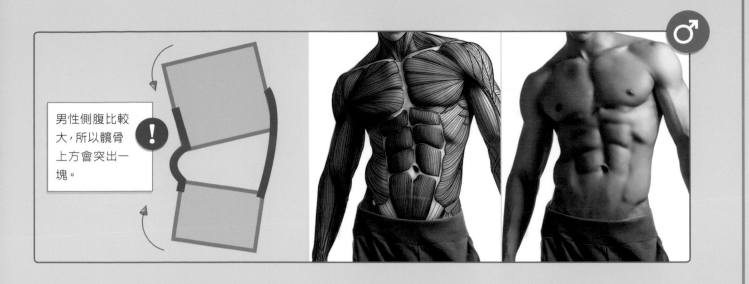

男性側腹比較大,所以髖骨上方會突出一塊。

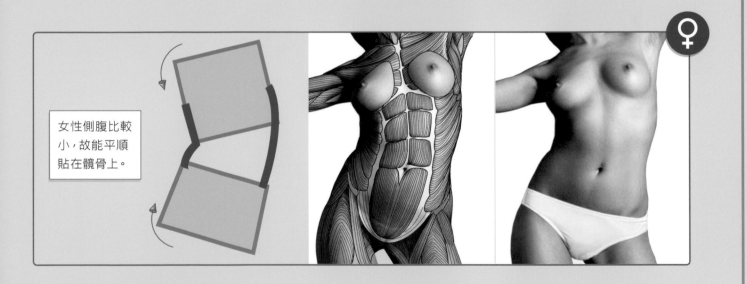

女性側腹比較小,故能平順貼在髖骨上。

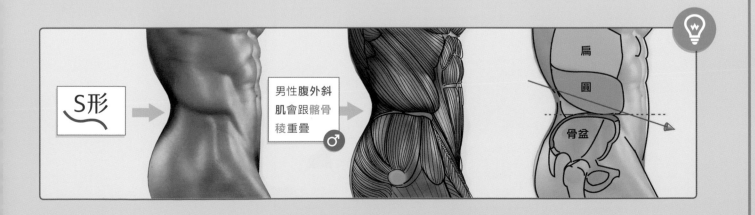

S形 → 男性腹外斜肌會跟髂骨稜重疊 ♂

扁
圓
骨盆

男女髖部

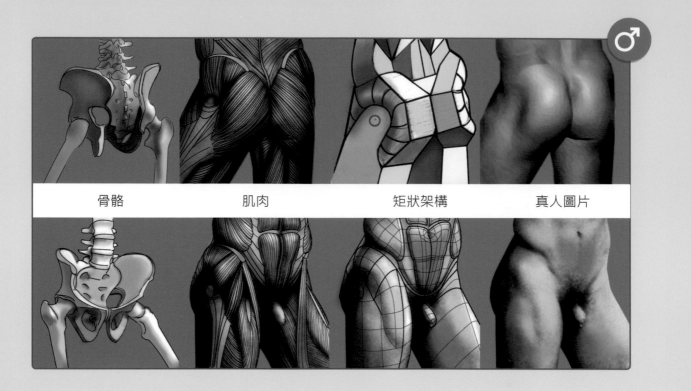

| 骨骼 | 肌肉 | 矩狀架構 | 真人圖片 |

| 大轉子 | 髂骨稜 | 恥骨聯合 |

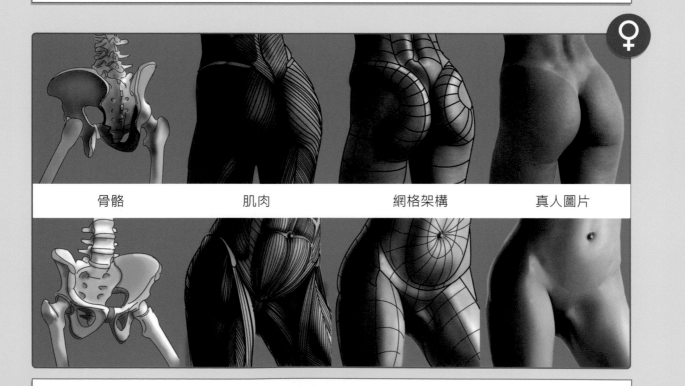

| 骨骼 | 肌肉 | 網格架構 | 真人圖片 |

皮下脂肪體賦予女性髖部的曲線

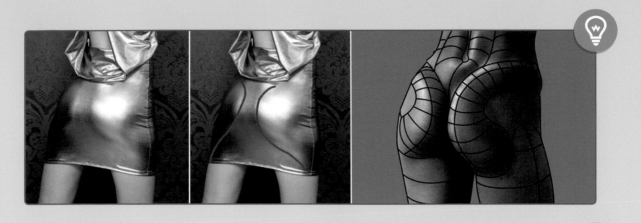

關於「臀部」的一切

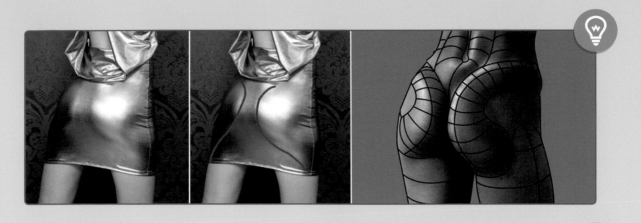

米氏菱形窩其實是一塊脂肪體，有時可見於女性下背部。

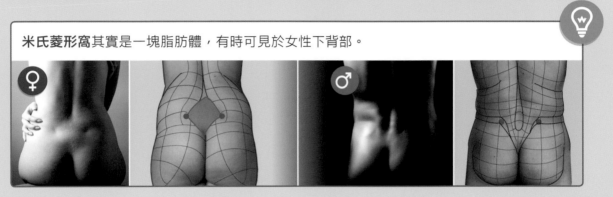

男女骨盆的水平橫切面

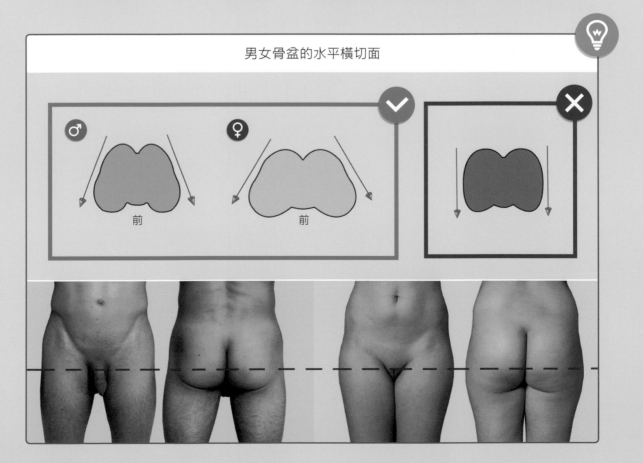

皮下脂肪體：男性

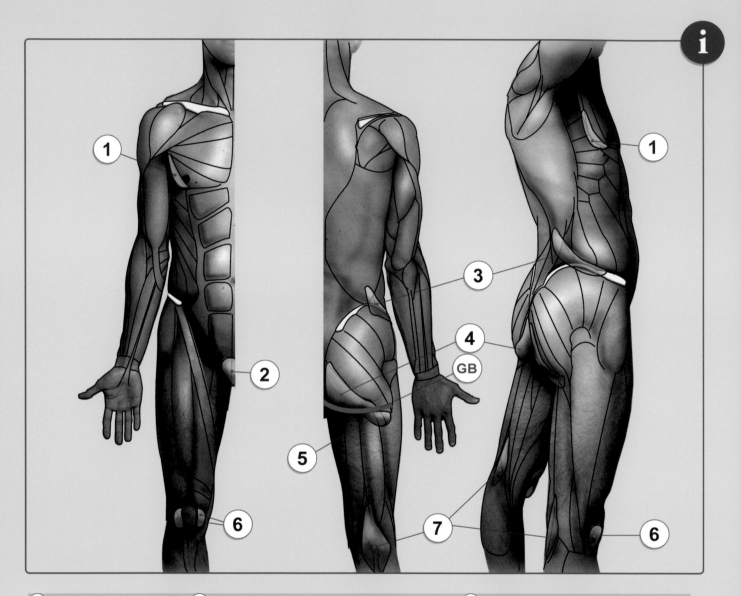

① 胸脂肪體	④ 臀外側脂肪體	⑦ 膕窩脂肪體
② 恥骨脂肪體	⑤ 臀下脂肪延伸	GB 臀部帶：使皮膚產生皺摺。髖關節（大腿）一屈曲，臀下弧線馬上消失
③ 側腹脂肪體	⑥ 髕下脂肪體	

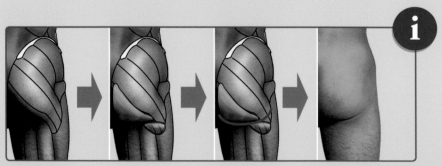

皮下脂肪體：女性
（前視圖）

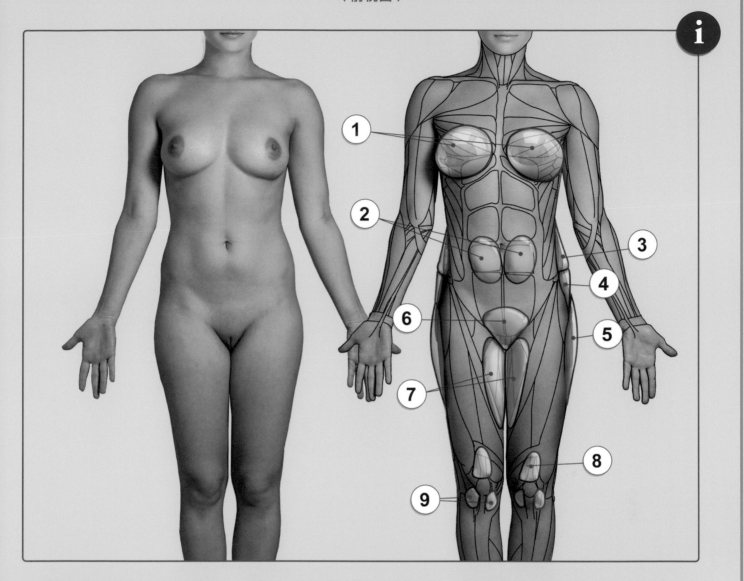

① 乳脂肪	④ 臀外側脂肪體	⑥ 恥骨脂肪體
② 腹壁脂肪體	⑤ 大腿外側脂肪體	⑦ 大腿內側脂肪體
③ 側腹脂肪體		⑧ 大腿前側下緣脂肪體
		⑨ 髕下脂肪體

② **腹壁脂肪體**越大，肚臍底下的腹白線部分就越不明顯，因為被厚厚一層脂肪蓋住了。當腹部脂肪極少的時候，**腹壁脂肪體**會呈「蘋果」狀。

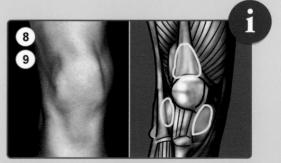

右膝

皮下脂肪體：女性
（側視圖）

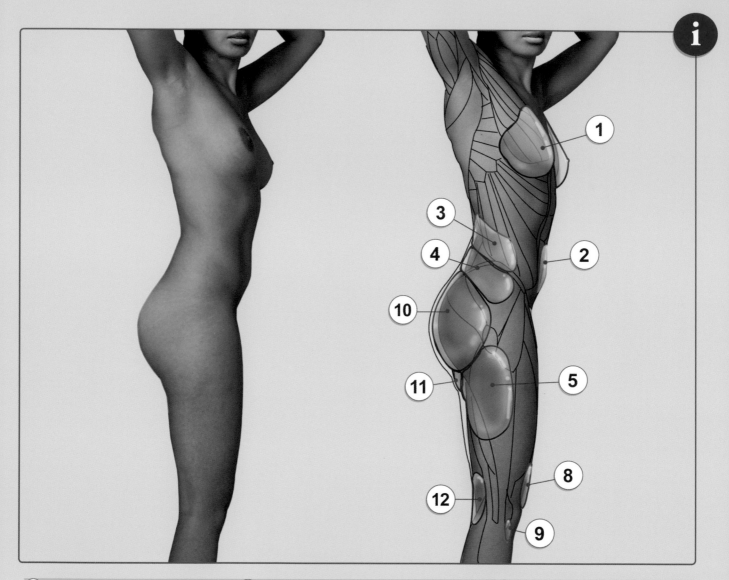

① 乳房脂肪	⑤ 大腿外側脂肪體	⑪ 臀下脂肪延伸
② 腹壁脂肪體	⑧ 大腿前側下緣脂肪體	⑫ 膕窩脂肪體
③ 側腹脂肪體	⑨ 髖下脂肪體	
④ 臀外側脂肪體	⑩ 臀後脂肪體	

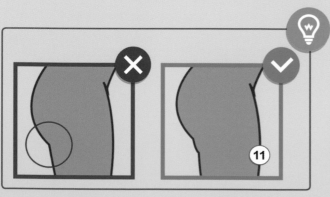

脂肪體
腹肌

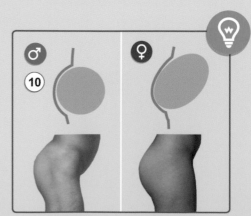

皮下脂肪體：女性
（後視圖）

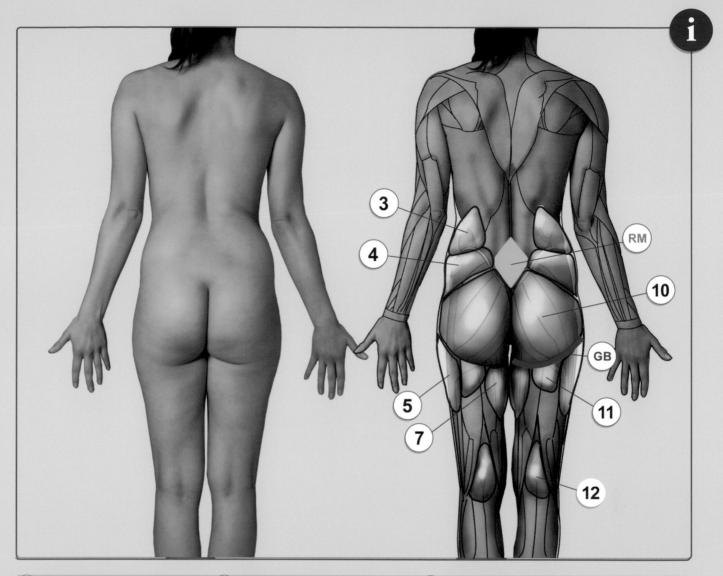

③ 側腹脂肪體	⑤ 大腿外側脂肪體	⑩ 臀後脂肪體
④ 臀外側脂肪體	⑦ 大腿內側脂肪體	⑪ 臀下脂肪延伸
⑫ 膕窩脂肪體	RM 米氏菱形窩（腰窩）	GB 臀部帶：使皮膚產生皺摺。髖關節（大腿）一屈曲，臀下弧線馬上消失

女人的皮下脂肪體比男人來得多也厚得多，這是「女性曲線」形成的原因。

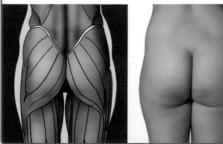

肌肉　　　　　　　肌肉＋脂肪體＋皮膚

腿一打直，膕窩脂肪體就突出來了！　　極度欠缺脂肪（乾枯）

⑫

肥胖男性身體比例變化：7.5頭身

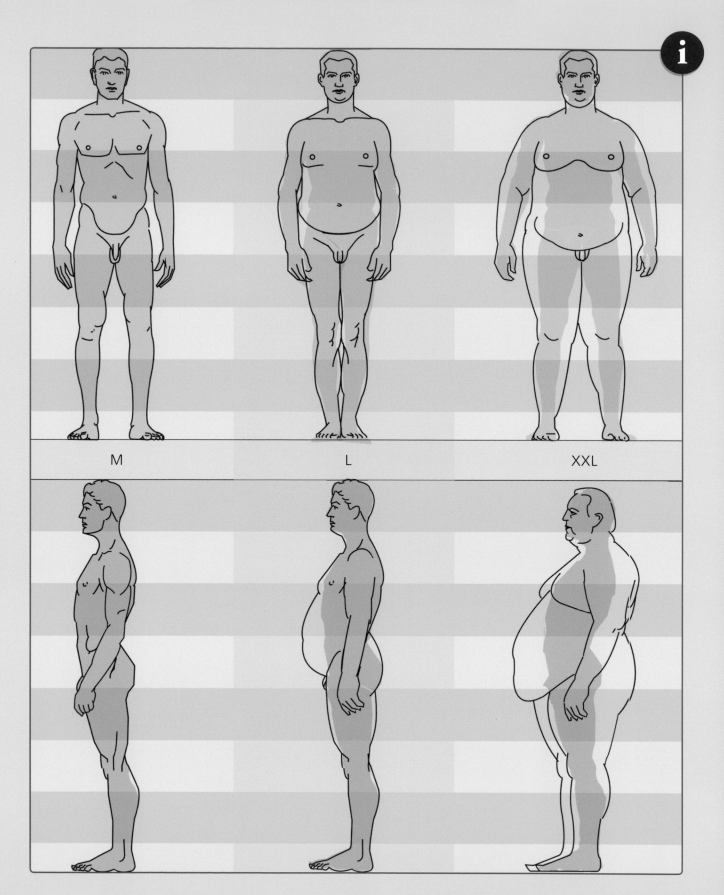

M L XXL

肥胖女性身體比例變化：7.5頭身

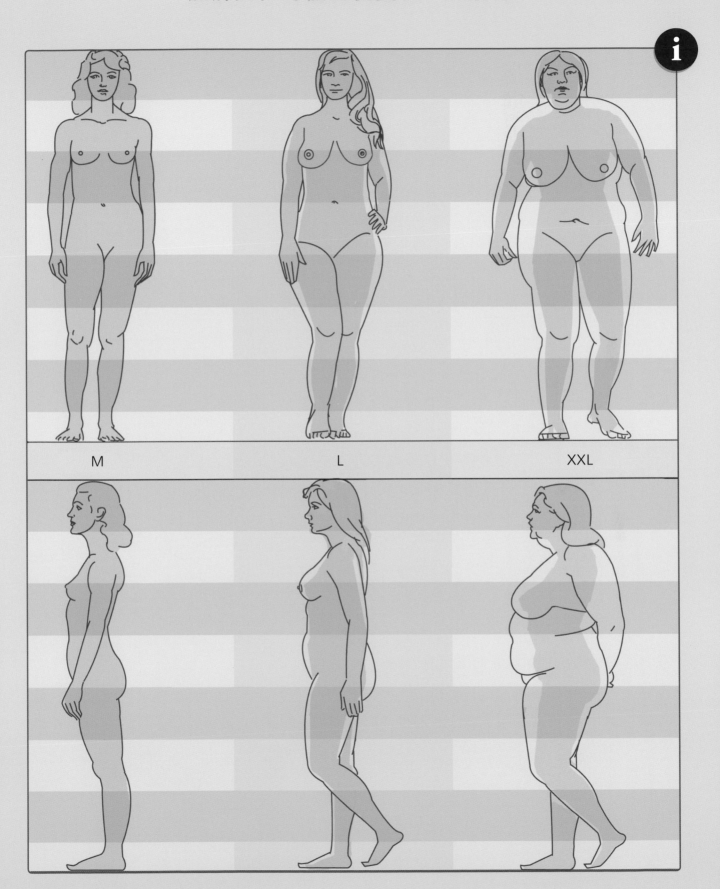

M L XXL

比較不受脂肪堆積影響的身體部位

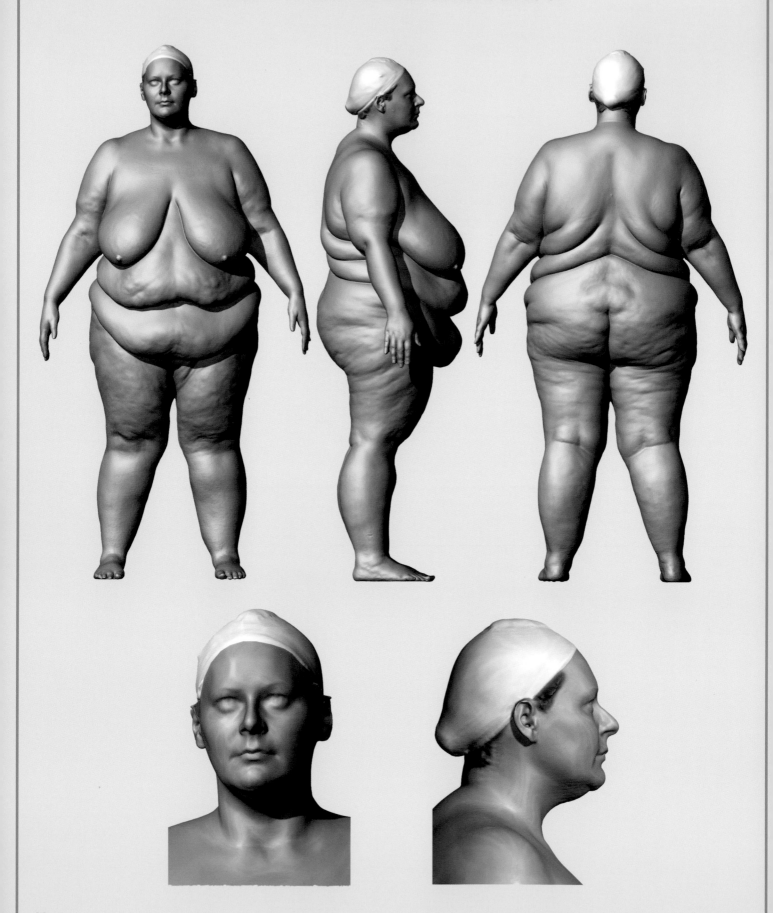

比較不受脂肪堆積影響的身體部位

3D立體掃描：中年女性

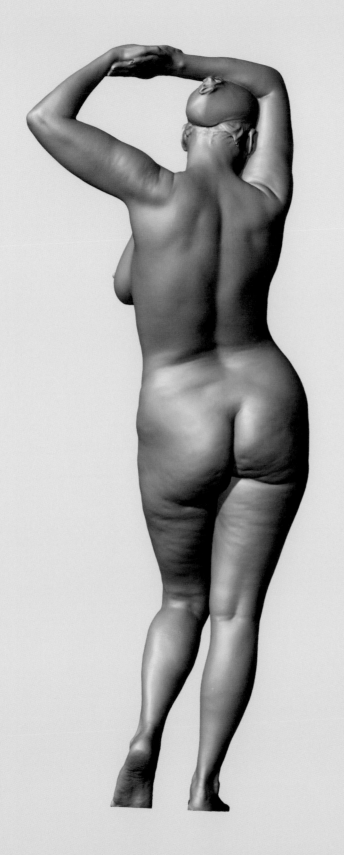

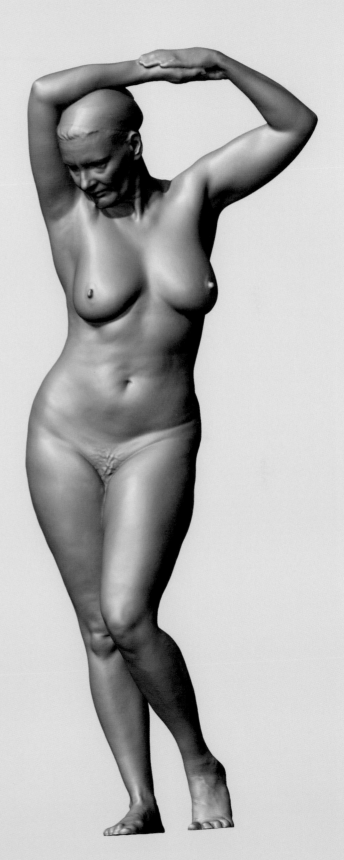

3D立體掃描：年輕女性

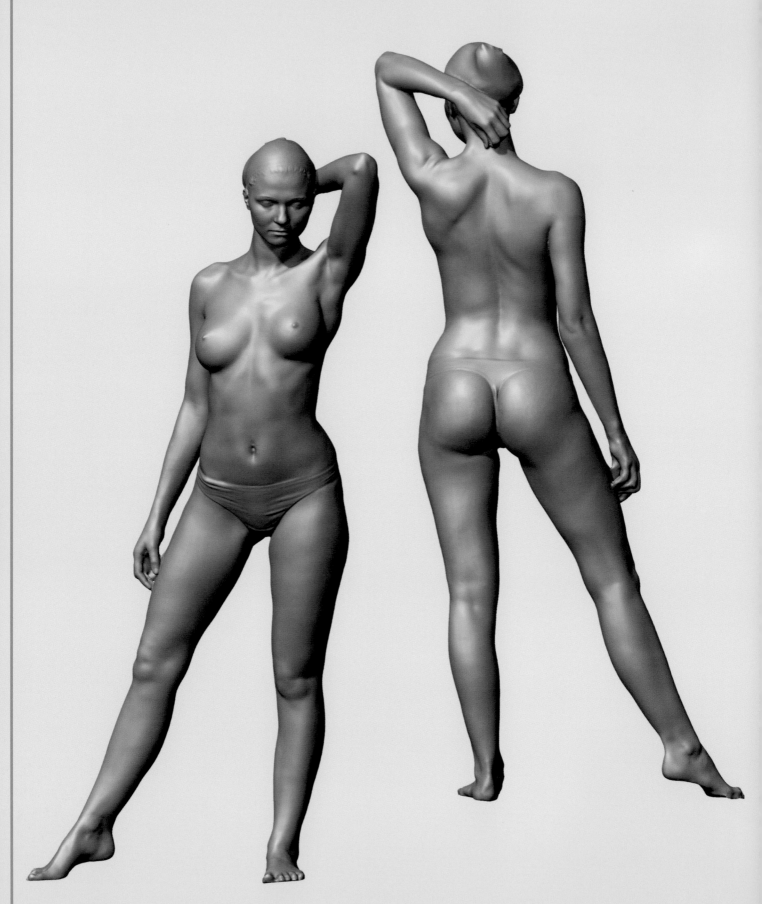

3D立體掃描：年輕女性

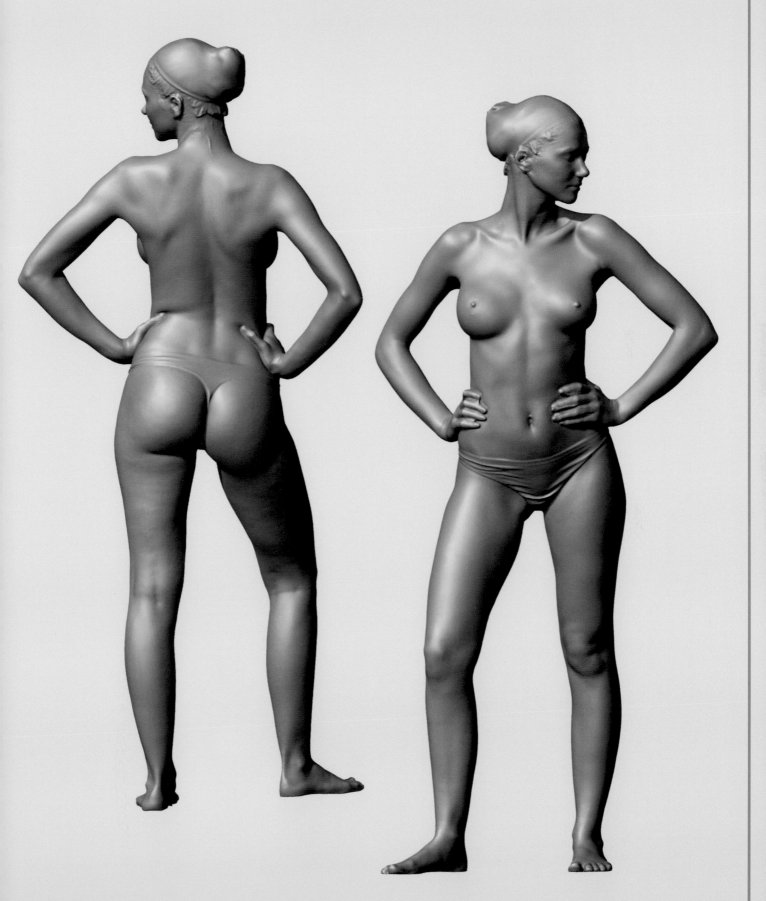

3D立體掃描：年輕男性

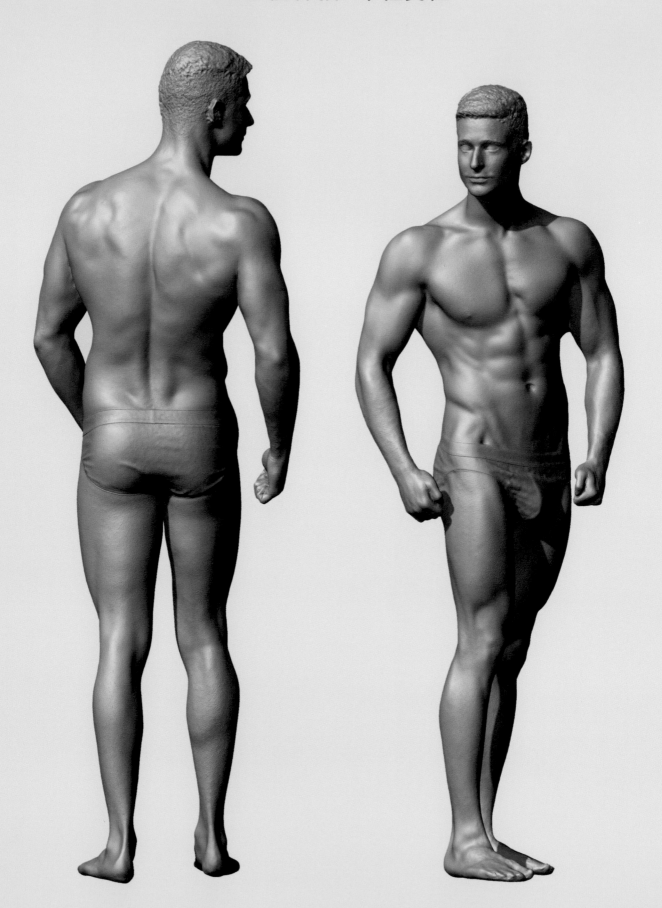

3D立體掃描：中年男性

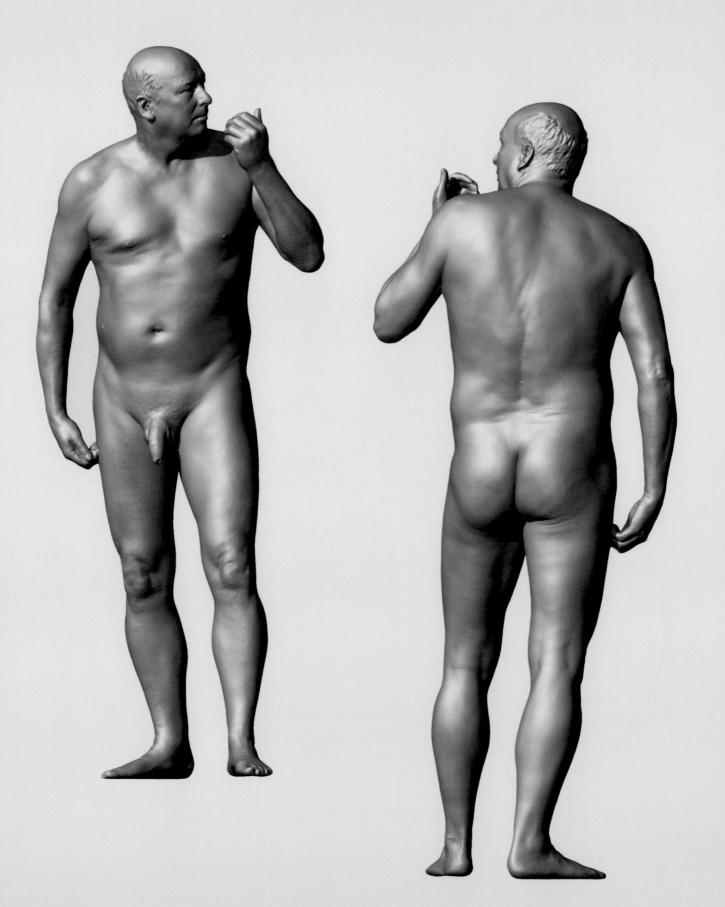

3D立體掃描：雙手交握放背後

³/₄斜面

右側

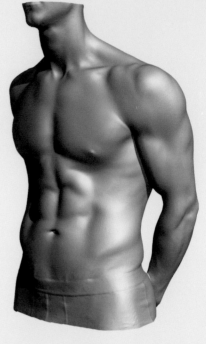

³/₄斜面

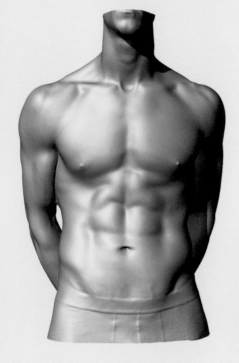

前

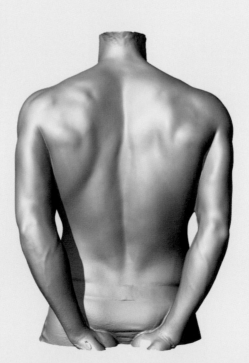

後

左側

3D立體掃描：雙臂兩側外張

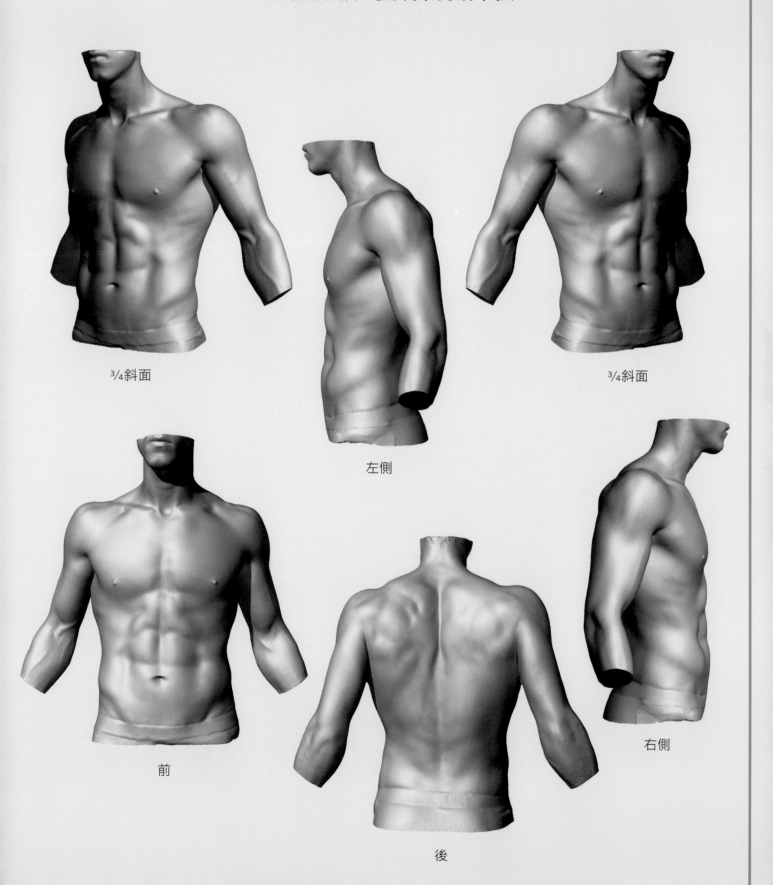

¾斜面

左側

¾斜面

前

後

右側

3D立體掃描：雙臂側平舉

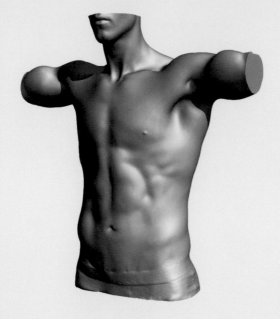

3⁄4斜面

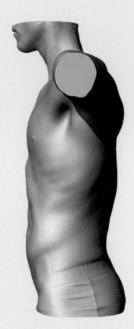

左側

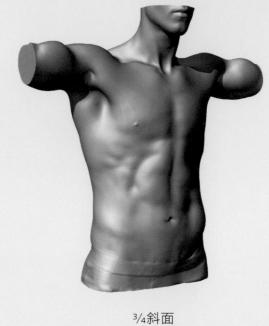

3⁄4斜面

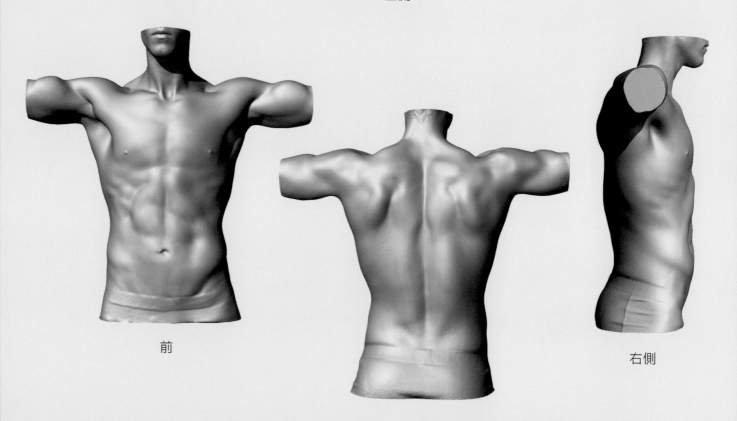

前

後

右側

3D立體掃描：雙臂舉高呈Y字形

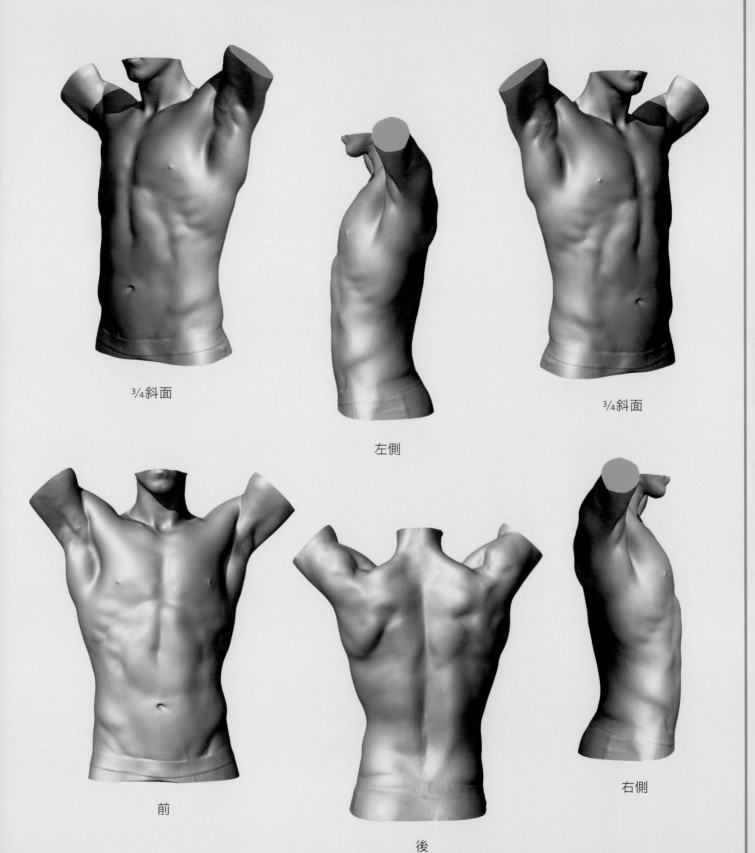

¾斜面

左側

¾斜面

前

後

右側

手臂與軀幹：雙臂自然垂放（男）

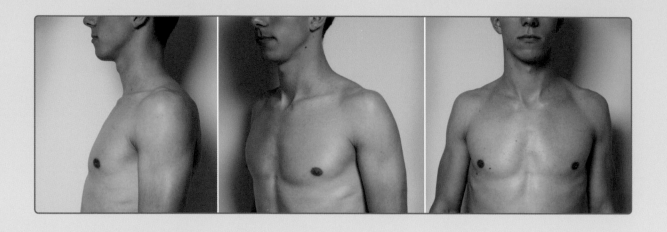

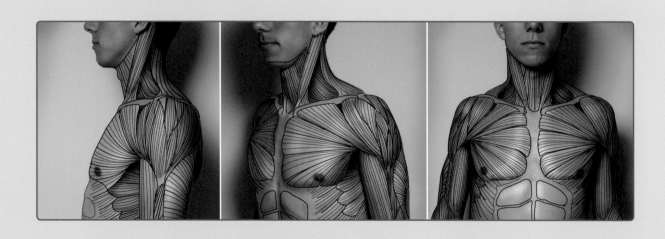

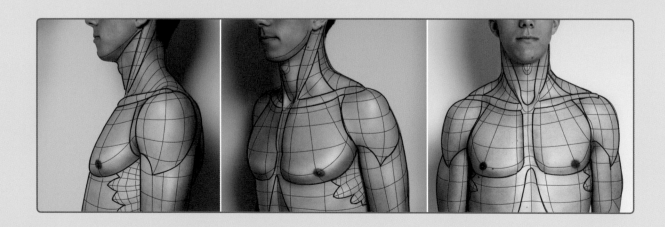

手臂與軀幹：雙臂自然垂放（女）

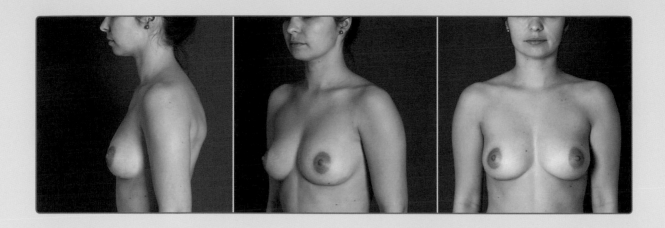

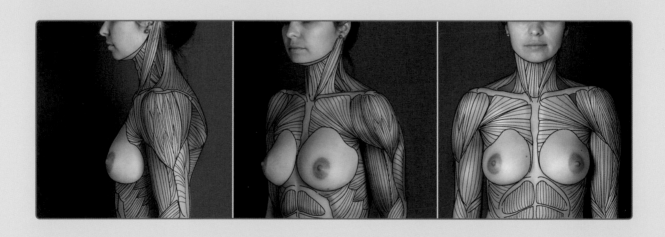

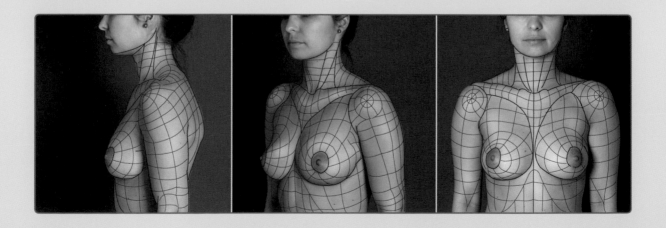

手臂與軀幹：雙臂側平舉（男）

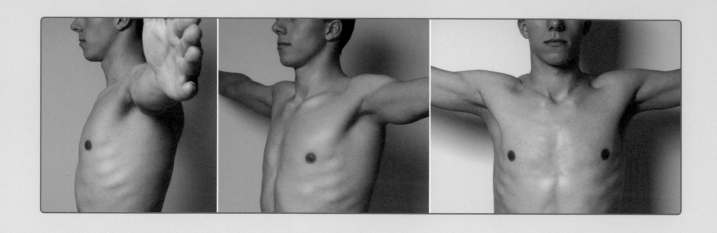

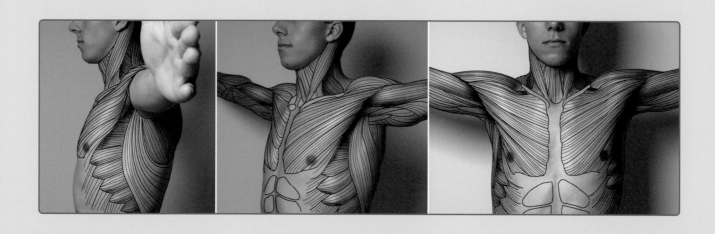

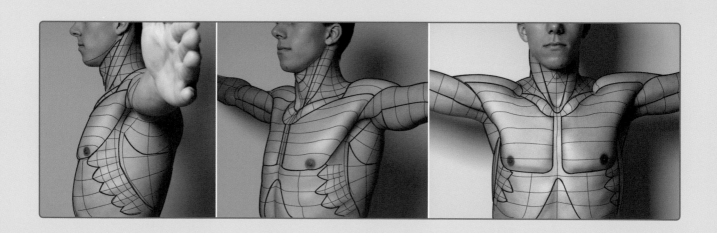

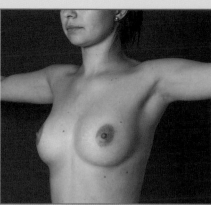
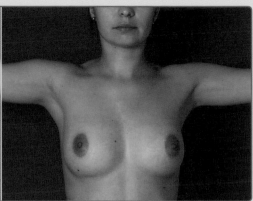

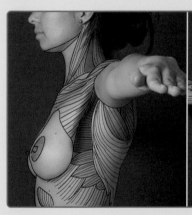
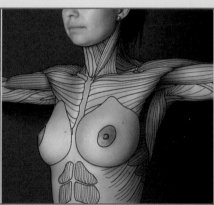
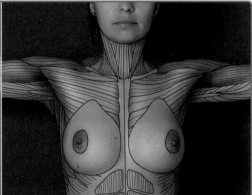

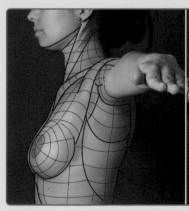
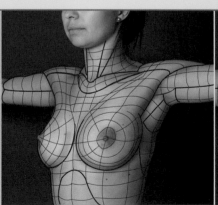
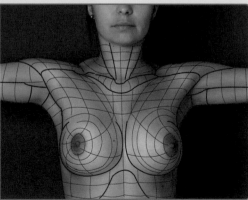

手臂與軀幹：雙臂舉高呈Y字形（男）

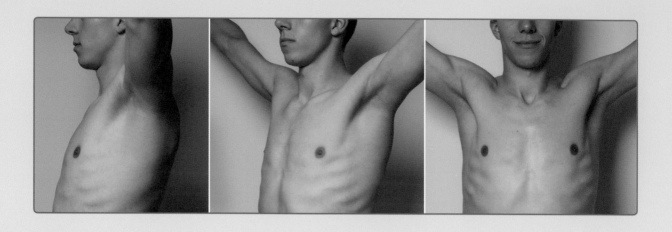

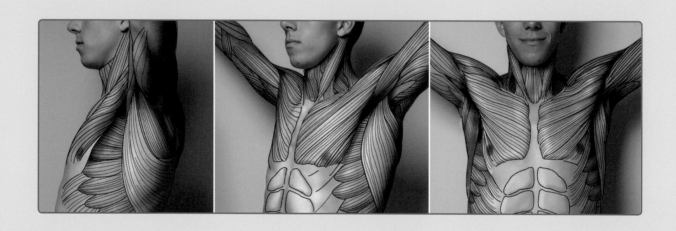

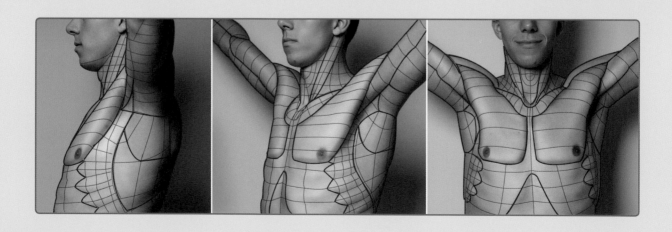

手臂與軀幹：雙臂舉高呈Y字形（女）

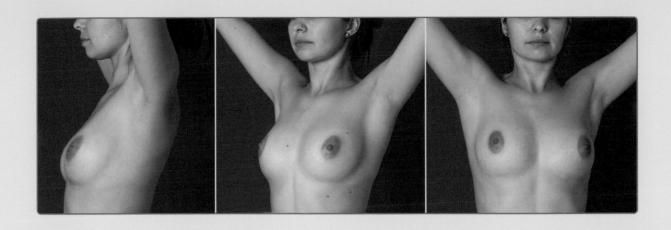

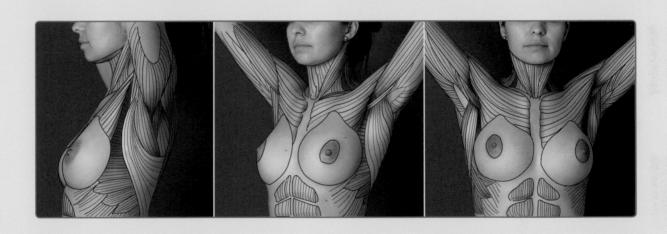

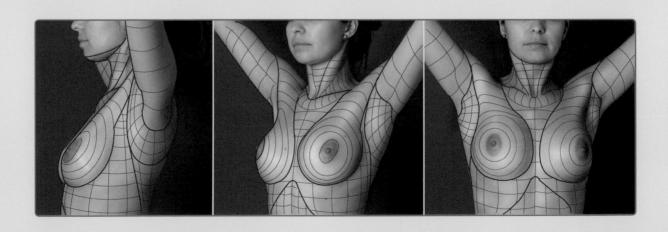

手臂與軀幹：雙臂垂直舉高（男）

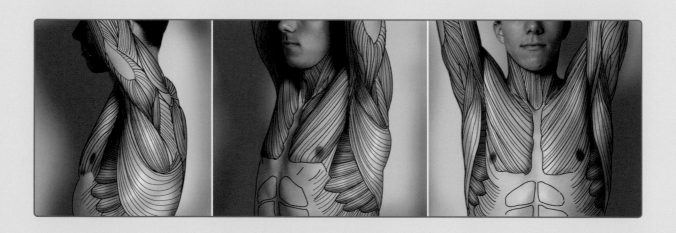

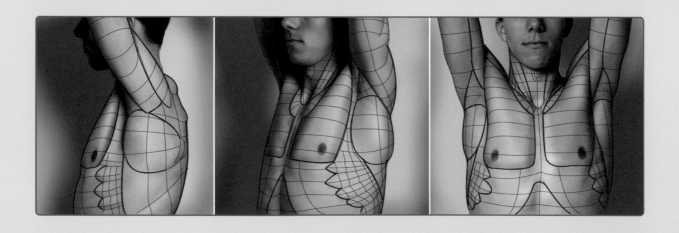

手臂與軀幹：雙臂垂直舉高（女）

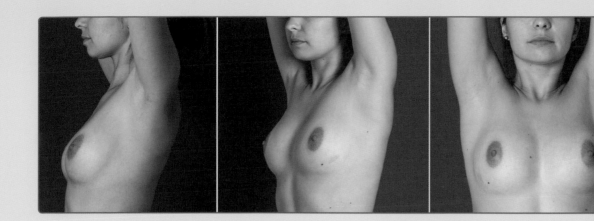

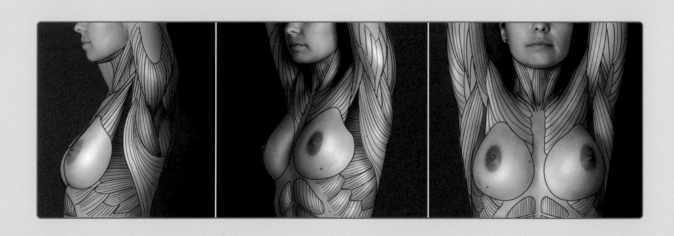

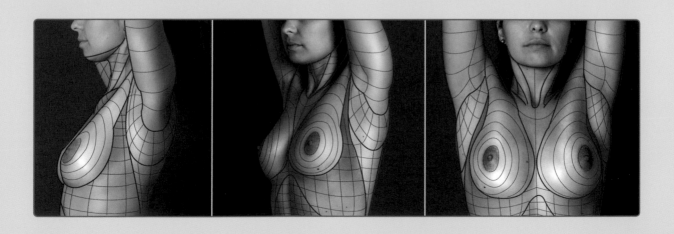

手臂與軀幹：手臂往前上方斜伸出去

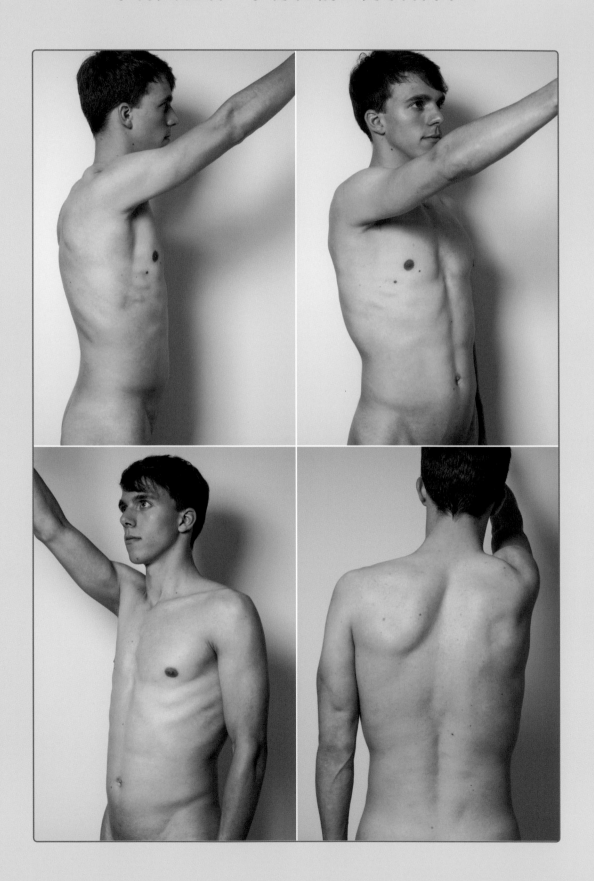

手臂與軀幹：手臂往前上方斜伸出去

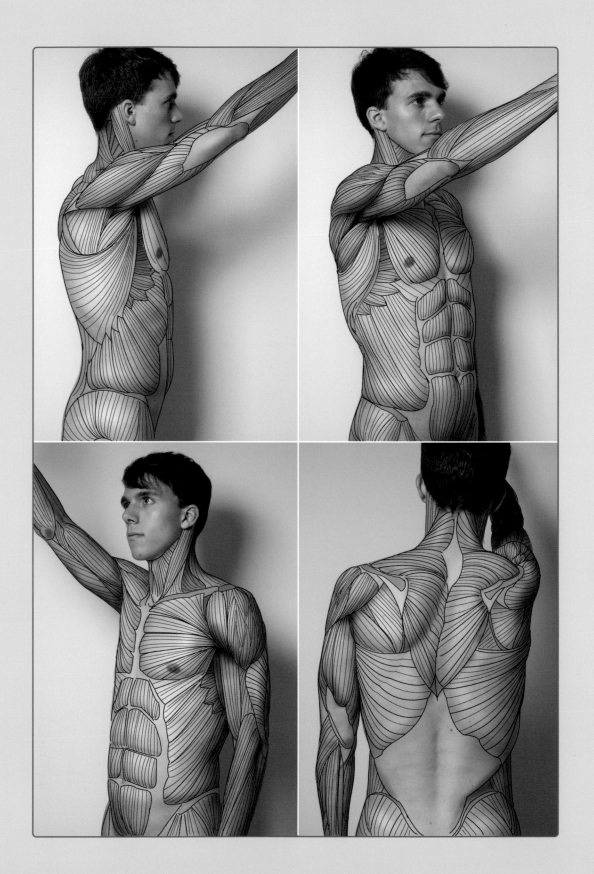

手臂與軀幹：手臂往前上方斜伸出去

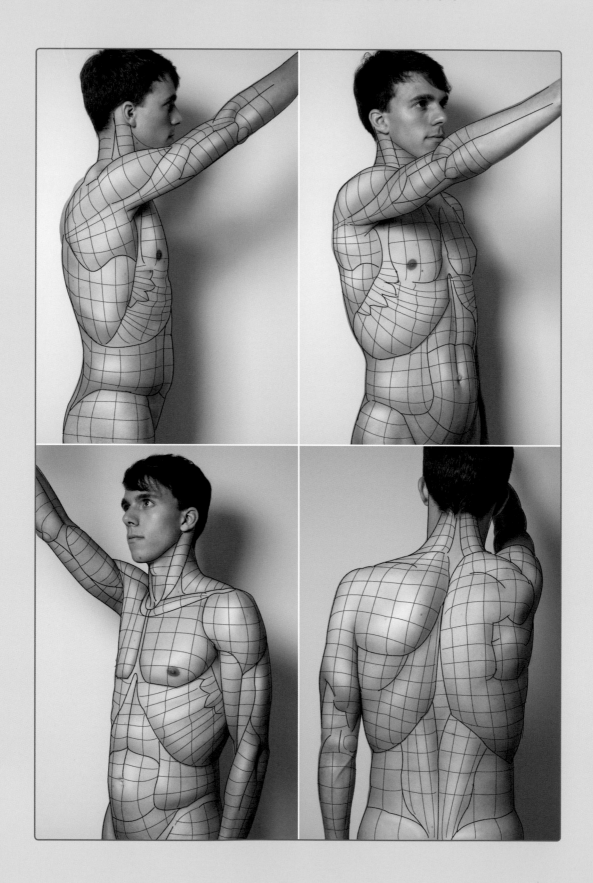

手臂與軀幹：雙臂向後伸

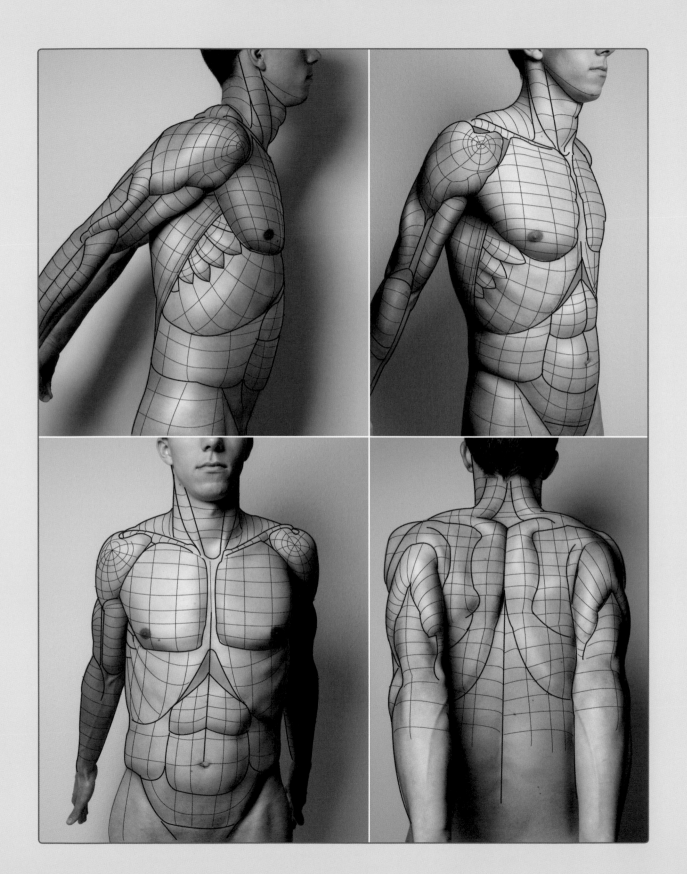

手臂與軀幹：雙臂向後伸

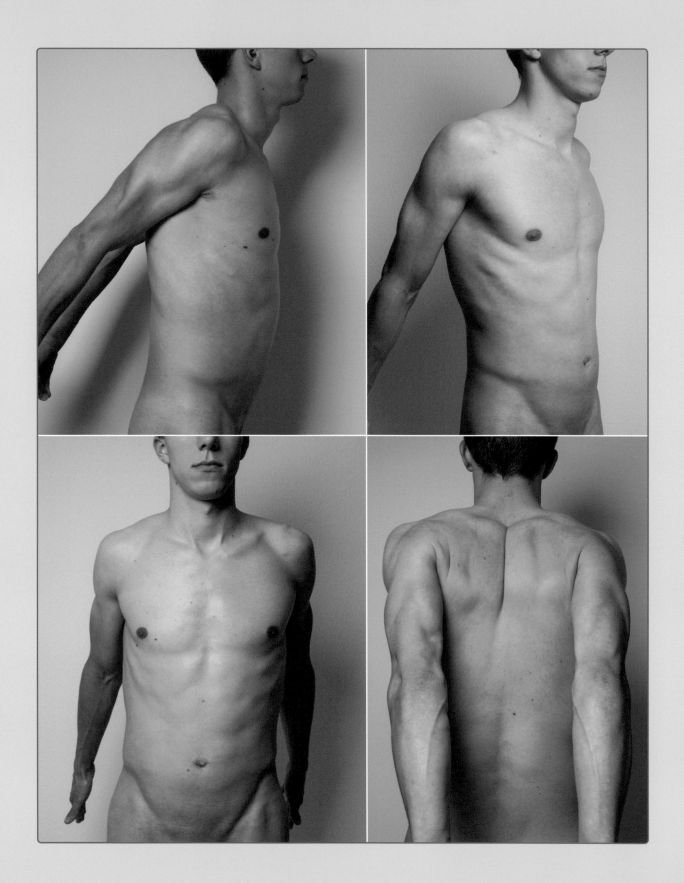

手臂與軀幹：雙臂向後伸

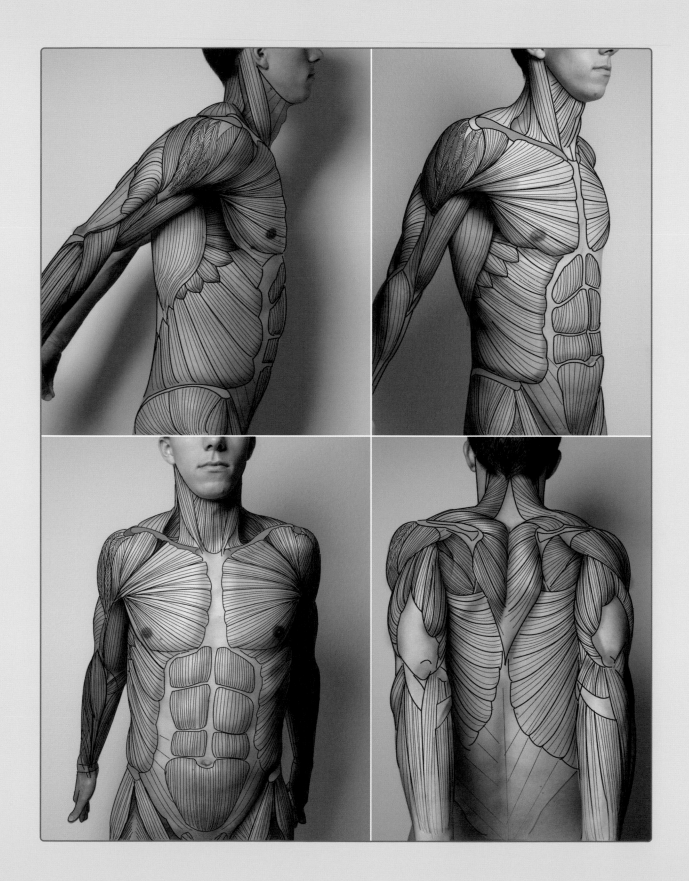

手臂與軀幹：單臂橫放背後

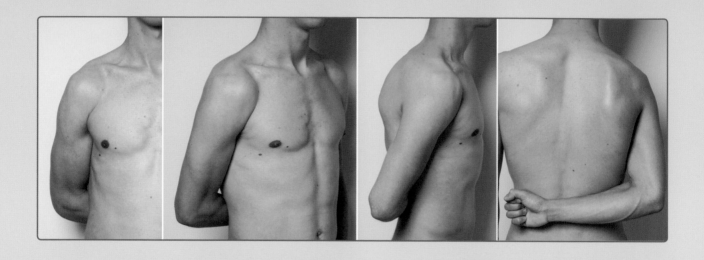

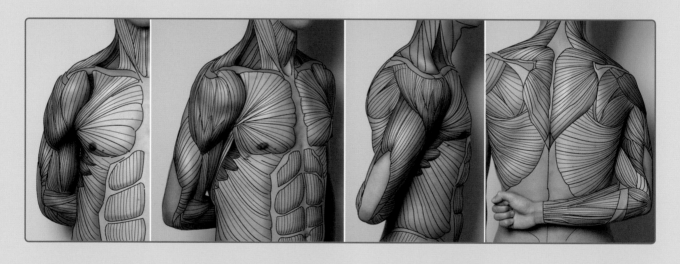

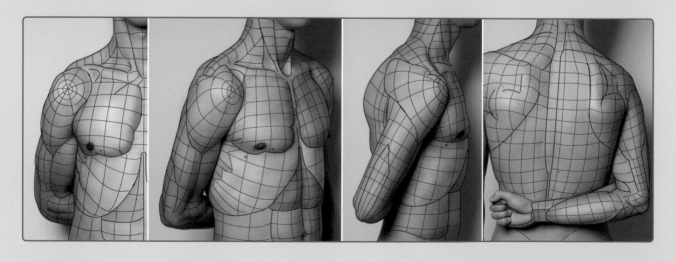

手臂與軀幹：手臂逐漸舉高

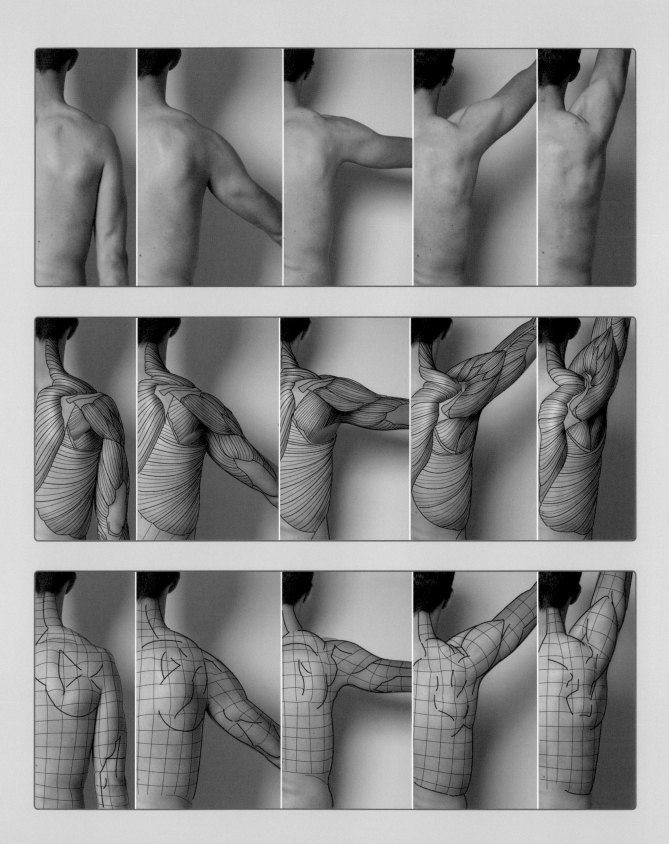

手臂與軀幹：手握對側肩膀

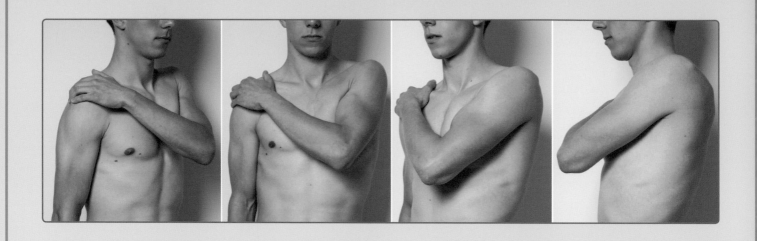

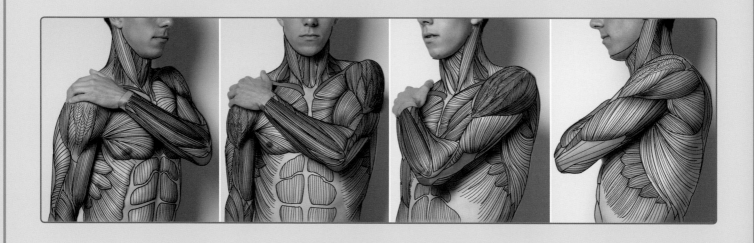

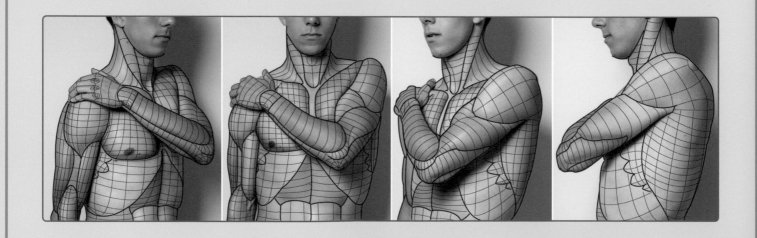

來找肩胛骨吧！

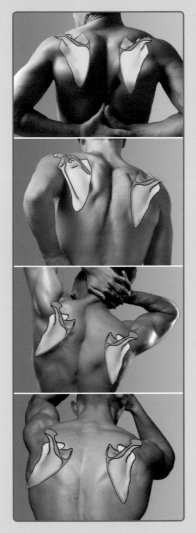
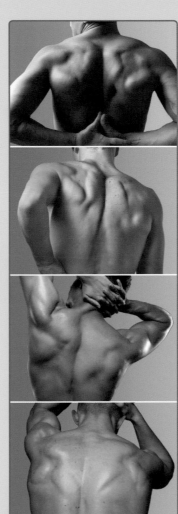
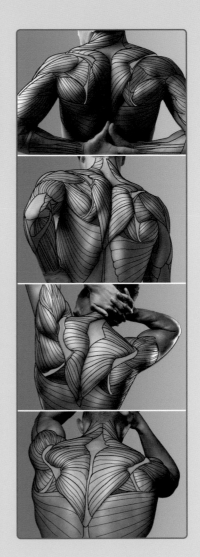

肩胛骨轉動

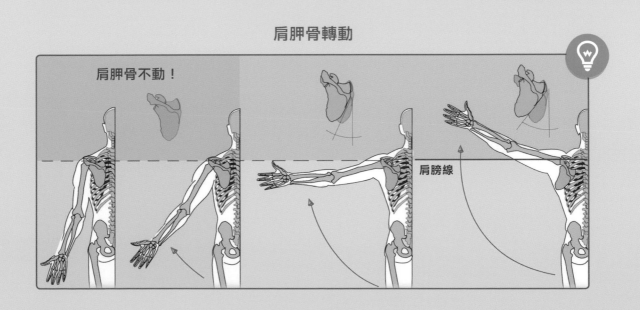

肩胛骨不動！

肩膀線

身體比例：成年男女

成年人理想身體比例：8頭身

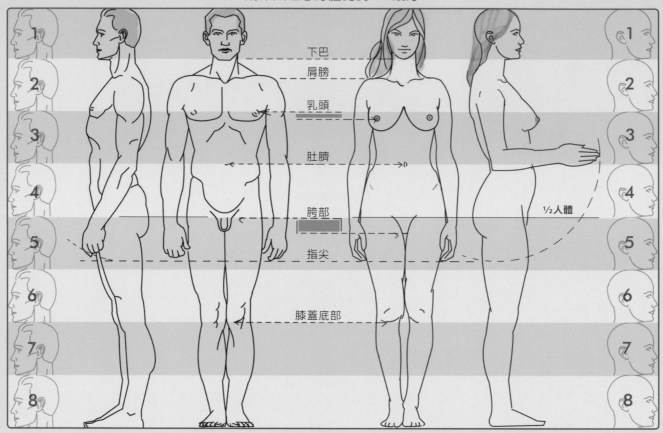

下巴
肩膀
乳頭
肚臍
胯部
指尖
膝蓋底部
½人體

成年人實際身體比例：7.5頭身

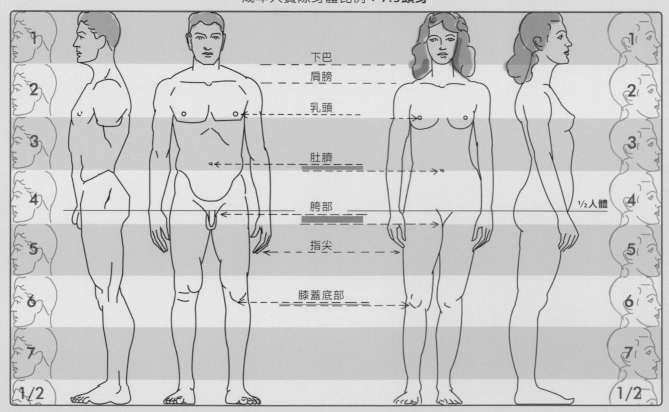

下巴
肩膀
乳頭
肚臍
胯部
指尖
膝蓋底部
½人體

身體比例：青少年與孩童

青少年身體比例：7頭身

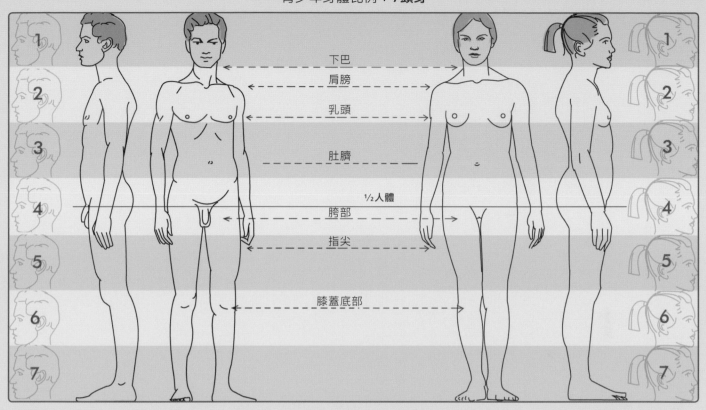

下巴
肩膀
乳頭
肚臍
½人體
胯部
指尖
膝蓋底部

孩童身體比例（8-12歲）：6頭身

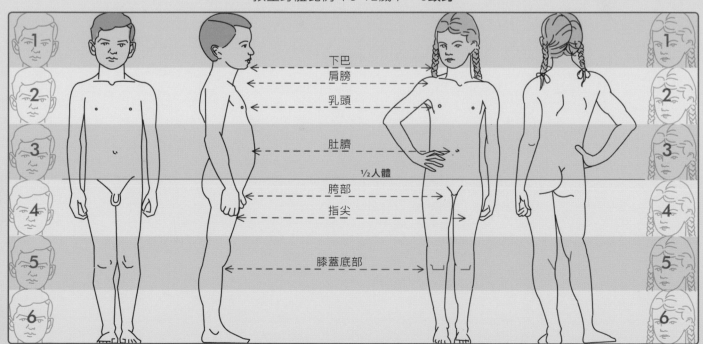

下巴
肩膀
乳頭
肚臍
½人體
胯部
指尖
膝蓋底部

身體比例：孩童、學步幼兒、新生兒、年長者

孩童：**5.5頭身**

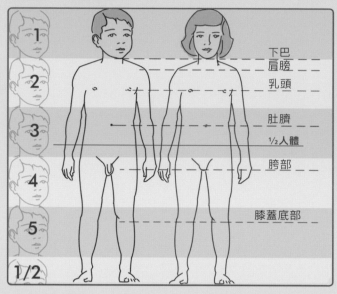

下巴
肩膀
乳頭
肚臍
½人體
胯部
膝蓋底部

學步幼兒：**5頭身**

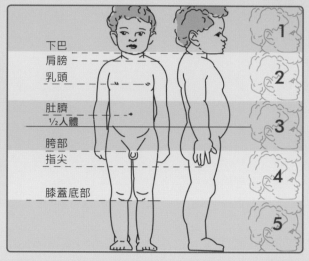

下巴
肩膀
乳頭
肚臍
½人體
胯部
指尖
膝蓋底部

新生兒：**4頭身**

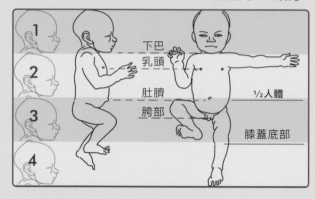

下巴
乳頭
肚臍
½人體
胯部
膝蓋底部

年長者身體比例：**7頭身**

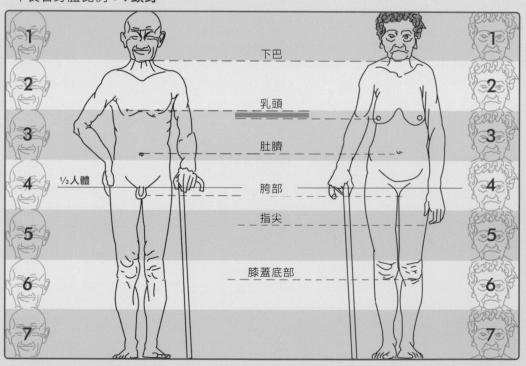

下巴
乳頭
肚臍
½人體
胯部
指尖
膝蓋底部

頭部與頸部

HEAD & NECK

頭部的主要骨骼

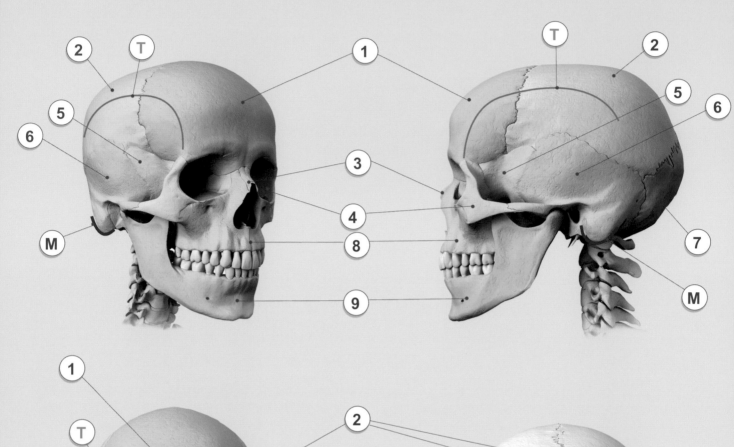

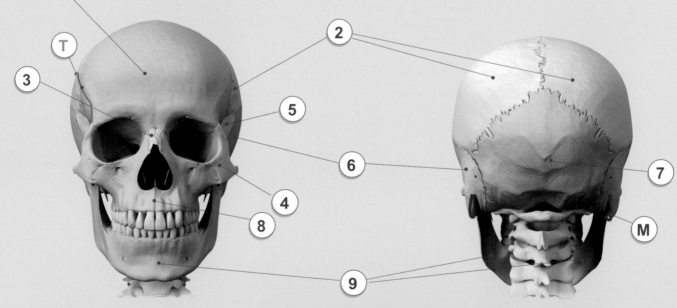

1	前額骨	4	顴骨	7	枕骨
2	頂骨（顱頂骨）	5	蝶骨	8	上頜骨（上顎骨）
3	鼻骨	6	顳骨	9	下頜骨（下顎骨）
T	**顳線**		M	**顳骨乳突**	

頭部的主要肌肉 ℹ️

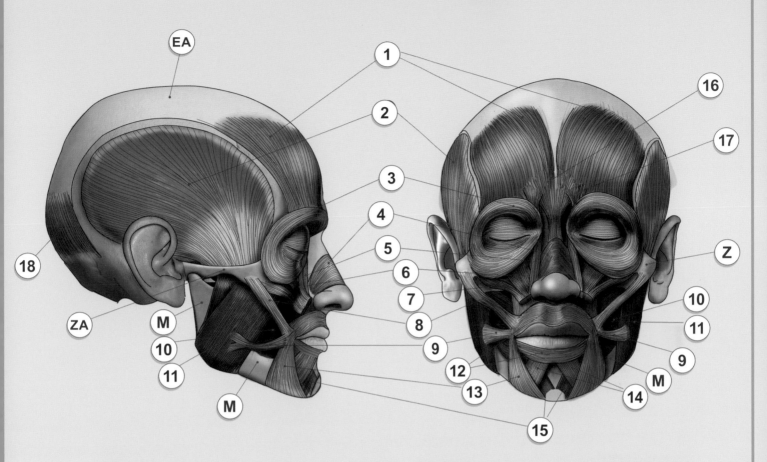

1	額肌	**11**	咬肌
2	顳肌	**12**	口輪匝肌
3	眼輪匝肌	**13**	下唇角肌（降口角肌）
4	鼻肌	**14**	下唇方肌（降下唇肌）
5	內眥肌（提上唇鼻翼肌）✳	**15**	頦肌
6	提上唇肌	**16**	纖肌（降眉間肌）
7	顴小肌 ✳	**17**	皺眉肌
8	顴大肌	**18**	枕肌
9	笑肌	**Z**	顴骨
10	頰肌	**ZA**	顴骨弓
M	下頜骨（下顎骨）	**EA**	顱頂腱膜

✳

5 編注：「內眥肌」是以肌肉所在位置命名，「提上唇鼻翼肌」則是以功能命名。在西方又俗稱為「鄂圖肌」（Otto's Muscle），起源於有位醫學院生因其原名太長而簡化。

7 審訂注：**5**－**7** 的三條肌肉常以「上唇方肌」總稱之。由鼻梁至顴骨依照肌肉的起始點分別名為：內眥頭、眶下頭與小顴骨頭。

頸部的主要肌肉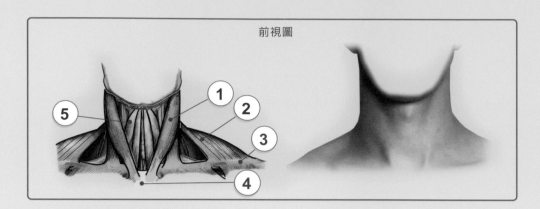

前視圖

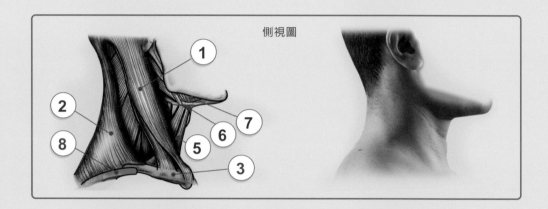

側視圖

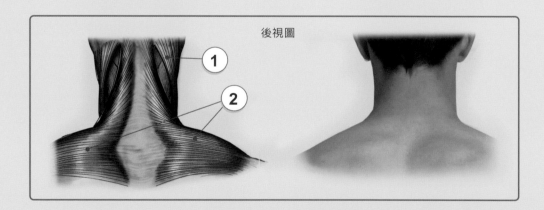

後視圖

1	胸鎖乳突肌	4	胸骨	7	舌骨上肌群
2	斜方肌	5	舌骨下肌群	8	肩胛骨
3	鎖骨	6	舌骨		

頸部的主要肌肉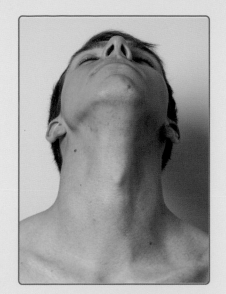

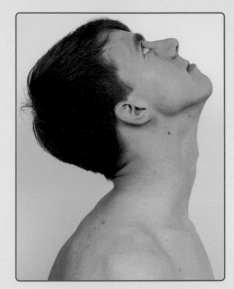

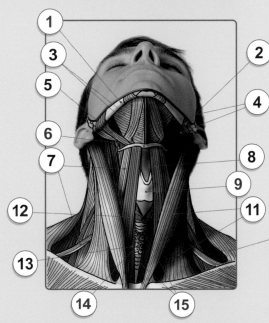

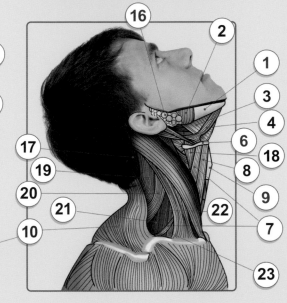

| | | | | | | |
|---|---|---|---|---|---|
| **1** | 下頷骨 | **9** | 喉結 | **17** | 頭半棘肌 |
| **2** | 咬肌 | **10** | 斜方肌 | **18** | 舌骨舌肌 |
| **3** | 下頷舌骨肌 | **11** | 胸鎖乳突肌 | **19** | 頭夾肌 |
| **4** | 二腹肌 | **12** | 環甲肌 | **20** | 提肩胛肌 |
| **5** | 莖突舌骨肌 | **13** | 胸盾肌 | **21** | 後斜角肌 |
| **6** | 舌骨 | **14** | 甲狀腺 | **22** | 中斜角肌 |
| **7** | 肩胛舌骨肌（肩舌骨肌） | **15** | 氣管 | **23** | 前斜角肌 |
| **8** | 胸舌骨肌（胸舌肌） | **16** | 腮腺 | | |

構成頭顱的形狀

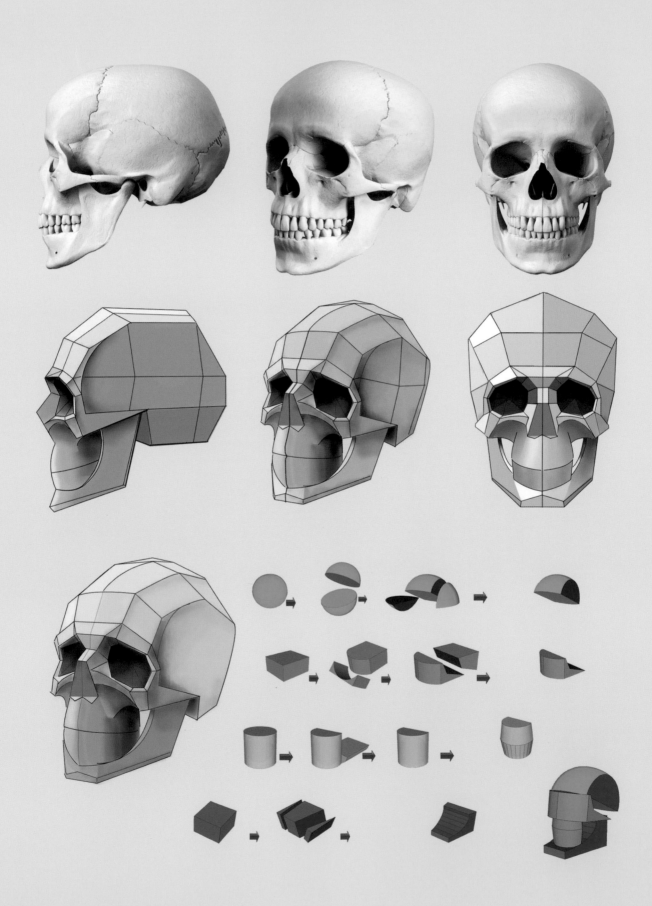

3D頭顱造型

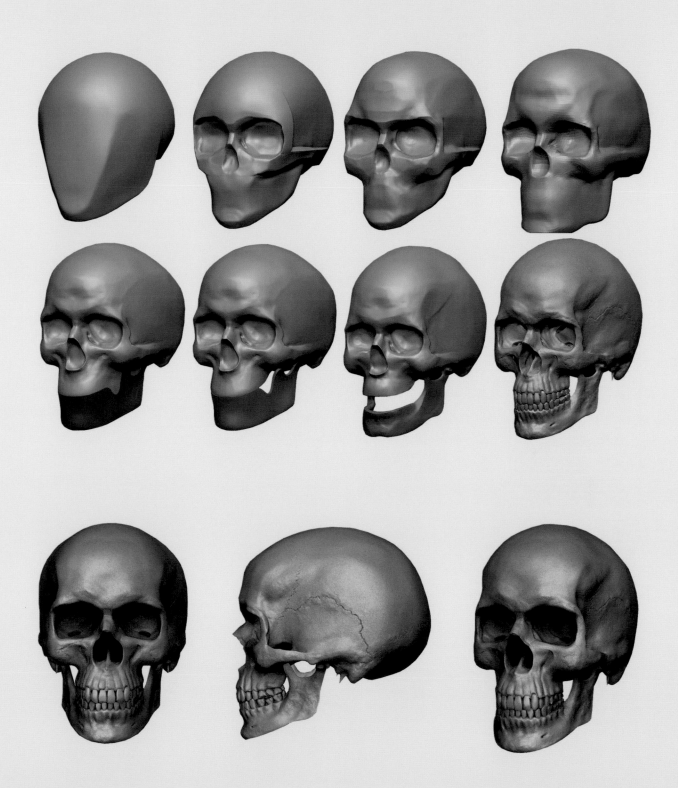

頭部的形狀與塊體

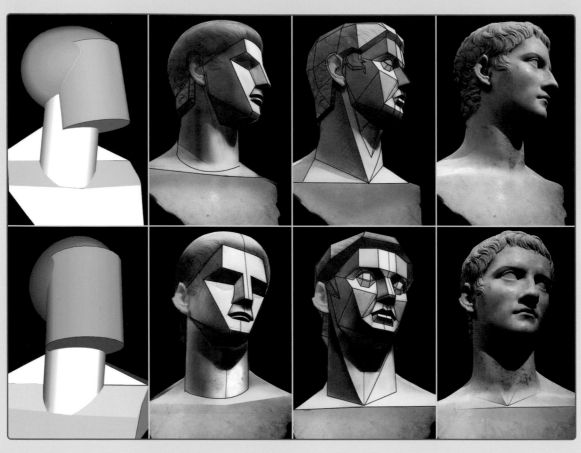

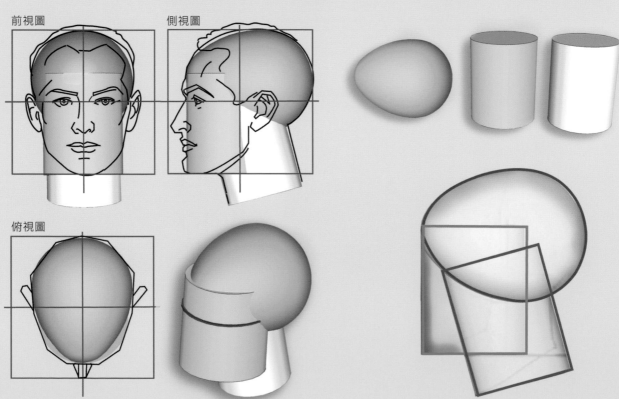

前視圖

側視圖

俯視圖

嬰兒的頭部

真人圖片

網格架構

矩狀架構

塊體架構

嬰兒的頭部

頭部的形狀

下巴輪廓不同於**下頜線**。

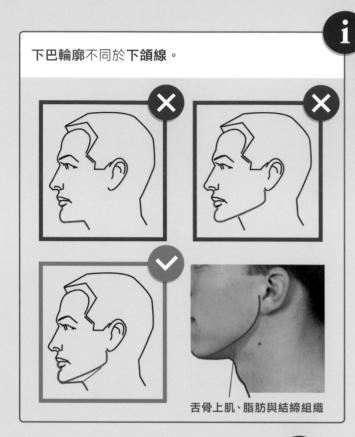

舌骨上肌、脂肪與結締組織

顳線，介於顳骨與前額面之間的稜線。

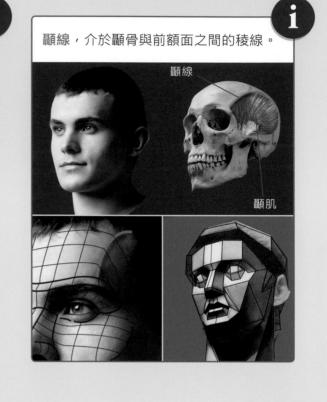

顳線

顳肌

頭部最寬點

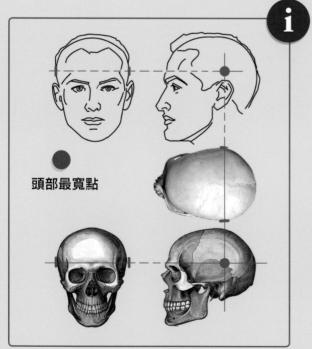

頭不是圓的。

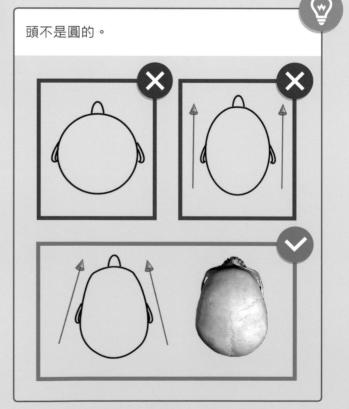

眼睛四周

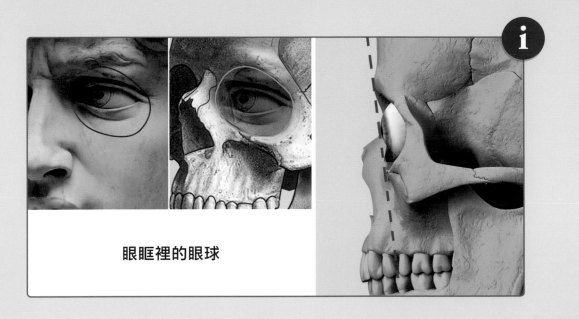

眼眶裡的眼球

眉毛

眉毛跨過顳線之後,走向開始改變,往後下方傾斜,朝耳朵方向延伸。

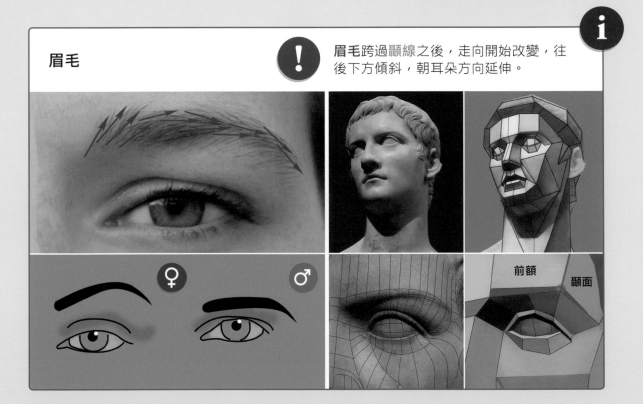

前額　　顳面

關於眼睛的一切

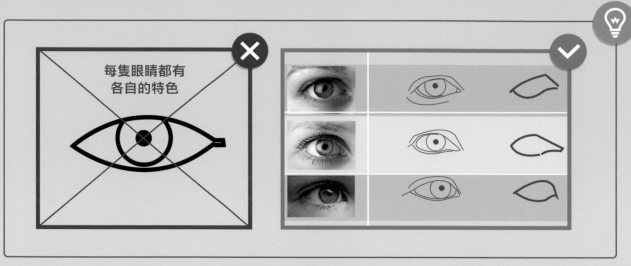

每隻眼睛都有
各自的特色

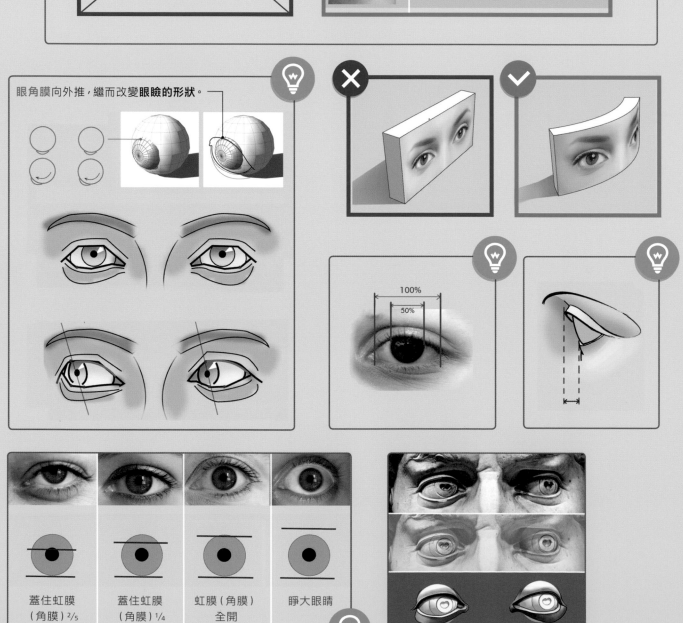

眼角膜向外推，繼而改變**眼瞼的形狀**。

100%
50%

蓋住虹膜
（角膜）²/₅

蓋住虹膜
（角膜）¼

虹膜（角膜）
全開

睜大眼睛

關於眼睛的一切

臉為什麼顯得扁平？

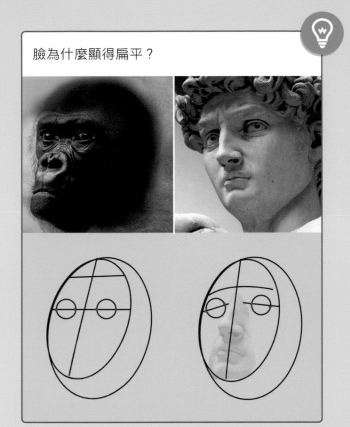

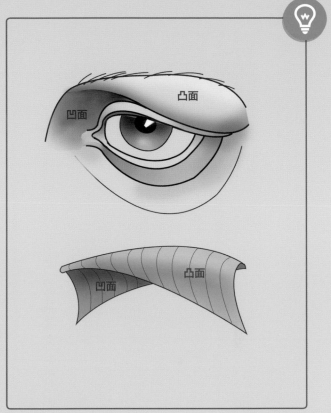

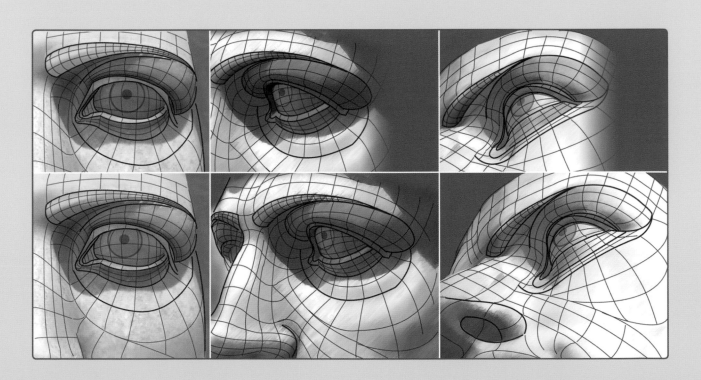

如何雕出古典雕像的眼睛？

（步驟解說）

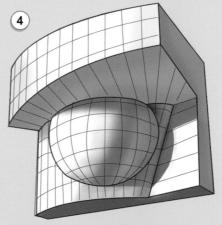

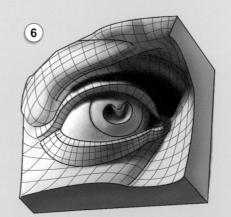

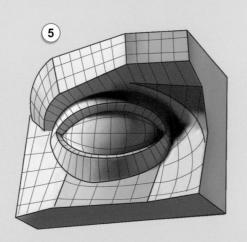

眼睛有各式各樣的形狀

成年女性 ♀	成年男性 ♂

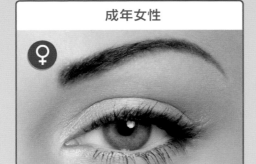
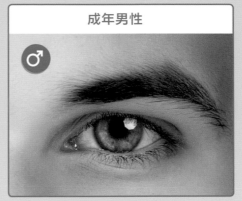

嬰兒	孩童

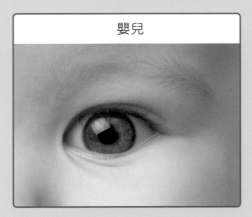

亞洲人	黑人

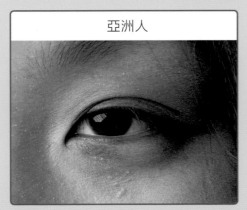
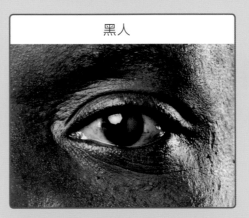

古典雕像	年長者

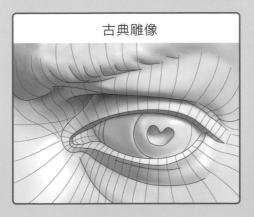
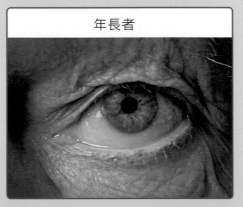

眼部動作
（眼神）

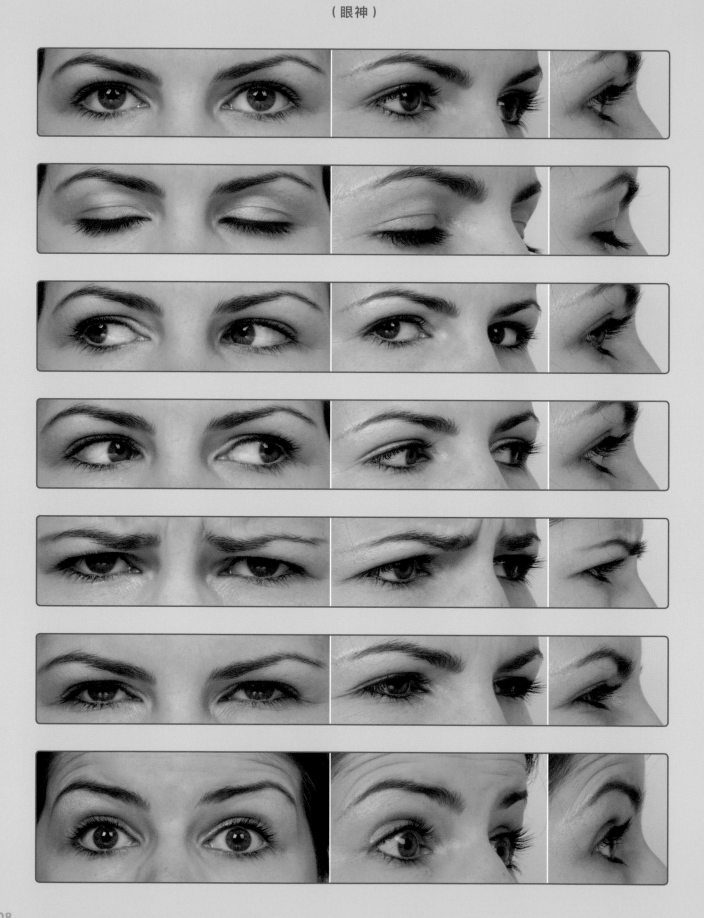

眼部動作
（眼神）

眼部動作
（眼神）

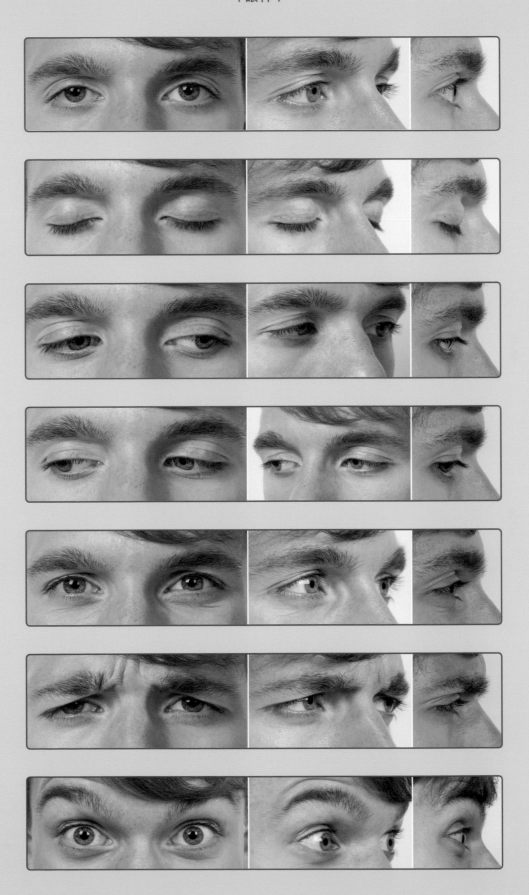

你的頜骨多麼強而有力！

顳肌：使嘴巴合上，保持閉合

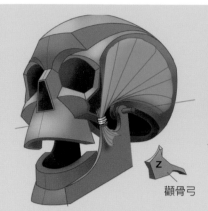
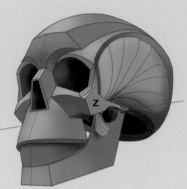

顴骨弓

咬肌

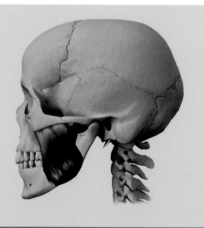
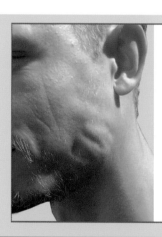

咬肌是人體的主要咀嚼肌，作用是令上下頜骨拉上、閉合。

咬肌外部的起端位於顴骨弓上，止端位於下頜骨支部表面上。

腮腺也會影響臉和下頜線的形狀。

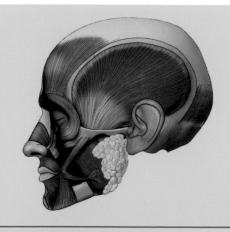
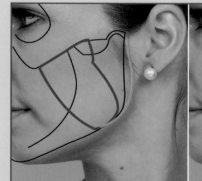
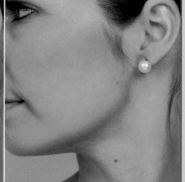

認識嘴部的曲線

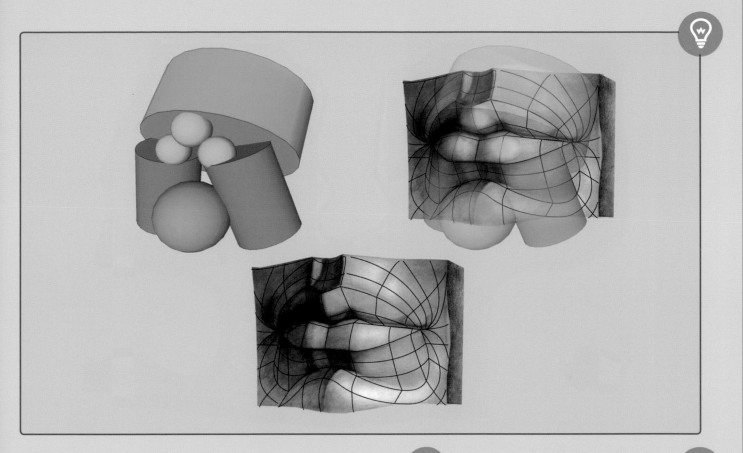

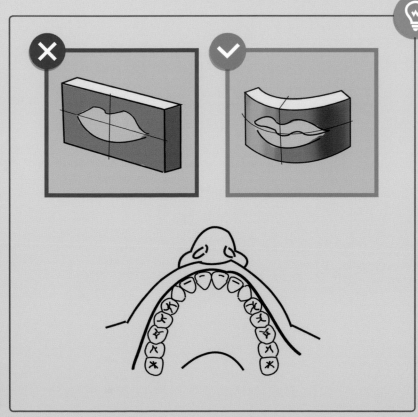

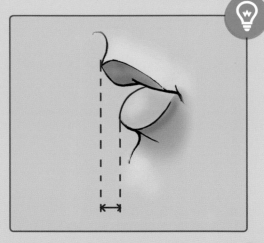

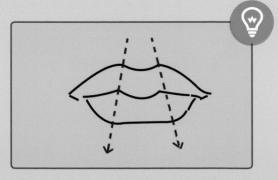

嘴唇緊閉時的形狀

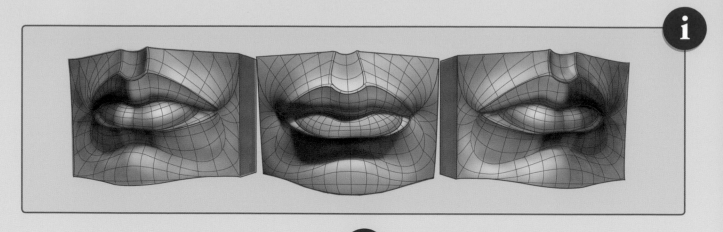

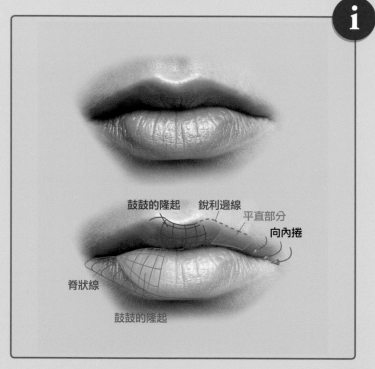

鼓鼓的隆起　銳利邊線
平直部分
向內捲
脊狀線
鼓鼓的隆起

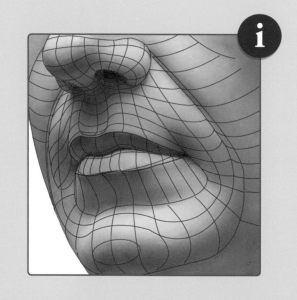

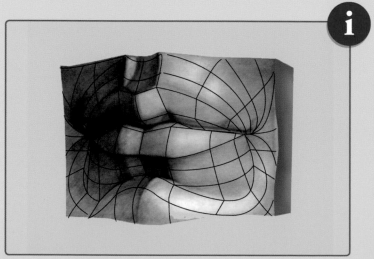

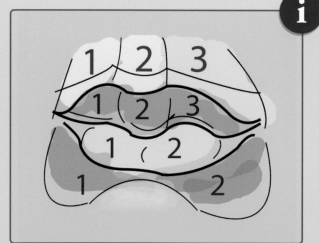

嘴巴的動作

嘴部表情：不外乎就是拉開和擠壓這兩個動作。

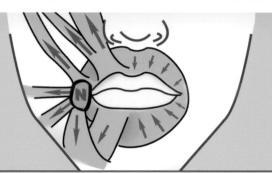 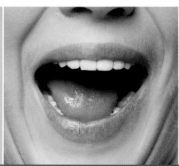 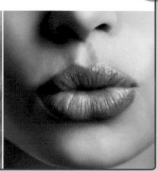

這鼓鼓的一塊是什麼呢？

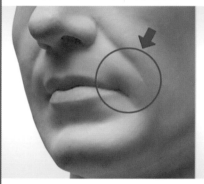 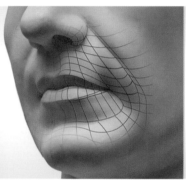 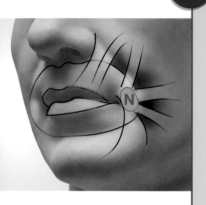

這叫「窩軸」，是數條臉部肌肉跟嘴角相連的點。

雕刻表情時，千萬要記住骨點！顴骨都是相同的，我們只是把肌肉往不同方向拉，藉此創造出不同的表情。

嘴部表情

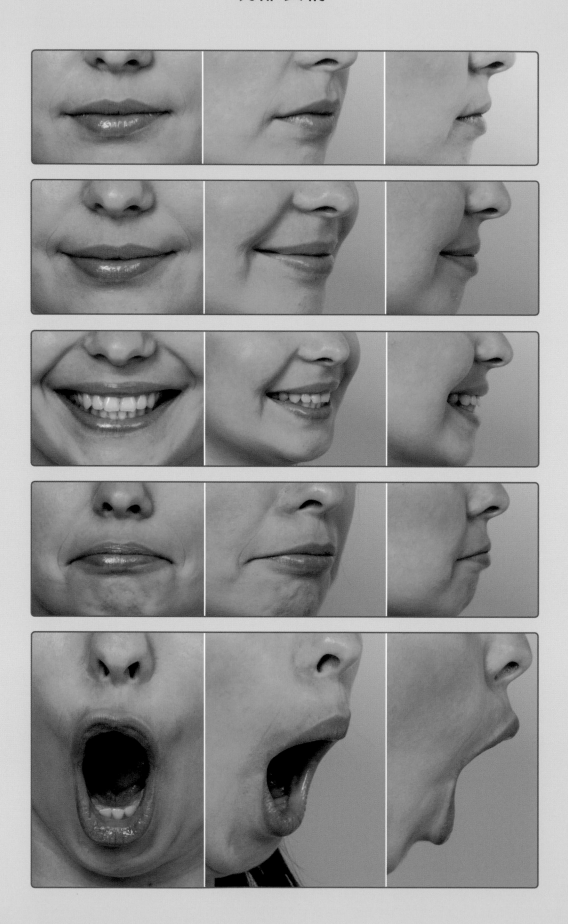

嘴部表情

嘴部表情

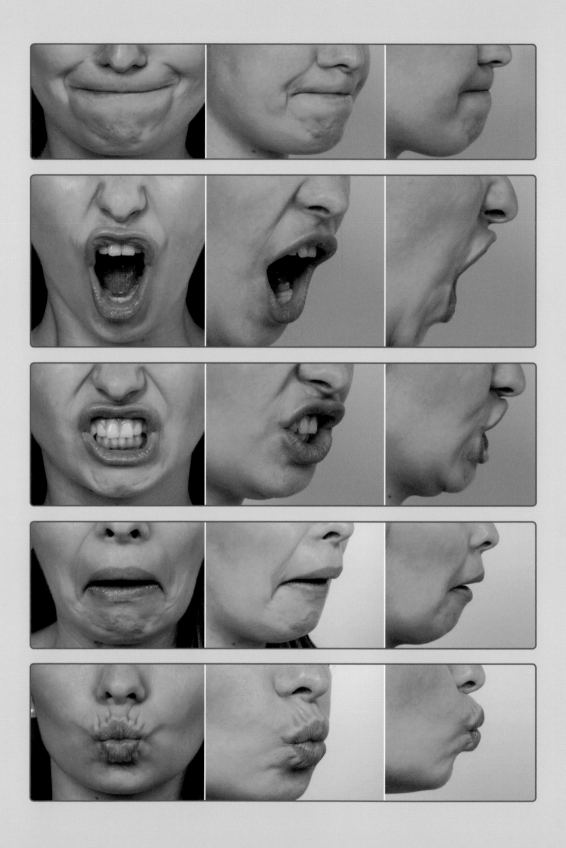

嘴部表情

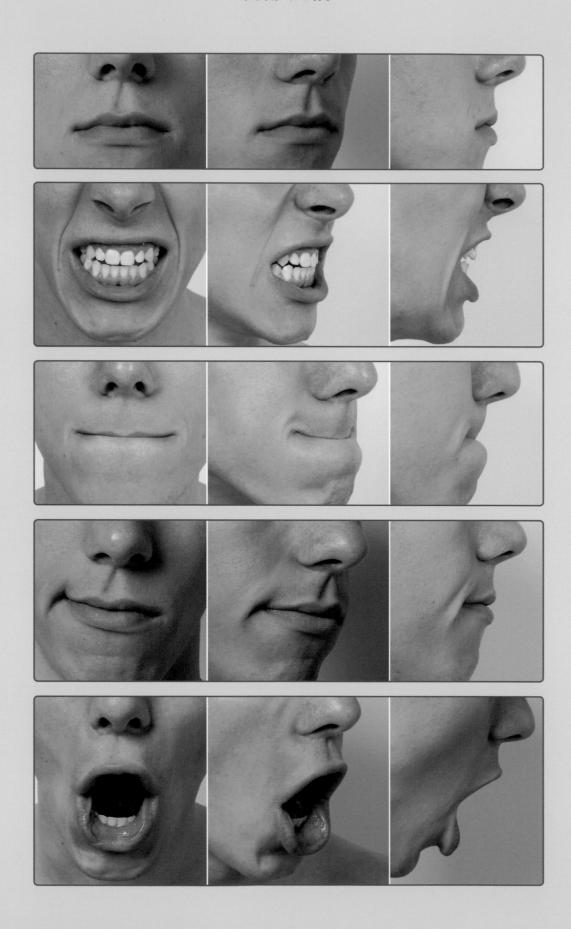

頸闊肌

頸闊肌是一塊薄而寬闊的淺層肌肉，位於頸部兩側淺層筋膜的下一層。

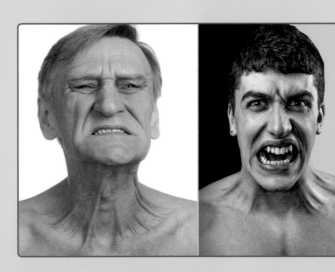

頸闊肌屬於臉部肌群，可將下唇和嘴角往下、往側面拉。當頸闊肌用力時，可開展頸部，把頸部皮膚往上拉。

頸闊肌無力，往往是造成年長者下巴以下鬆弛、下垂的主因，而非皮膚老化或脂肪堆積造成。

胸鎖乳突肌的動作

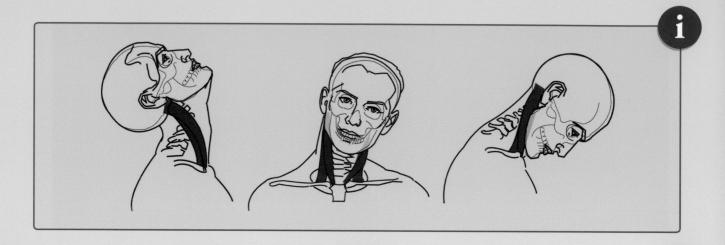

抬頭：鼻子底部高於耳朵根部

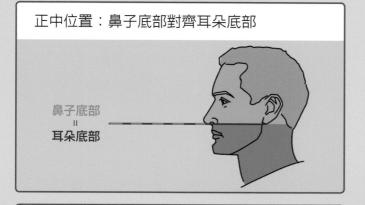

鼻子底部
耳朵底部

正中位置：鼻子底部對齊耳朵底部

鼻子底部
＝
耳朵底部

低頭：鼻子底部低於耳朵底部

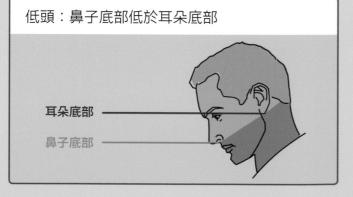

耳朵底部
鼻子底部

第七頸椎（肩、頸交會之處）

每當人低頭，你會在脊柱頂端看到隆椎微微外突。

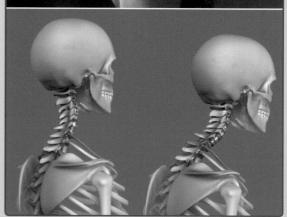

斜方肌和胸鎖乳突肌

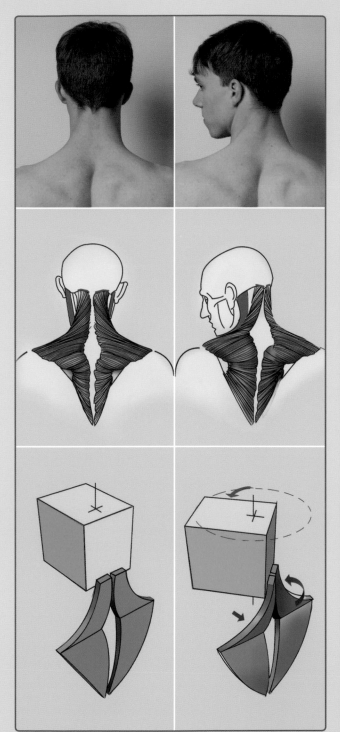

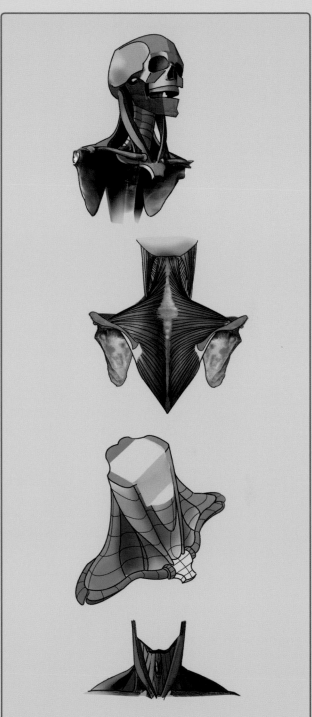

重要頸部肌肉（斜方肌和胸鎖乳突肌）

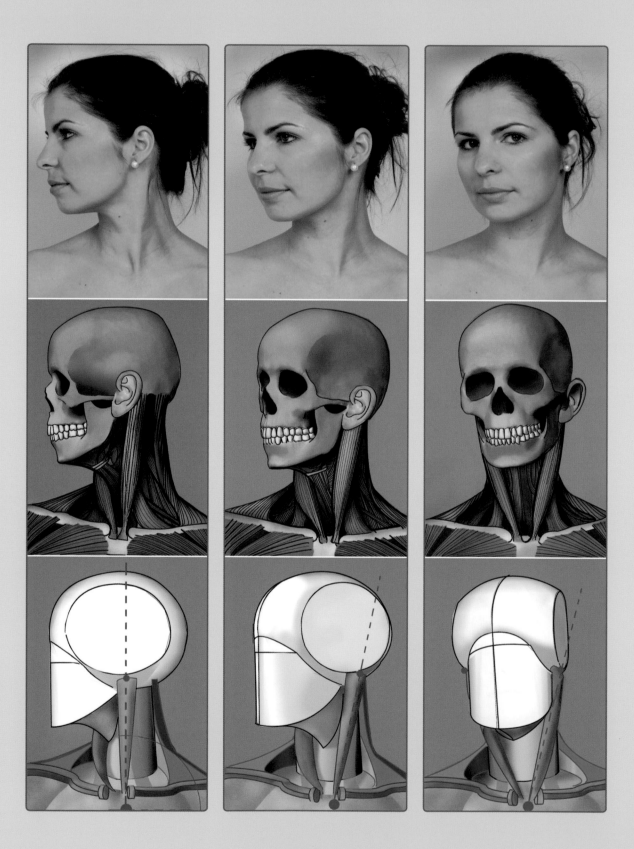

耳朵

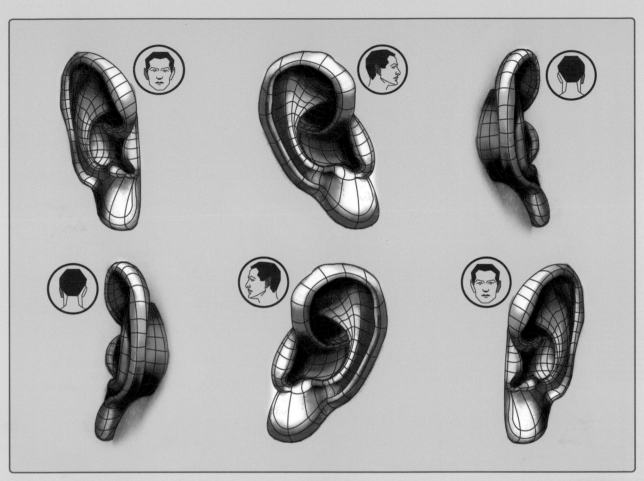

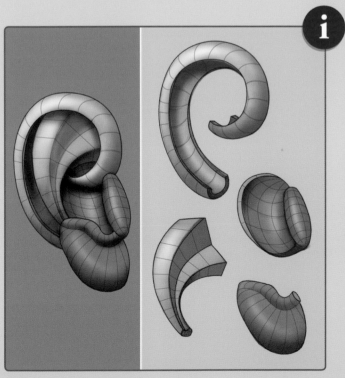

位置與方向

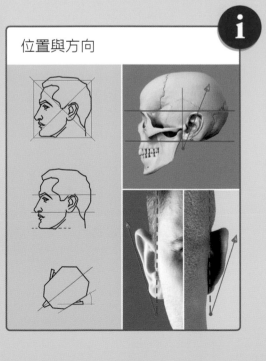

古典雕像的鼻子

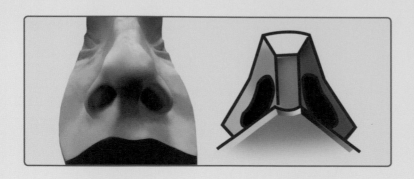

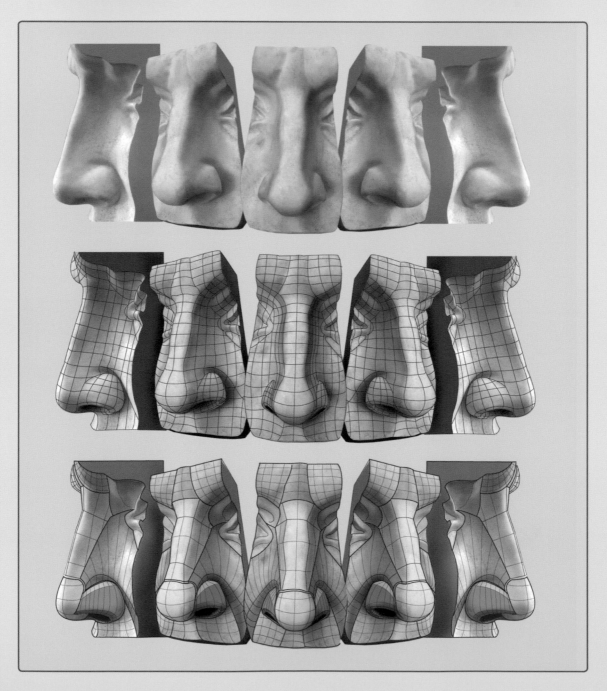

關於鼻子的一切

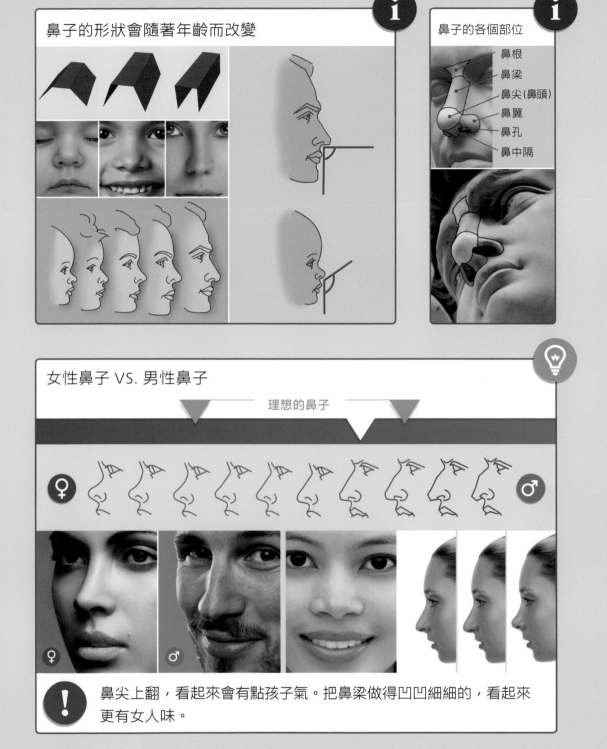

鼻子的形狀會隨著年齡而改變

鼻子的各個部位

鼻根
鼻梁
鼻尖 (鼻頭)
鼻翼
鼻孔
鼻中隔

女性鼻子 VS. 男性鼻子

理想的鼻子

♀ ♂

鼻尖上翻,看起來會有點孩子氣。把鼻梁做得凹凹細細的,看起來更有女人味。

臉部肌肉功能

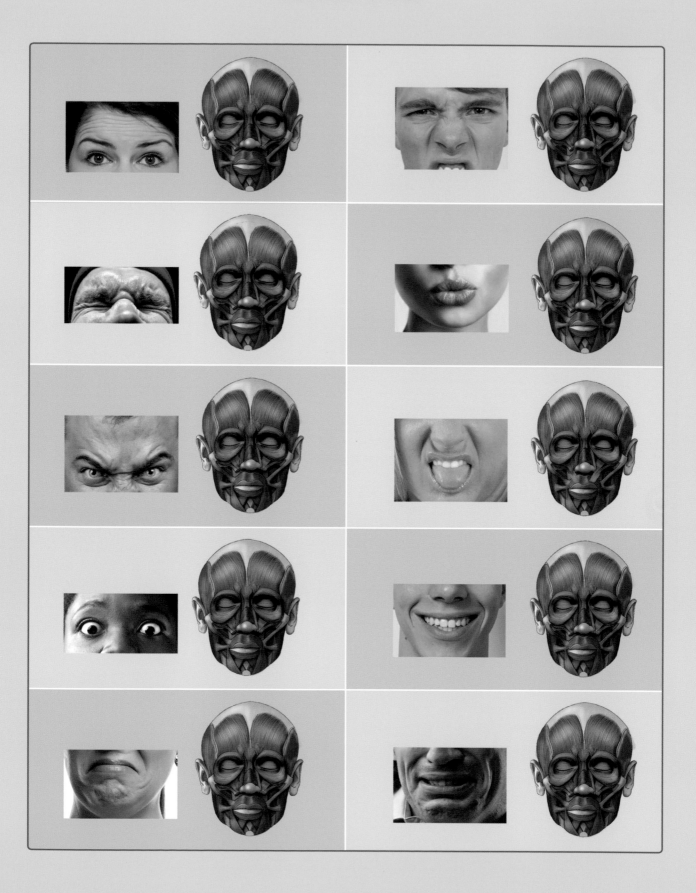

皺紋：表情

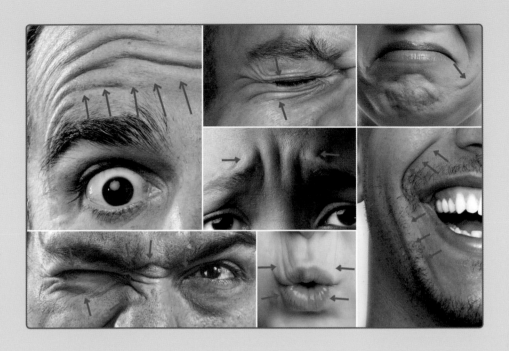

皺紋：老化

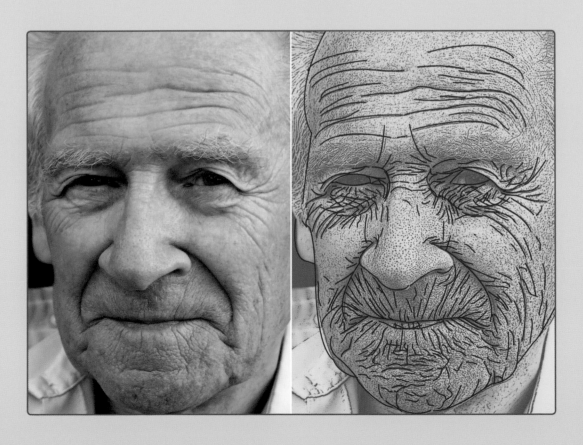

頭部比例：理想的成人頭部

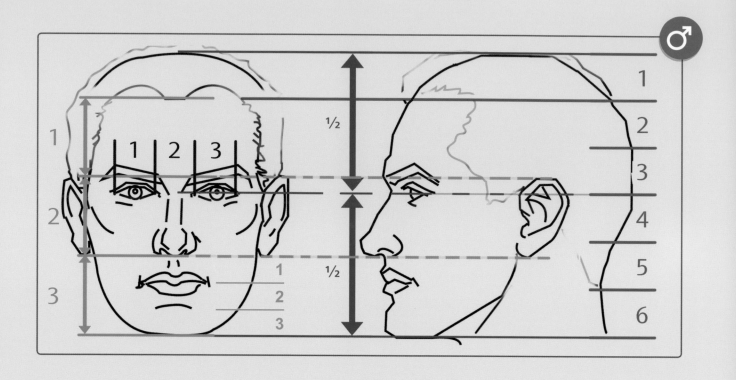

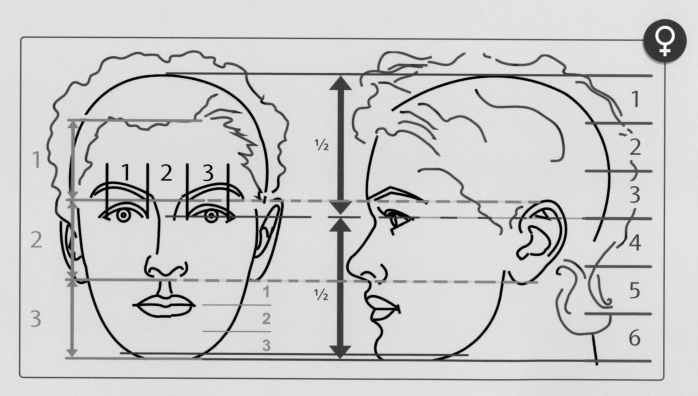

> ! 女人的下巴與下頜，會比男人稍微纖細一點。

頭部比例：理想的孩童頭部

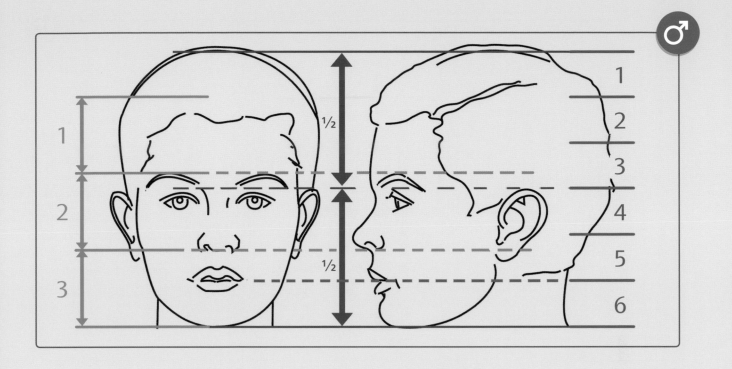

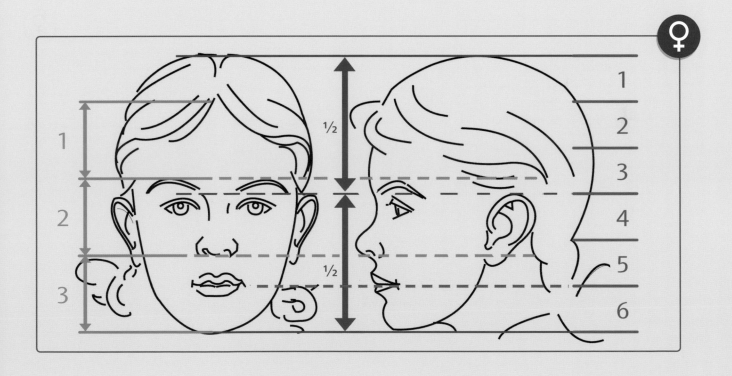

頭部比例：理想的嬰兒和學步幼兒頭部

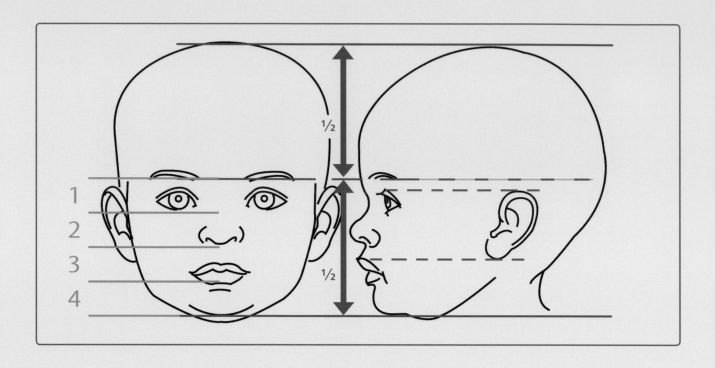

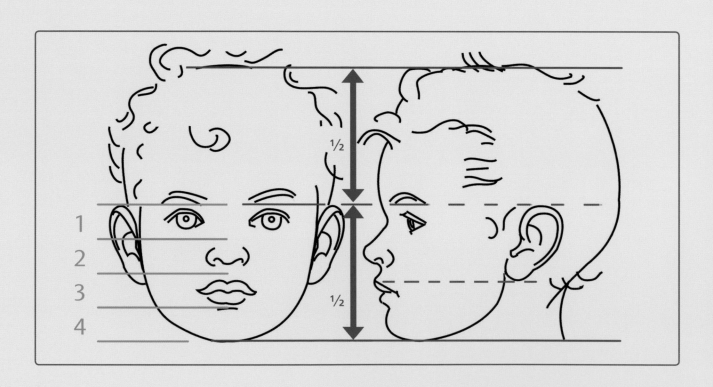

頭部比例：理想的老人頭部

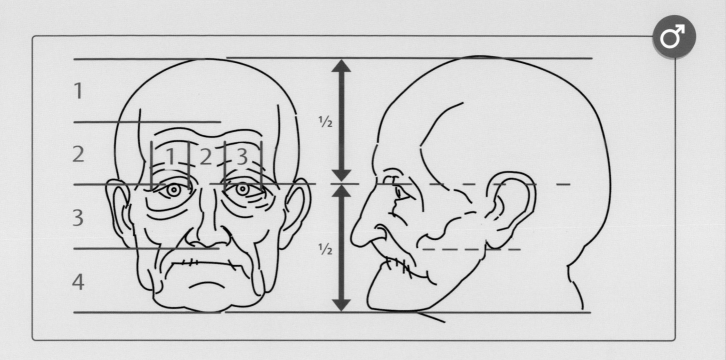

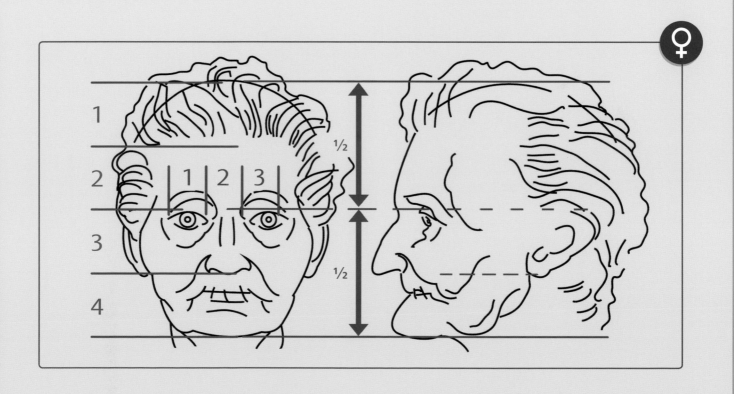

頭部比例：理想的青少年頭部

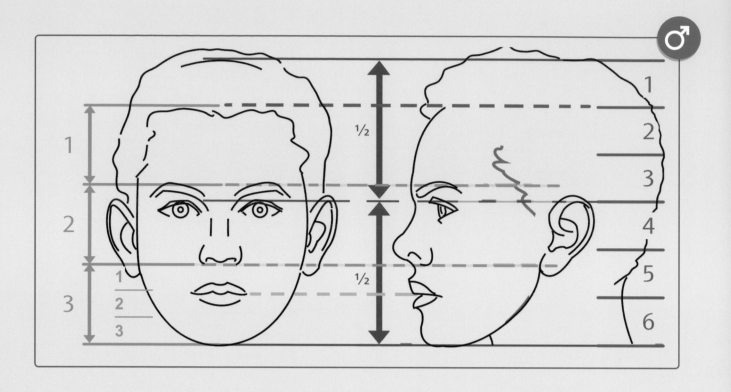

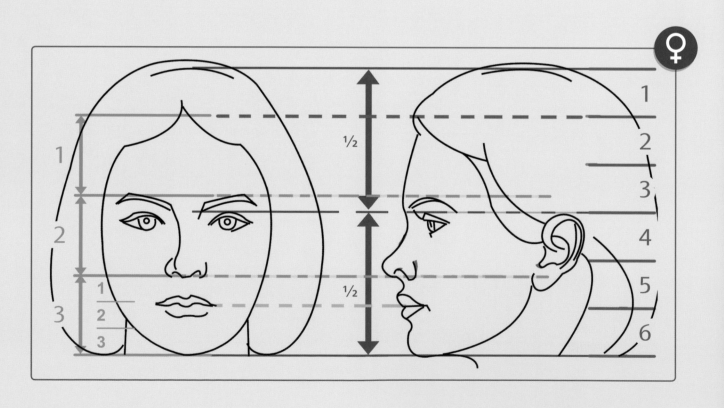

理想的男女頭部差異

男 ♂	女 ♀

男

- 眉脊（眉弓）特別突出。
- 鼻根通常很明顯，可以凹陷得很深。
- **前額後傾幅度**較大，額頭的輪廓不是筆直的，跟女性比起來較不平滑，帶點波浪起伏狀。
- 顴骨的輪廓通常更立體。
- 眉毛濃密而突出，眉形通常沒那麼彎，眉毛與眼睛之間的距離較窄。
- **上眼瞼**並不特別明顯，離眶上孔的邊緣很近。
- 跟女性比起來，男性的**鼻子**較長。
- **鼻子**表皮底下的骨骼結構清晰可見，通常很大一塊。形狀幾乎是筆直的，或稍微凸起。
- **鼻子**厚而寬。
- **鼻子**底部的平面是水平的。
- **鼻尖**（鼻頭）大而圓。
- **上唇**的卷摺輪廓稍微外凸。
- 高加索男性的**嘴唇**，一般沒女性那麼圓潤飽滿。
- **顴骨**突出。
- **下巴寬**，輪廓清楚，正中央通常有個窩。
- **下頜**的正面和側面較為方正，有時會水平橫移（咬肌發達所致）。

女

- 眉毛輪廓清楚。
- 鼻子的角度較小。
- **前額**較垂直、較突出、較圓。
- **顴骨**突出。
- 細眉，**眉脊**（眉弓）明顯，眉毛與眼睛之間的距離通常比男人寬。
- **上眼瞼**較大。
- 幾乎不會察覺**鼻根**加深。
- 女性**鼻子**的骨骼結構纖細，通常是筆直的，或稍微內凹。
- **鼻子**纖細，輪廓清晰。
- **鼻子**底部的平面稍微上揚。
- **鼻尖**（鼻頭）輪廓清楚（拜軟骨結構所賜）。
- 通常在上唇的正中央、鼻子的正下方有條凹槽，這叫人中。
- **嘴唇**可以又窄又小，但通常形狀飽滿，有時頗富曲線美。
- 臉頰平滑，有些人**雙頰**長軟毛，表面平坦或稍微外凸。
- **下巴**小而圓。
- **下頜**輪廓清楚，角度圓潤。
- 跟頭部、肩膀的尺寸比起來，女性的**脖子**顯得瘦長。

臉部表情：興奮

臉部表情：快樂

臉部表情：快樂

臉部表情：生氣

臉部表情：驚訝

臉部表情：驚訝

臉部表情：厭惡

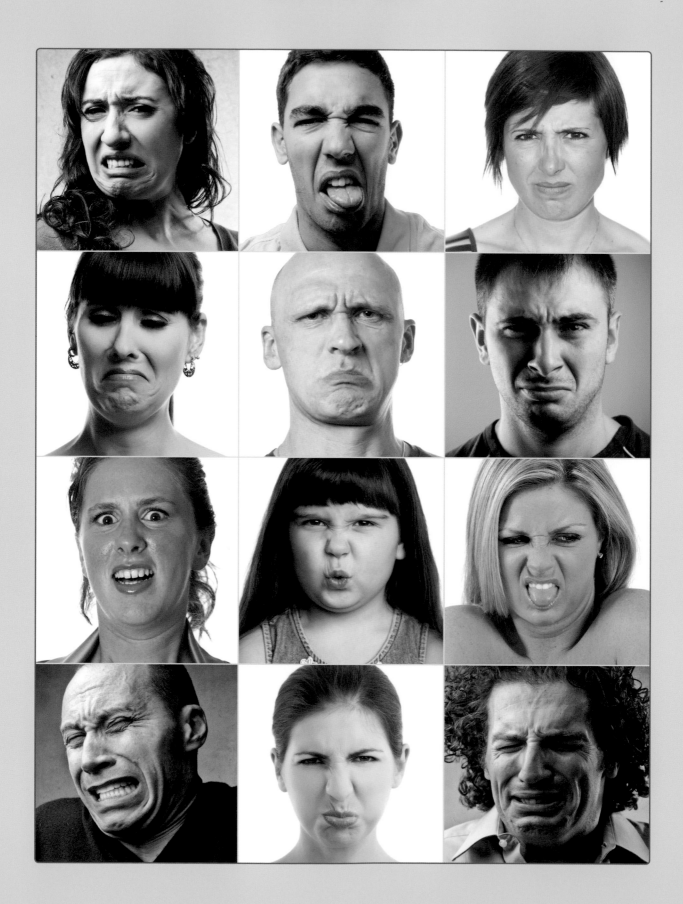

臉部表情：害怕

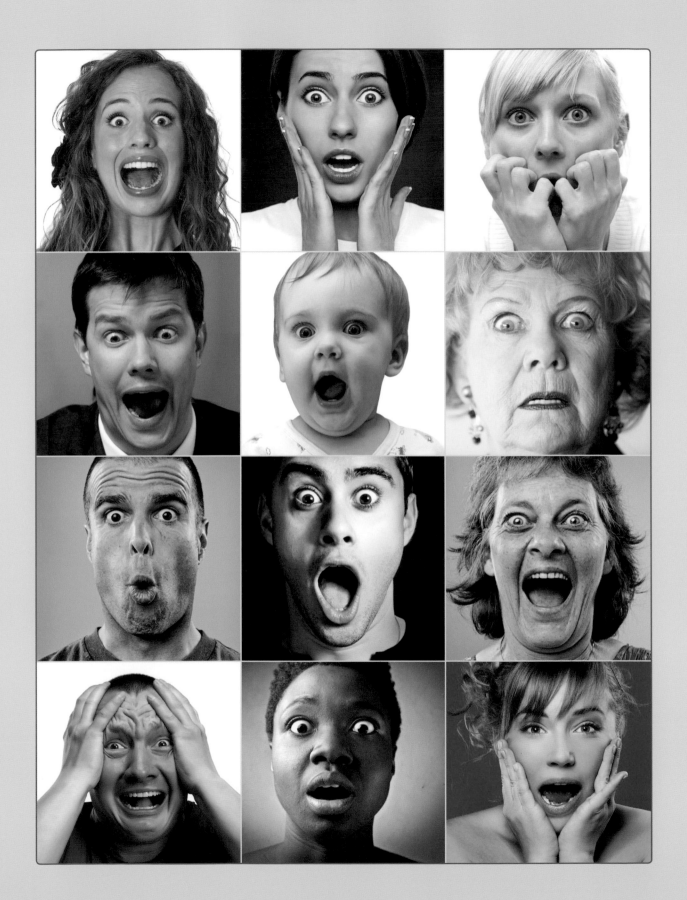

臉部表情：害怕

臉部表情：有興趣

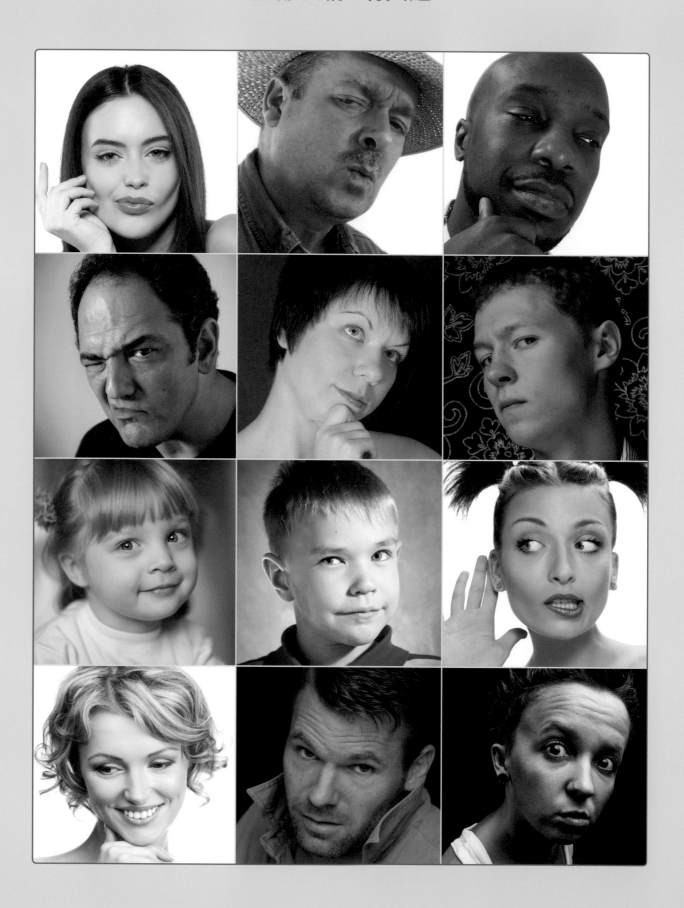

臉部表情：擔憂

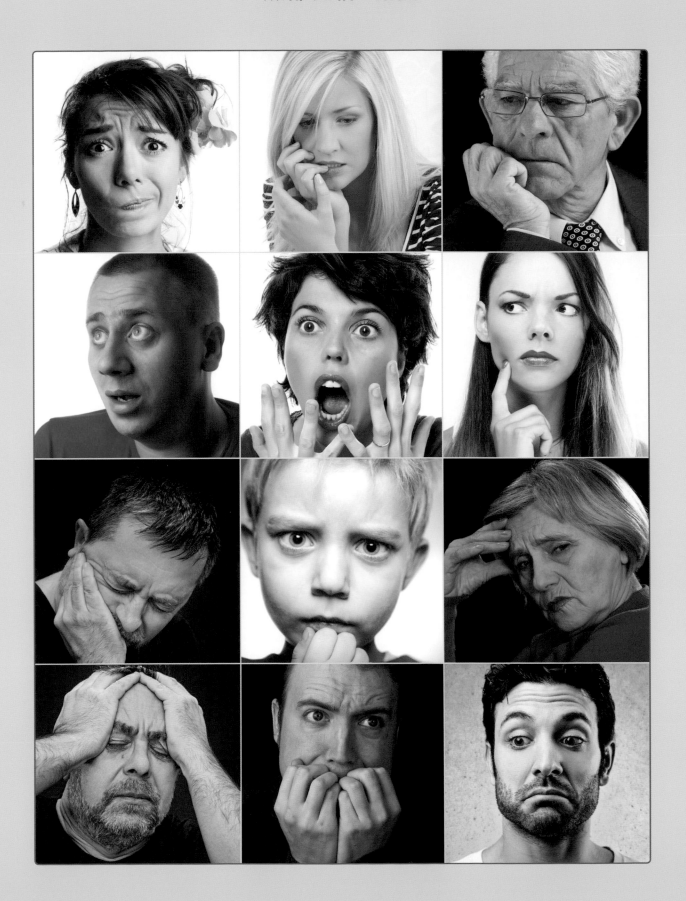

臉部表情：擔憂

臉部表情：不同膚色與族裔

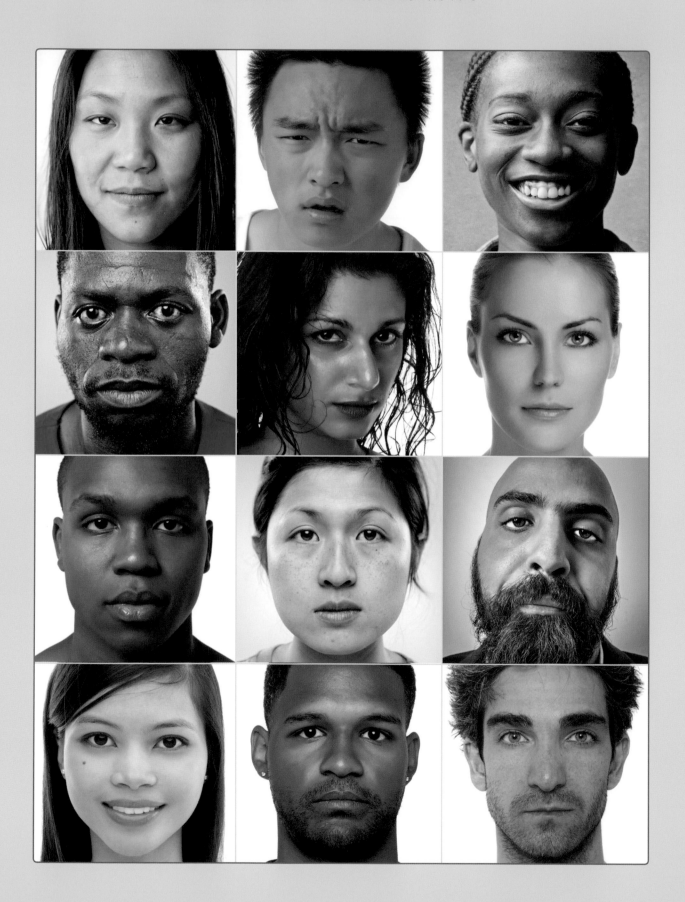

臉部表情：嬰兒

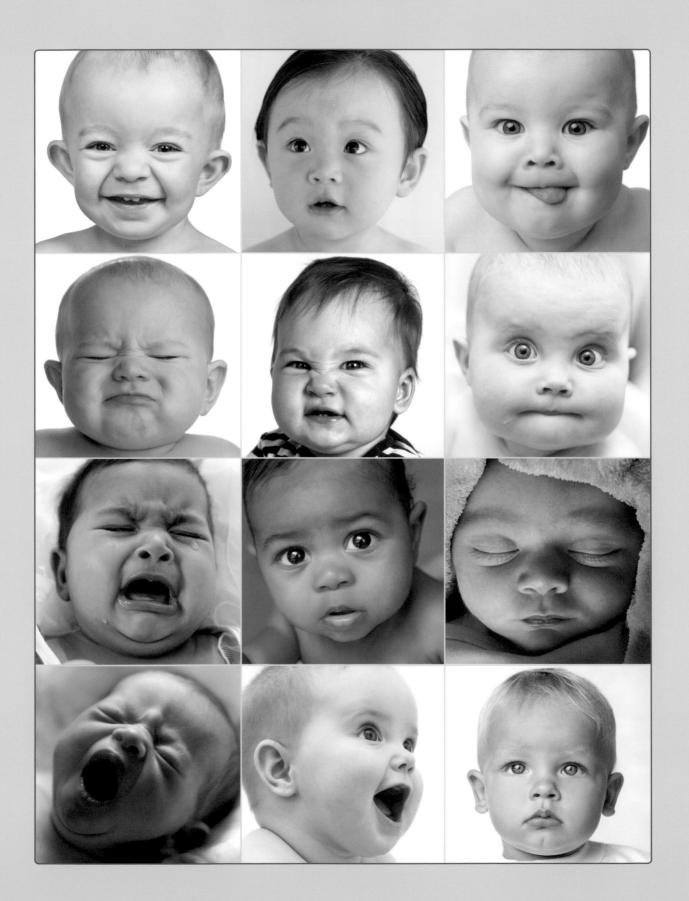

臉部表情：老人

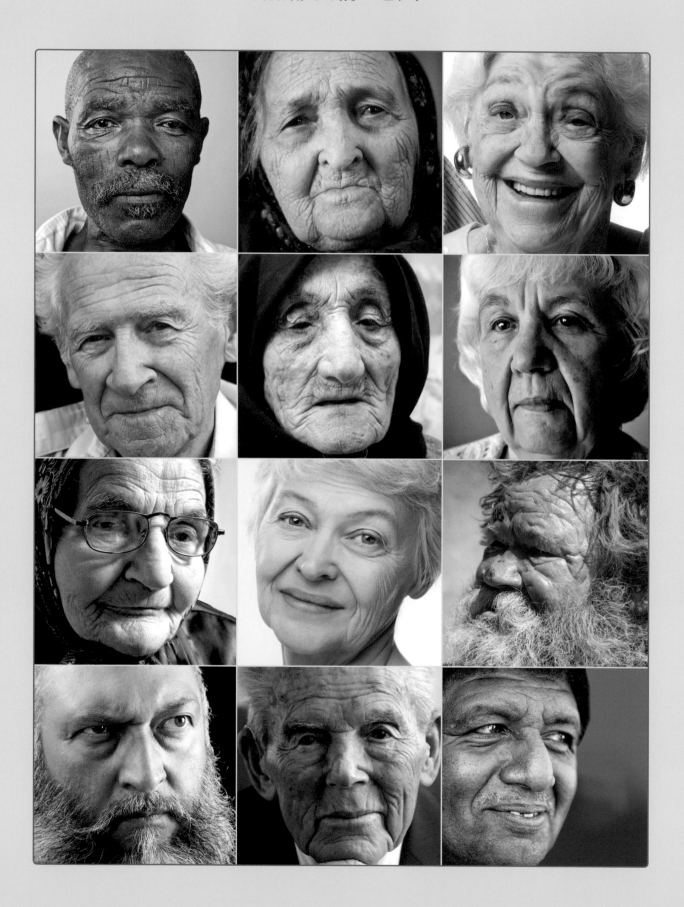

上肢

UPPER LIMB

手部和腕部的肌肉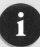

手掌側

小指側

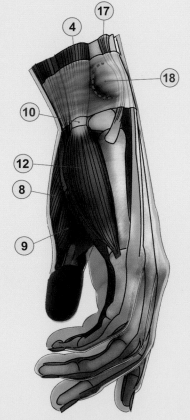

1	肱橈肌
2	橈側屈腕肌
3	屈指淺肌
4	尺側屈腕肌
5	掌長肌
6	外展拇長肌
7	拇指對掌肌
8	外展拇短肌
9	屈拇短肌
10	**豌豆骨**
11	掌短肌
12	外展小指肌
13	屈小指短肌
14	內收拇肌
15	蚓狀肌
16	屈指淺肌肌腱
17	尺側伸腕肌
18	尺骨小頭（尺骨莖突）

手部和腕部的肌肉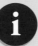

血管

手背側

大拇指側

1	伸指總肌
2	伸小指肌
3	尺側伸腕肌
4	尺側屈腕肌
5	伸拇短肌
6	外展拇長肌
7	橈腕背側韌帶
8	尺骨小頭（尺骨莖突）
9	橈側伸腕短肌肌腱
10	橈側伸腕長肌肌腱
11	伸拇短肌肌腱
12	外展小指肌
13	伸拇長肌肌腱
14	伸指肌肌腱
15	內收拇肌
16	骨間背側肌
17	伸小指肌肌腱
18	指甲

手骨和腕骨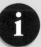

手掌

手背

1 末節指骨（第三節指骨）	**4** 掌骨	**7** 豌豆骨	**10** 小多稜骨（第二腕骨）			
2 中節指骨（第二節指骨）	**5** 鉤狀骨	**8** 月狀骨	**11** 大多稜骨（第一腕骨）			
3 近節指骨（第一節指骨）	**6** 三角骨	**9** 頭狀骨	**12** 手舟狀骨			

上肢的主要肌肉

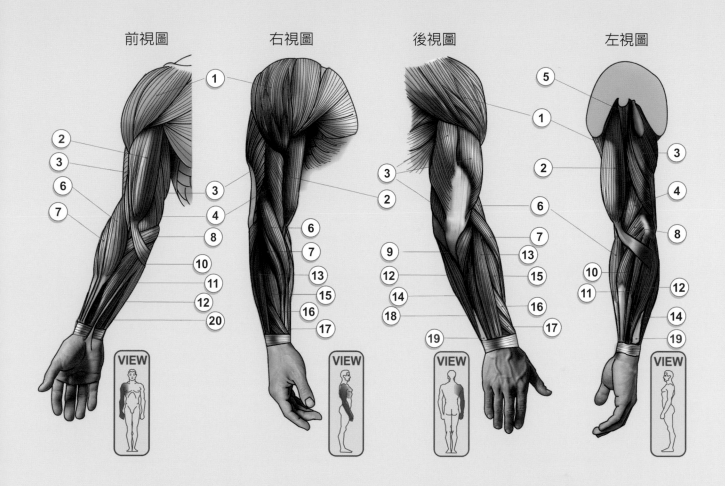

前視圖　　　　右視圖　　　　後視圖　　　　左視圖

1	肩膀肌肉（三角肌）	11	掌長肌
2	肱二頭肌	12	尺側屈腕肌
3	肱三頭肌	13	伸指總肌
4	肱肌	14	尺側伸腕肌
5	喙肱肌	15	橈側伸腕短肌
6	肱橈肌	16	外展拇長肌
7	橈側伸腕長肌	17	伸拇短肌
8	旋前圓肌	18	伸小指肌
9	肘後肌	19	尺骨小頭（尺骨莖突）
10	橈側屈腕肌	20	屈指淺肌

旋後與旋前

前臂「旋後」時，橈骨和尺骨平行，掌心面朝前或朝上，拇指轉離身體。手臂「旋前」時，橈骨與尺骨交叉，掌心面朝後或朝下，拇指往身體方向轉。

旋後，如侍者端湯。

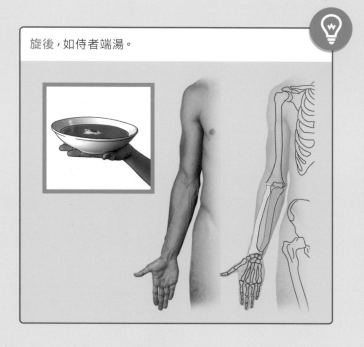

旋前，如專業籃球選手。

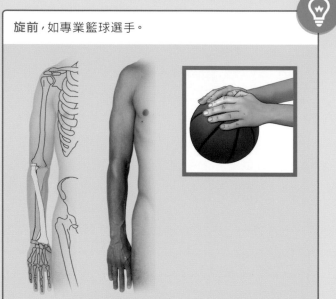

請注意，前臂旋前時，跟肩關節相連的上臂骨並不會轉動。

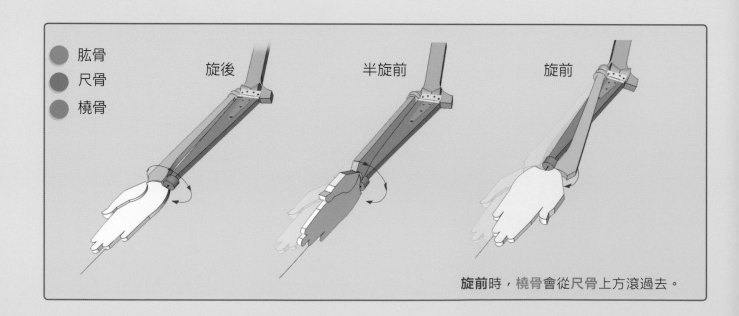

● 肱骨
● 尺骨
● 橈骨

旋後　　　半旋前　　　旋前

旋前時，橈骨會從尺骨上方滾過去。

旋前的形態變化

手臂旋前動態剖面圖

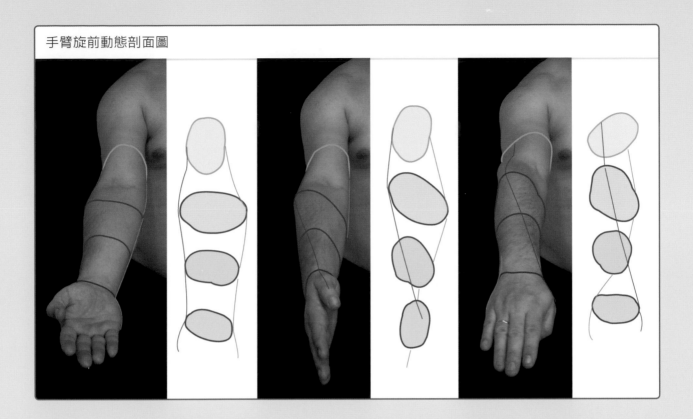

屈腕屈指肌群和**伸腕伸指肌群**

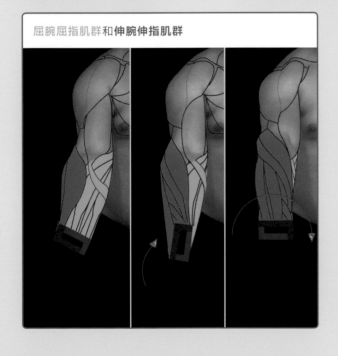

從這個例子可看出認識肌肉的起端和止端有多麼重要。

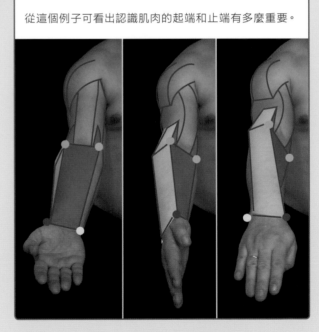

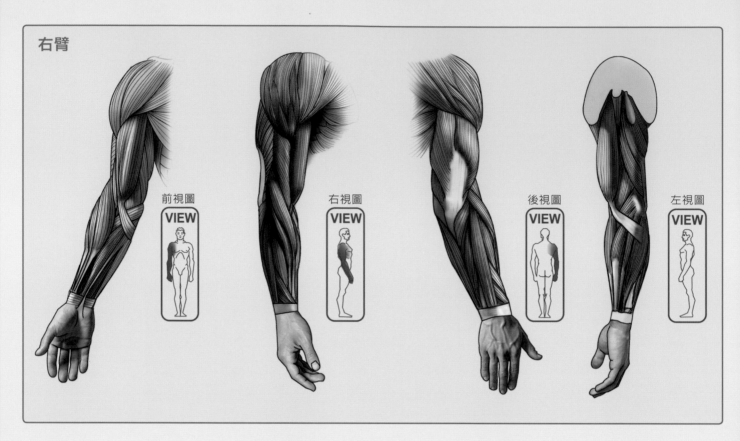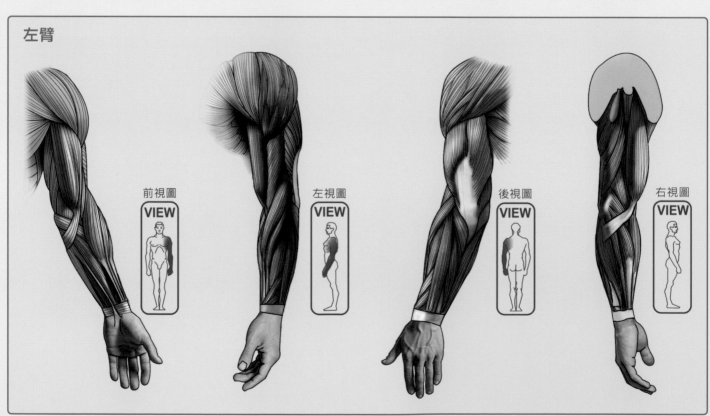

上肢旋後
（ 前臂或掌心面向大腿 ）

右臂

前視圖 VIEW
右視圖 VIEW
後視圖 VIEW
左視圖 VIEW

左臂

前視圖 VIEW
左視圖 VIEW
後視圖 VIEW
右視圖 VIEW

上肢半旋前
（前臂或掌心面向大腿）

右臂

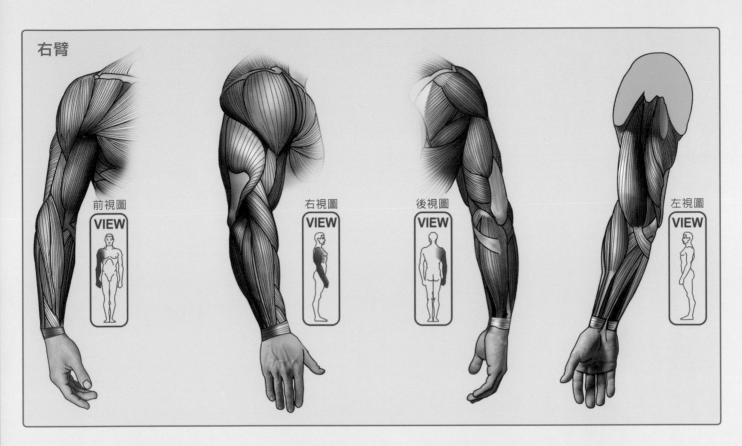

前視圖
VIEW

右視圖
VIEW

後視圖
VIEW

左視圖
VIEW

左臂

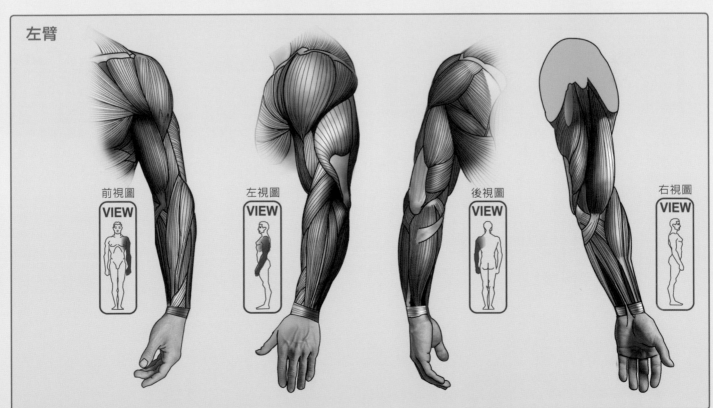

前視圖
VIEW

左視圖
VIEW

後視圖
VIEW

右視圖
VIEW

上肢旋前
（前臂或掌心朝後）

右臂

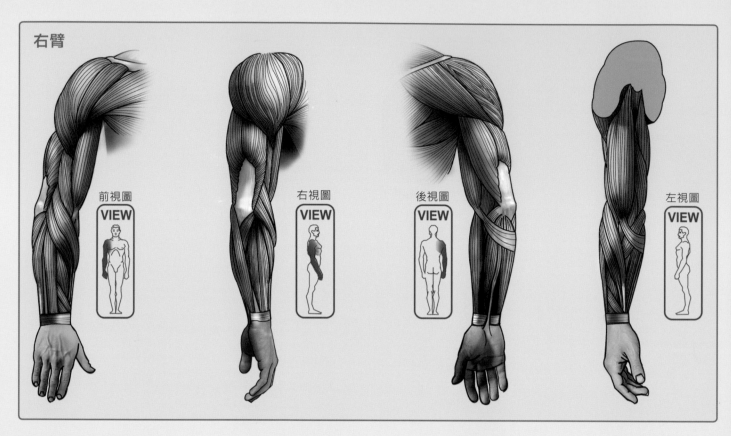

前視圖
VIEW

右視圖
VIEW

後視圖
VIEW

左視圖
VIEW

左臂

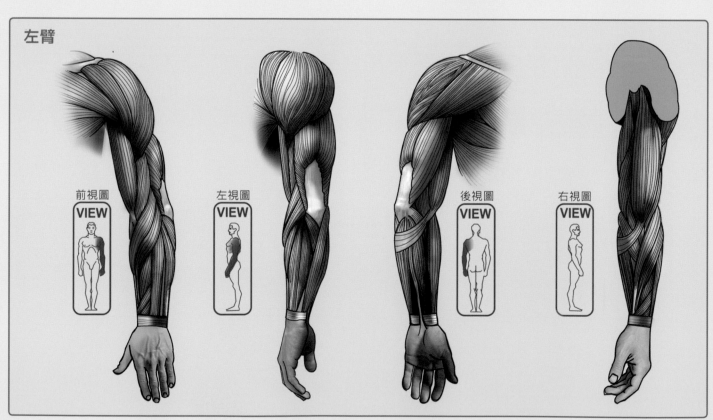

前視圖
VIEW

左視圖
VIEW

後視圖
VIEW

右視圖
VIEW

上肢強制旋前

（前臂和掌心背對著軀幹）

右臂

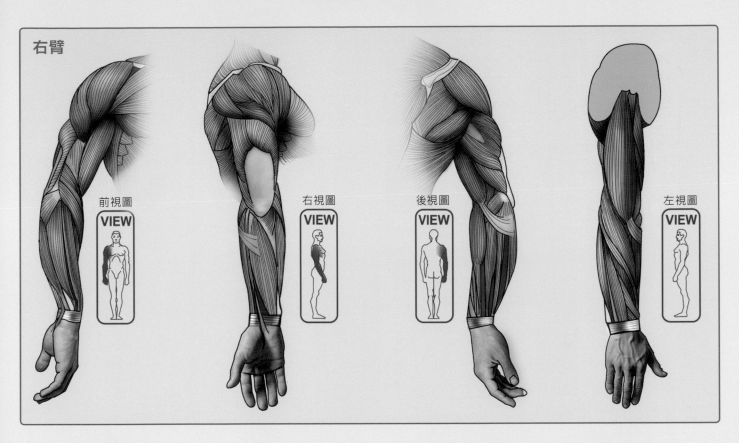

前視圖 VIEW

右視圖 VIEW

後視圖 VIEW

左視圖 VIEW

左臂

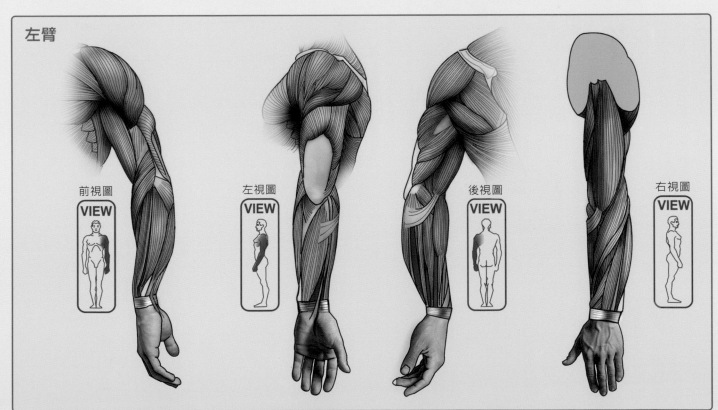

前視圖 VIEW

左視圖 VIEW

後視圖 VIEW

右視圖 VIEW

手臂略帶屈曲
（彷彿手握物品）

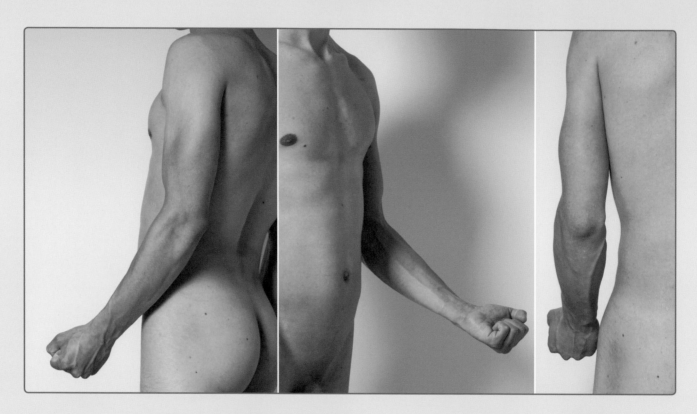

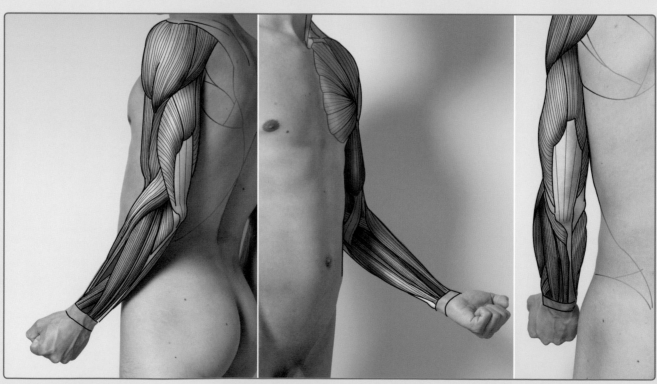

肱二頭肌和肱三頭肌的運作

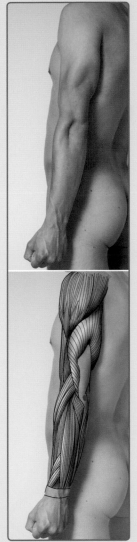

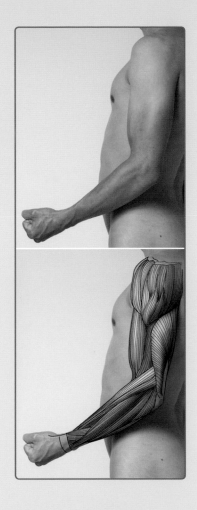

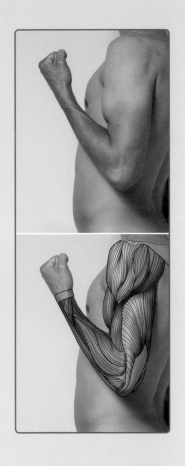

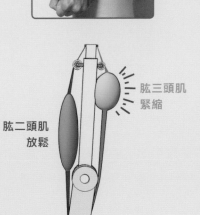

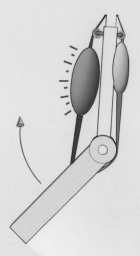

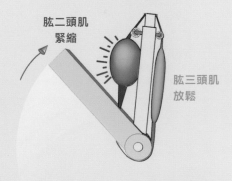

肱二頭肌
放鬆

肱三頭肌
緊縮

肱二頭肌
緊縮

肱三頭肌
放鬆

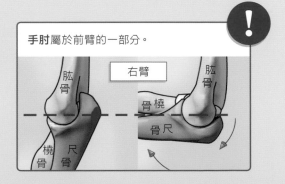

手肘屬於前臂的一部分。

右臂

肱骨

肱骨

橈骨

尺骨

橈骨 尺骨

肱二頭肌

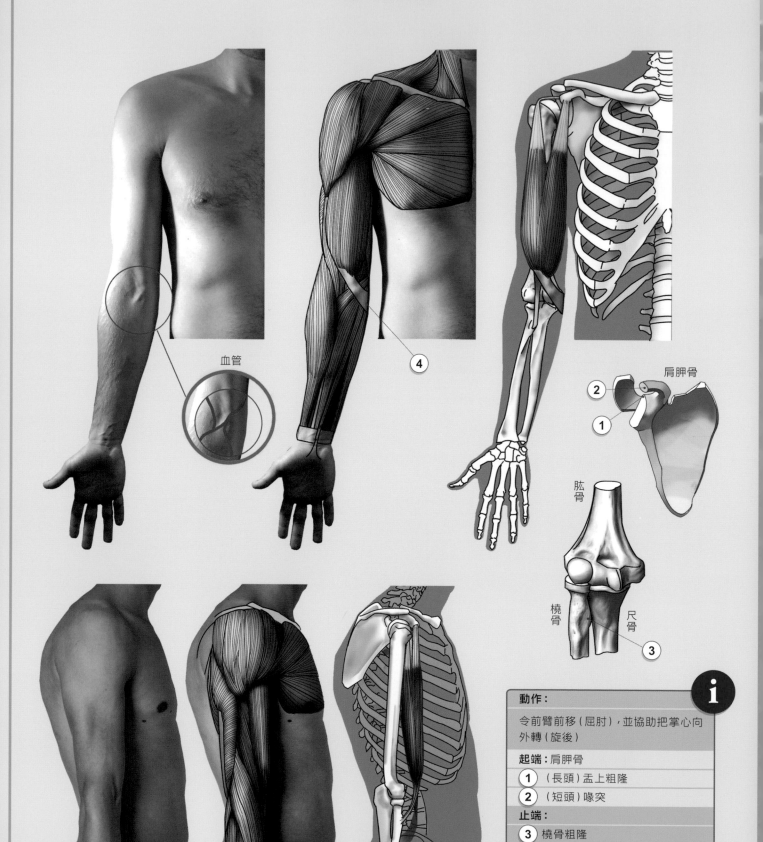

血管

④

肩胛骨

②
①

肱骨

橈骨　尺骨

③

動作：

令前臂前移（屈肘），並協助把掌心向外轉（旋後）

起端：肩胛骨

① （長頭）盂上粗隆

② （短頭）喙突

止端：

③ 橈骨粗隆

④ 肱二頭肌腱膜則進入前臂中段的深筋膜

二頭肌

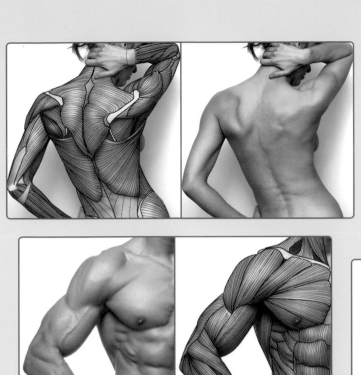

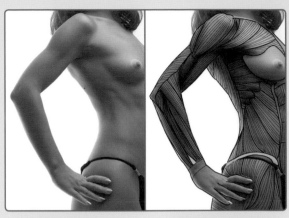

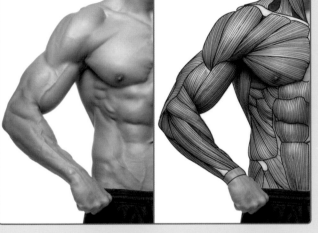

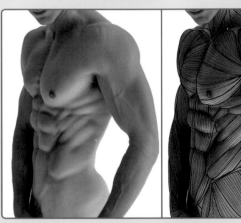

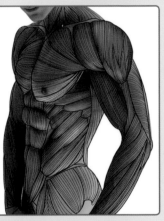

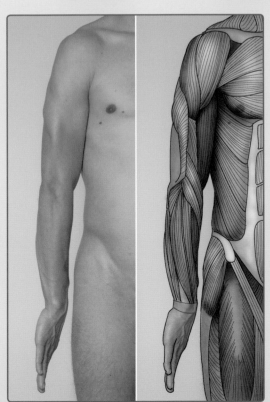

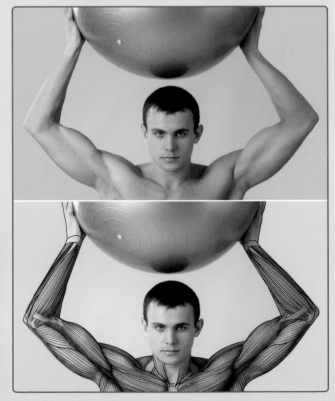

肱三頭肌

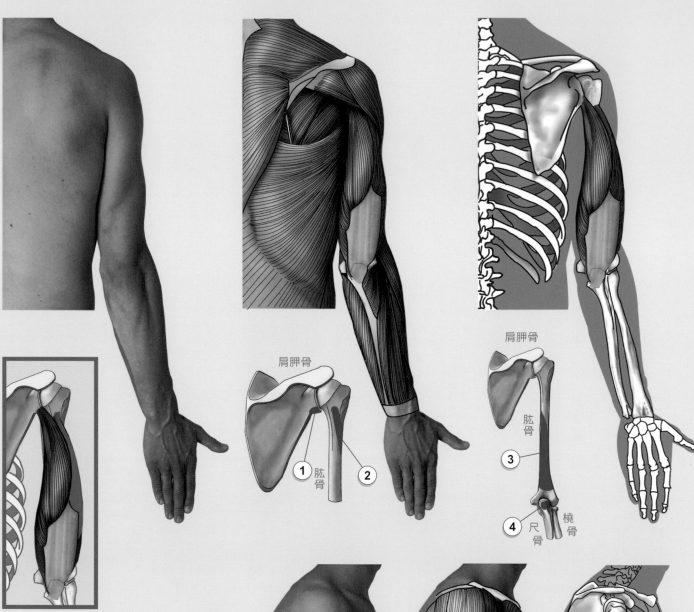

肩胛骨

肩胛骨

肱骨

肱骨

(1) 肱骨

(2)

(3)

(4) 尺骨　橈骨

i

動作：
令前臂伸展，**長頭**則使肩關節伸展
起端：
(1) **長頭**：肩胛骨的盂下結節
(2) **外側頭**：肱骨橈側溝上方
(3) **內側頭**：肱骨橈側溝下方
止端：
(4) 尺骨鷹嘴突

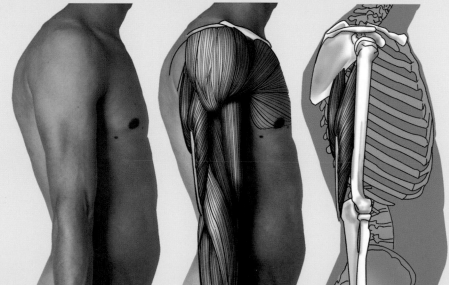

三頭肌

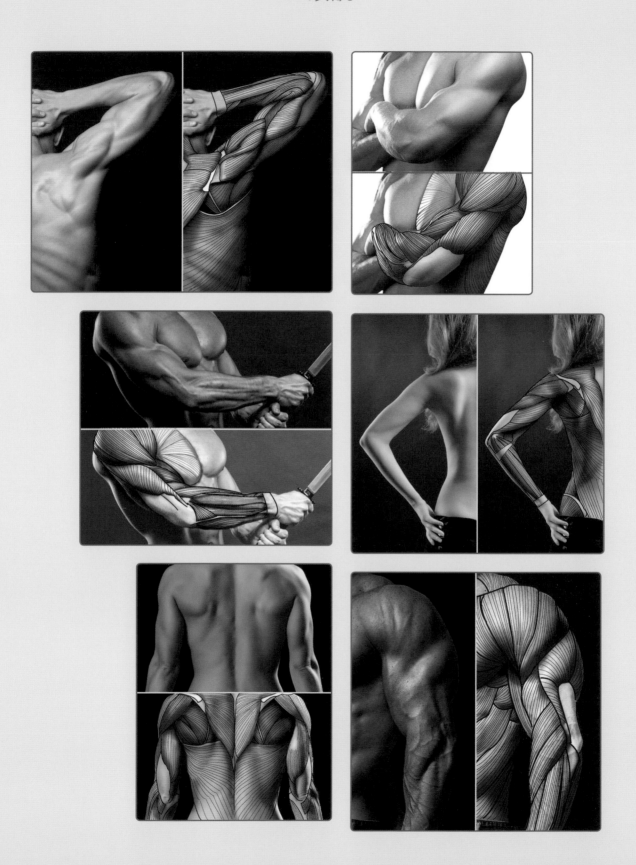

肱肌和喙肱肌

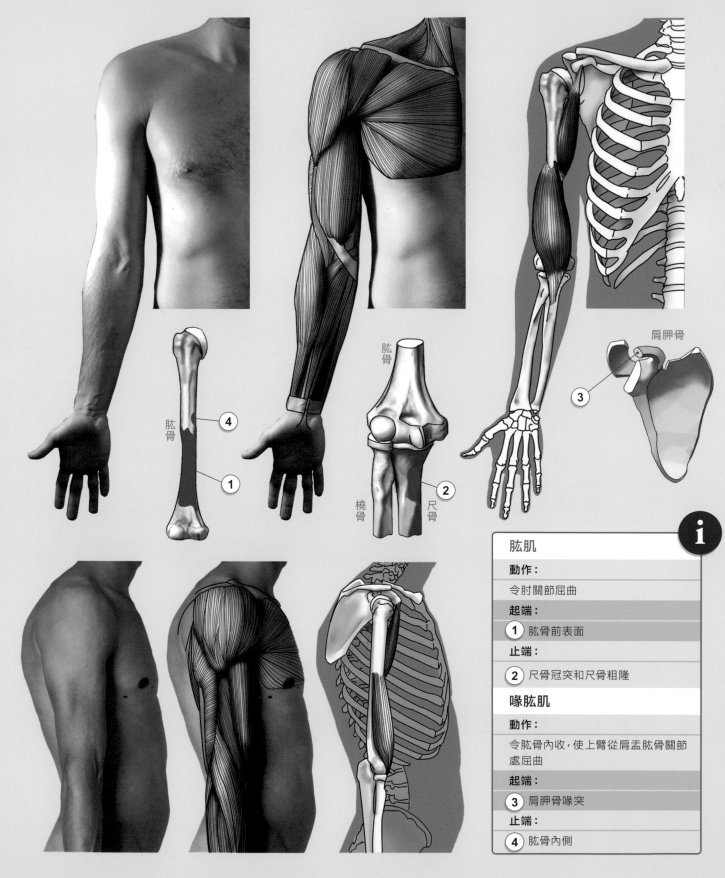

肱骨

④

肱骨

①

肱骨

橈骨　尺骨

②

肩胛骨

③

肱肌和喙肱肌

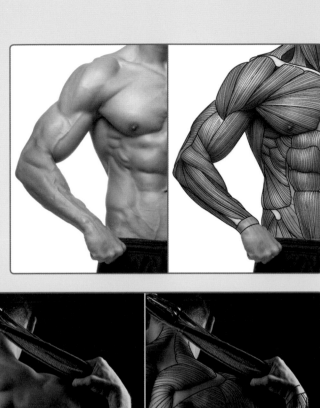

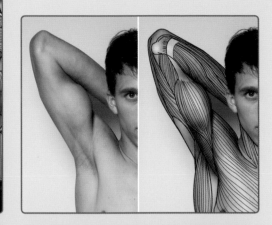

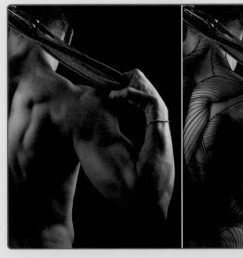

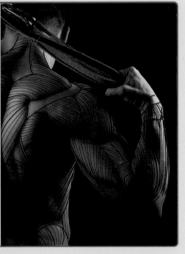

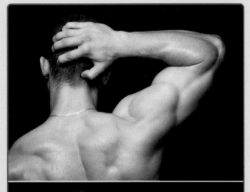

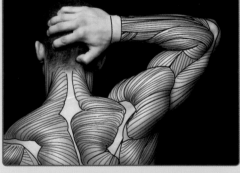

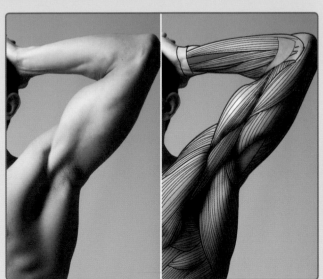

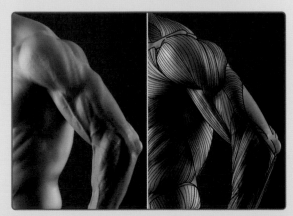

肱橈肌和橈側伸腕長肌

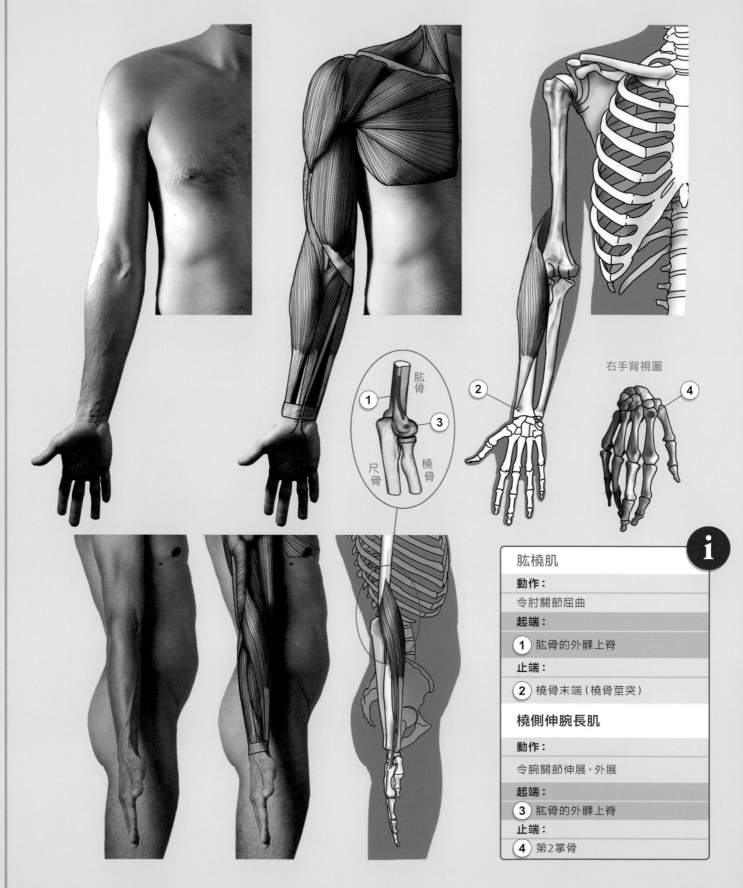

右手背視圖

肱骨

① ③

尺骨 橈骨

②

④

肱橈肌	
動作：	
令肘關節屈曲	
起端：	
① 肱骨的外髁上脊	
止端：	
② 橈骨末端（橈骨莖突）	
橈側伸腕長肌	
動作：	
令腕關節伸展、外展	
起端：	
③ 肱骨的外髁上脊	
止端：	
④ 第2掌骨	

肱橈肌和橈側伸腕長肌

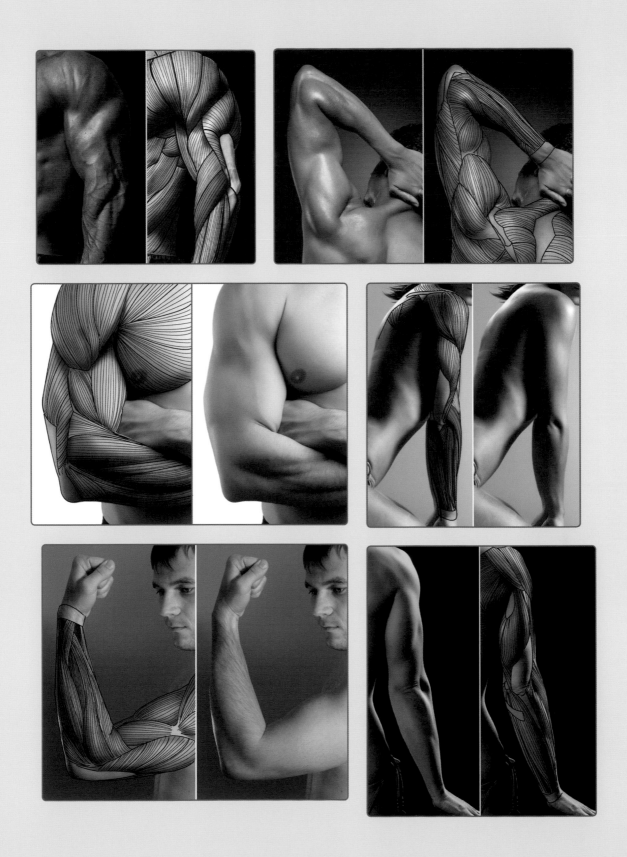

前臂的肘後肌、尺側伸腕肌、伸小指肌和伸指總肌

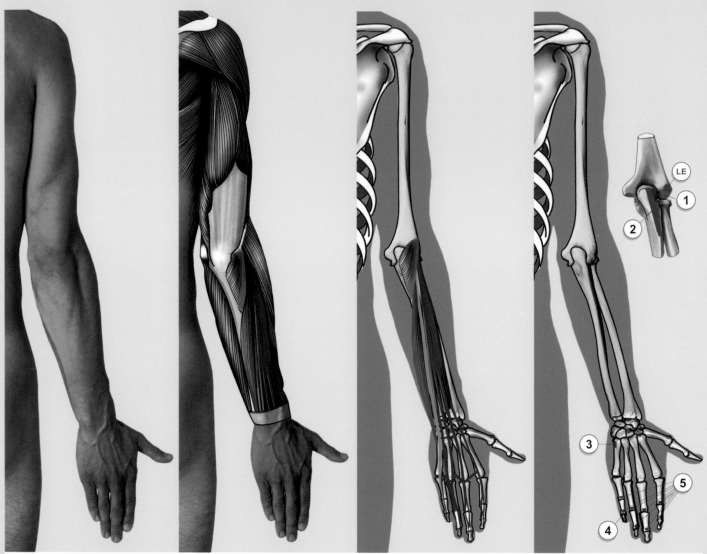

肘後肌

動作：

固定肘關節

起端：

(LE) 肱骨外上髁

止端：

(1) 尺骨鷹嘴突外側面

(2) 尺骨近端後側上部

尺側伸腕肌

動作：

使腕關節伸展、內收

起端：

(LE) 肱骨外上髁、尺骨

止端：

(3) 第5掌骨

伸小指肌

動作：

使腕關節伸展、令小指所有指關節伸展

起端：

(LE) 肱骨外上髁

止端：

(4) 小指末節指骨（第三節指骨）的伸肌擴張部

伸指總肌

動作：

令手掌、腕關節、手指伸展

起端：

(LE) 肱骨的外上髁

止端：

(5) 第二、三、四、五指（食指、中指、無名指、小指）的中節指骨（第二指骨節）和末節指骨（第三指骨節）的伸肌擴張部

旋後與旋前

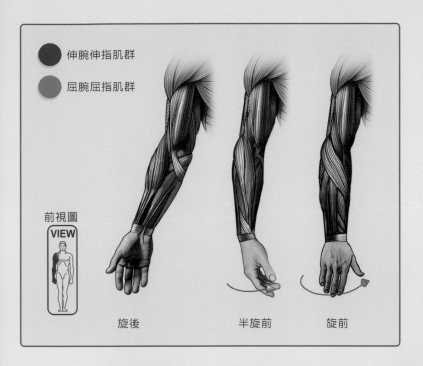

伸腕伸指肌群

屈腕屈指肌群

前視圖
VIEW

旋後　　　　　　　半旋前　　　　　　旋前

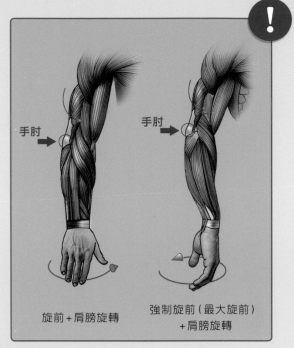

手肘　　　　　　　手肘

旋前 + 肩膀旋轉　　　強制旋前（最大旋前）
　　　　　　　　　　　+ 肩膀旋轉

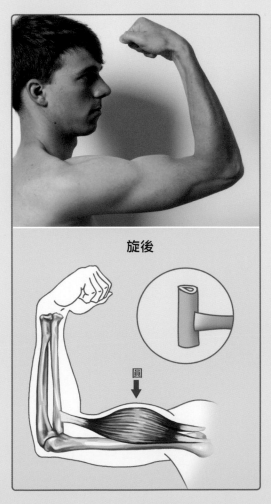

旋後

圓

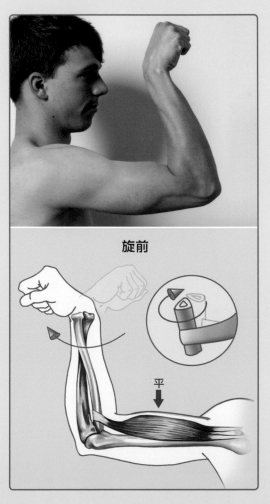

旋前

平

165

屈腕屈指肌群

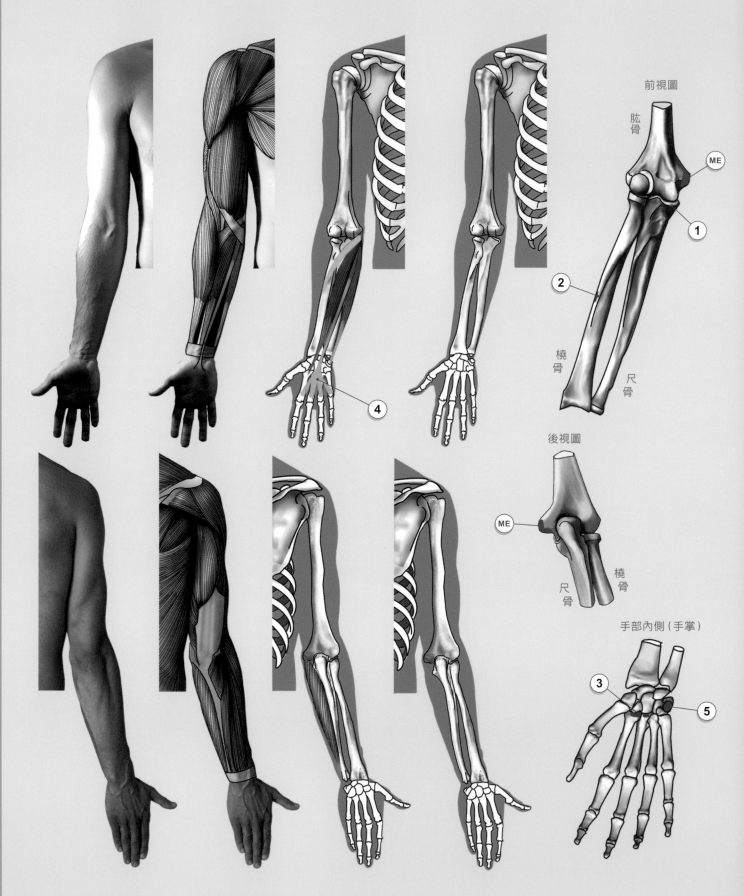

前視圖

肱骨

ME

1

2

橈骨

尺骨

4

後視圖

ME

尺骨

橈骨

手部內側（手掌）

3

5

屈腕屈指肌群
（從內側）

左視圖
VIEW

所有屈肌的起點都位於肱骨**內上髁** ME

肱骨

① 尺骨

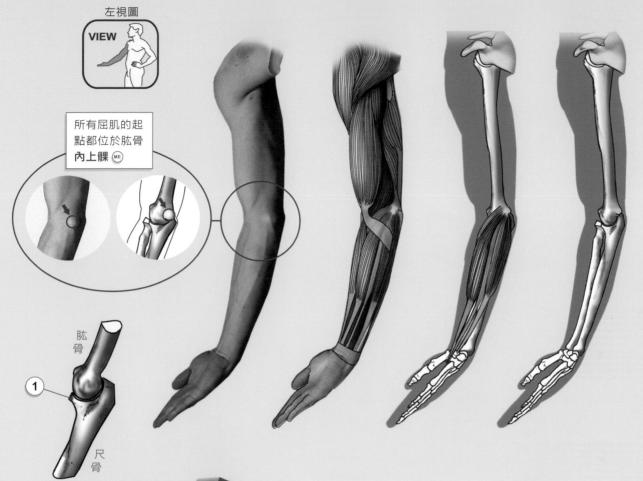

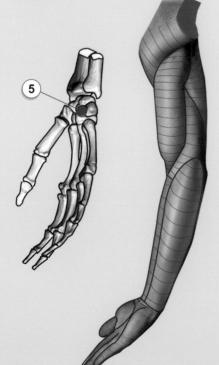

⑤

旋前圓肌		掌長肌	
動作：		**動作：**	
令前臂旋前，肘關節屈曲		屬於屈腕屈指肌群，令肘關節屈曲	
起端：		**起端：**	
ME 肱骨內上髁（共同屈曲肌腱）		ME 肱骨內上髁（共同屈曲肌腱）	
① 尺骨冠突			
止端：		**止端：**	
② 橈骨外側表面中段		④ 掌腱膜	
橈側屈腕肌		**尺側屈腕肌**	
動作：		**動作：**	
令肘關節屈曲、外展		令肘關節屈曲、外展	
起端：		**起端：**	
ME 肱骨內上髁（共同屈曲肌腱）		ME 肱骨內上髁（共同屈曲肌腱）	
止端：		**止端：**	
③ 第2、3掌骨基部		⑤ 豌豆骨	

屈腕屈指肌群

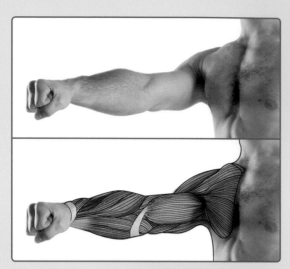

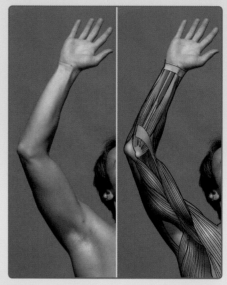

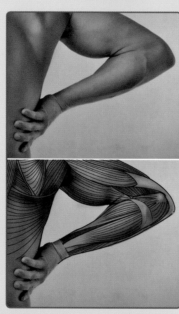

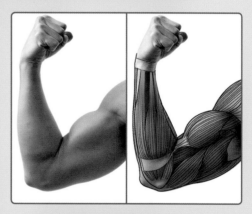

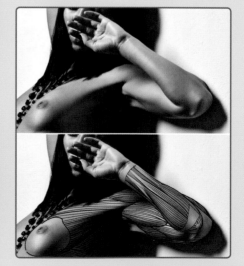

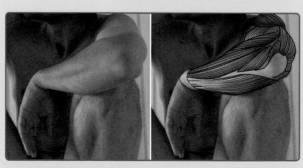

ANATOMY FOR SCULPTORS

外展拇長肌和伸拇短肌

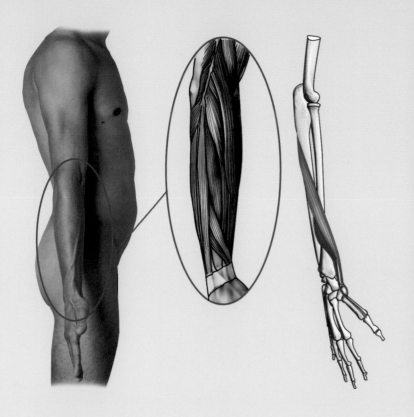

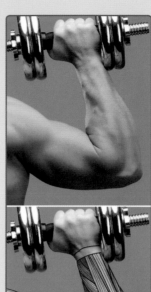

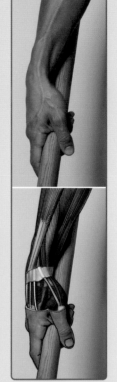

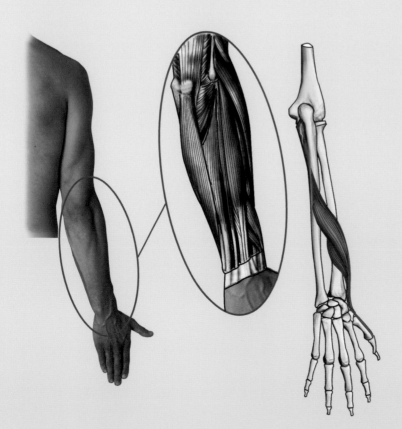

外展拇長肌

動作：

令拇指外展、伸展

起端：

尺骨、橈骨、骨間膜

止端：

第1掌骨

伸拇短肌

動作：

令拇指從掌指關節處伸展

起端：

橈骨中後⅓處和骨間膜

止端：

拇指近節指骨

尺骨溝

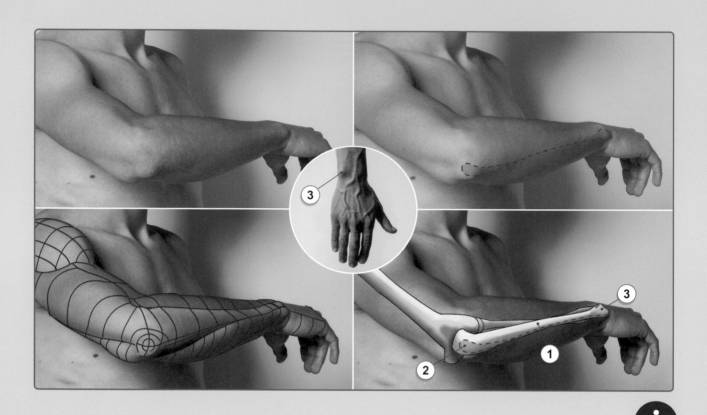

尺骨體①是很重要的標記點。不管手怎麼轉,尺骨永遠從**手肘**②一路延伸到手掌小指側,你會在那附近看到**突起一塊**③。尺骨溝看起來永遠像田脊或犁溝。骨體兩端沒有肌肉覆蓋,僅有薄薄一層皮膚。

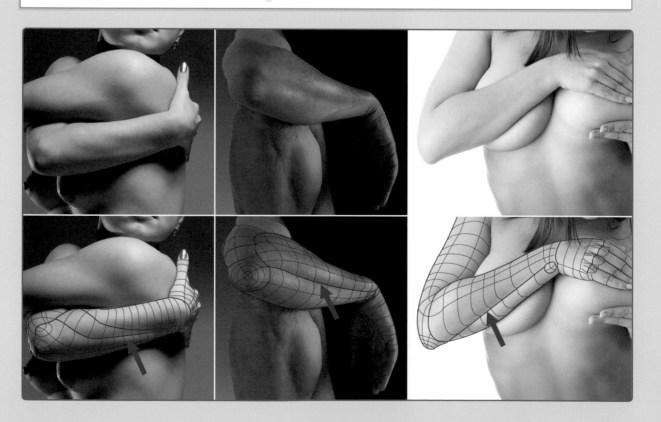

手臂如何連到身體？

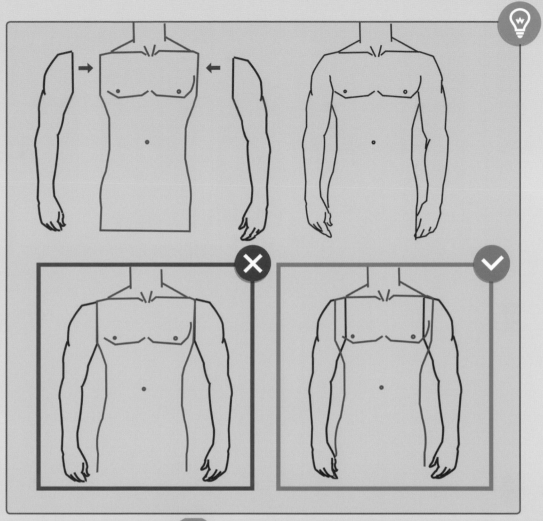

標記點

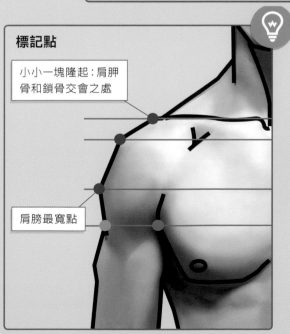

小小一塊隆起：肩胛
骨和鎖骨交會之處

肩膀最寬點

手臂銜接軀幹的方式會造成視覺差異：從腋窩到手臂最
外緣一點，兩者的距離從背後看，會比從前面看小得多。
這在肌肉發達的模特兒身上尤其明顯。

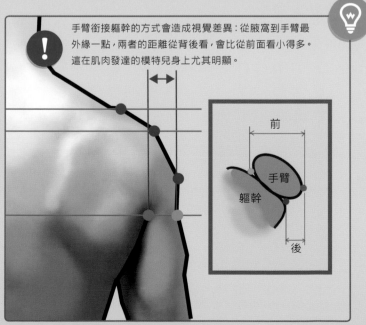

前

手臂

軀幹

後

半旋前手臂的矩狀架構圖

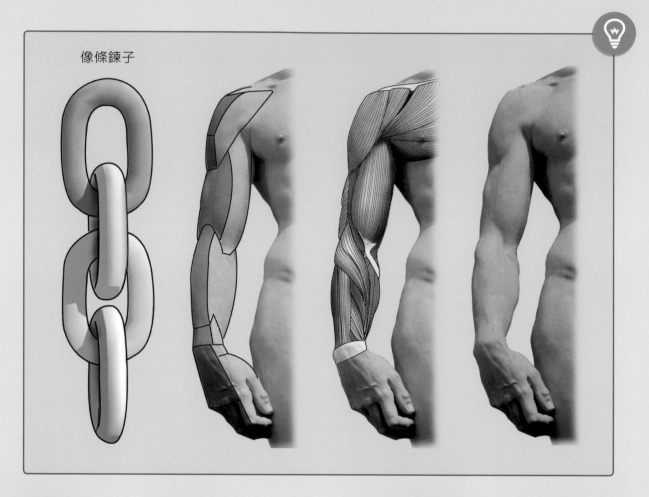

像條鍊子

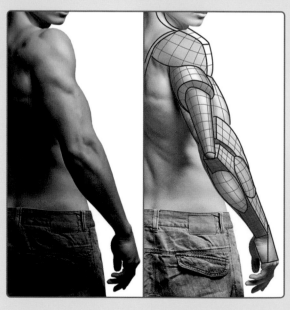

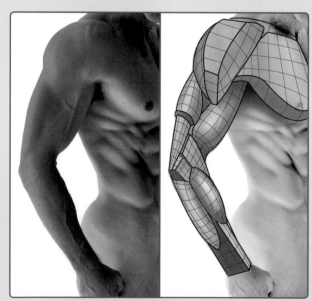

手臂的矩狀架構圖

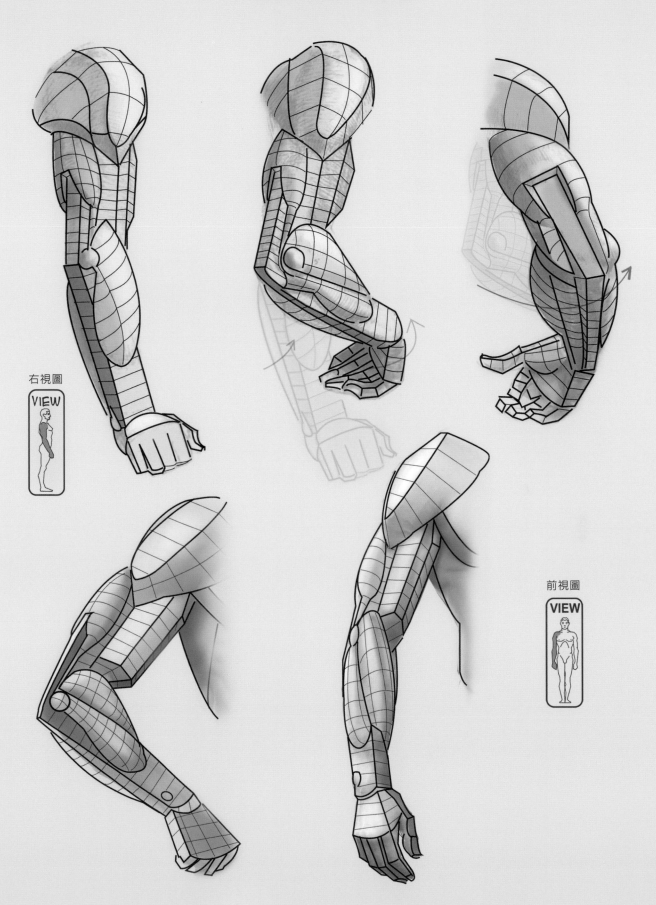

右視圖

VIEW

前視圖

VIEW

如何讓手和手臂看起來不那麼僵硬？

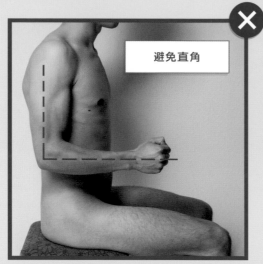

避免直角

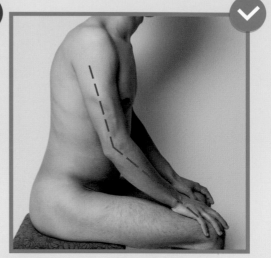

若無特別原因，手和手臂不要挺直。

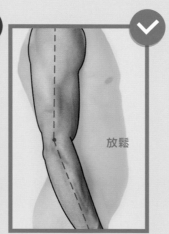

放鬆

放鬆

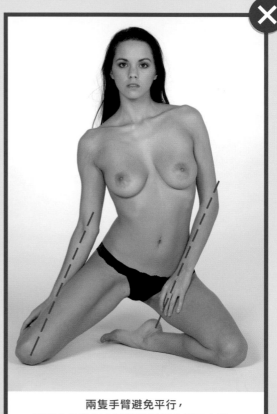

兩隻手臂避免平行，
否則會使整個人體姿勢看起來很不自然。

掌握的訣竅

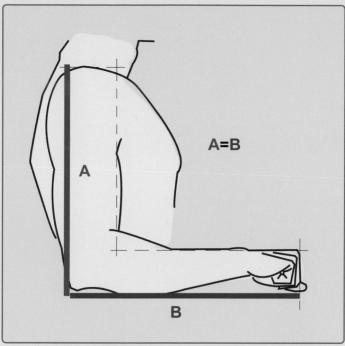

A=B

A

B

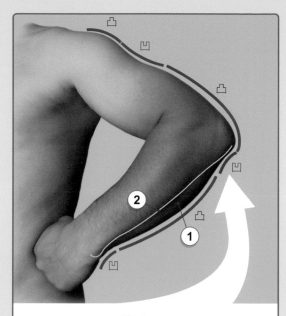

由於尺側屈腕肌①**向外鼓**起，所以手肘正下方的輪廓看起來好像**向內凹**。

尺骨②還是直的

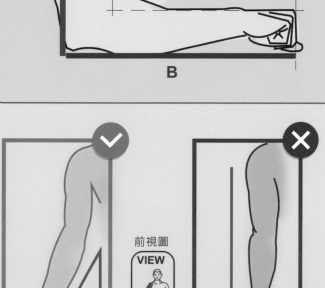

前視圖 VIEW

手臂垂放在身體兩側，掌心朝前（旋後），此時前臂和手掌距離身體約5-15度，這夾角稱為提物角（carrying angle）。

女性**提物角**的角度比較大。

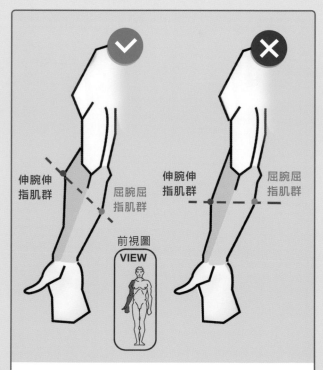

伸腕伸指肌群

屈腕屈指肌群

伸腕伸指肌群

屈腕屈指肌群

前視圖 VIEW

伸腕伸指肌群的頂點，高於屈腕屈指肌群的頂點。

手的形狀

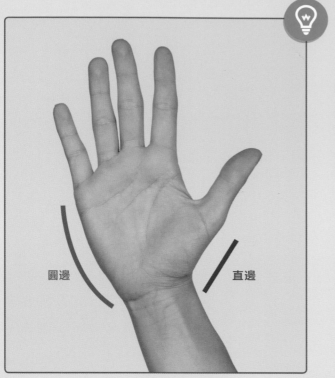

圓邊

直邊

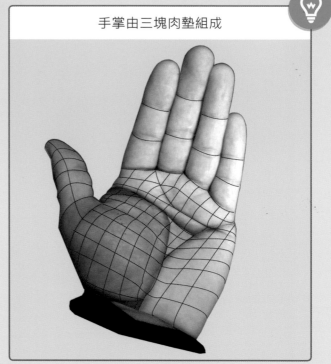

手掌由三塊肉墊組成

手部剖面圖

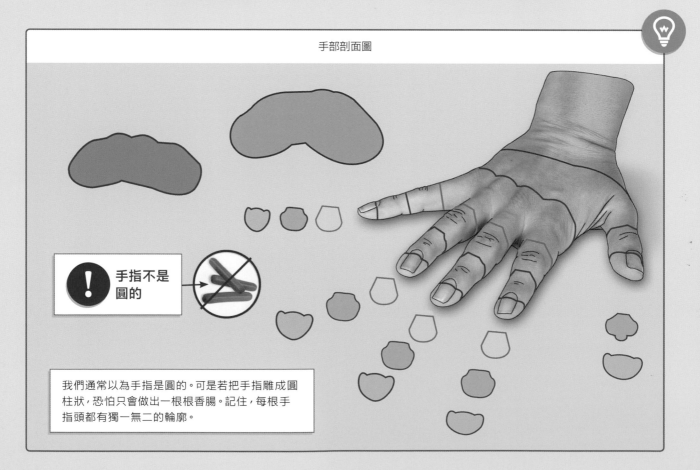

! 手指不是圓的

我們通常以為手指是圓的。可是若把手指雕成圓柱狀，恐怕只會做出一根根香腸。記住，每根手指頭都有獨一無二的輪廓。

理想的手部比例

成人的手掌大小

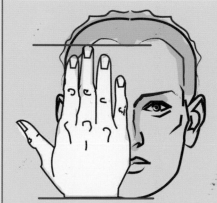

確定手要做得夠大，且符合主體比例。

理想上，手的尺寸要跟臉一樣大（從下巴尖端到髮線）。

嬰兒

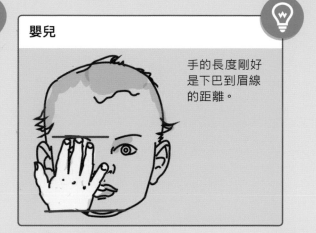

手的長度剛好是下巴到眉線的距離。

青少年

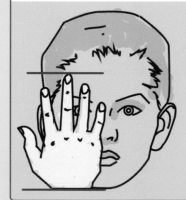

手的長度是下巴到額頭的距離

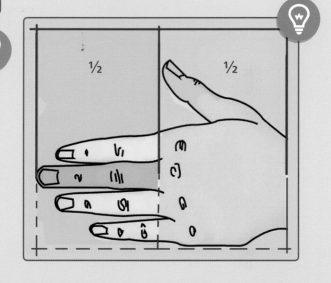

½ ½

你可以用兩種方式計算手指長度。

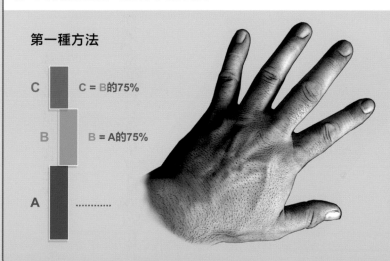

第一種方法

C C = B的75%

B B = A的75%

A ⋯⋯⋯⋯

第二種方法（9+¼等分）

C 2等分 +（¼等分）

B 3等分

A 4等分

理想的手部長度

理想的手指長度

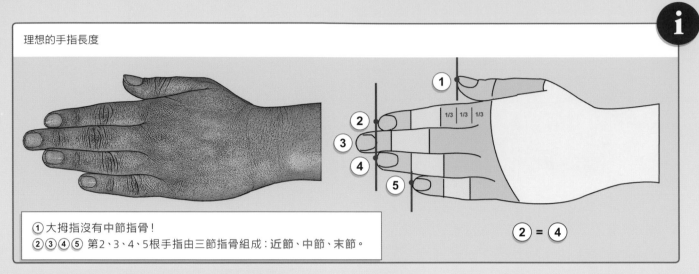

1/3 1/3 1/3

② = ④

① 大拇指沒有中節指骨！
②③④⑤ 第2、3、4、5根手指由三節指骨組成：近節、中節、末節。

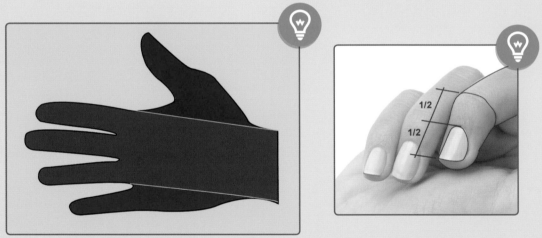

1/2

1/2

大拇指指甲面對的方向，跟其他指甲不一樣。

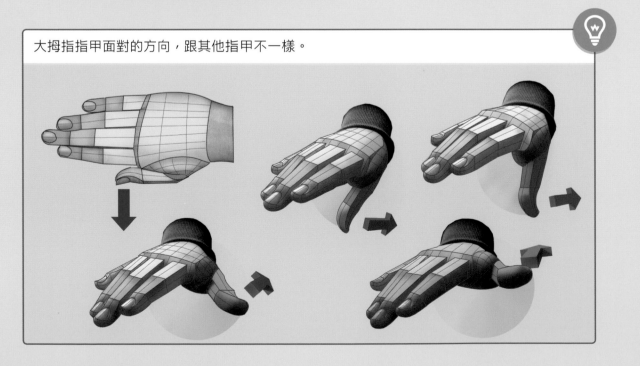

手和手指的造型

做手指造型時，建議從簡單的方形體著手，這樣會容易許多。

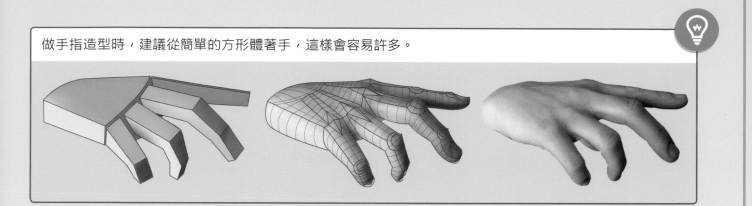

指甲

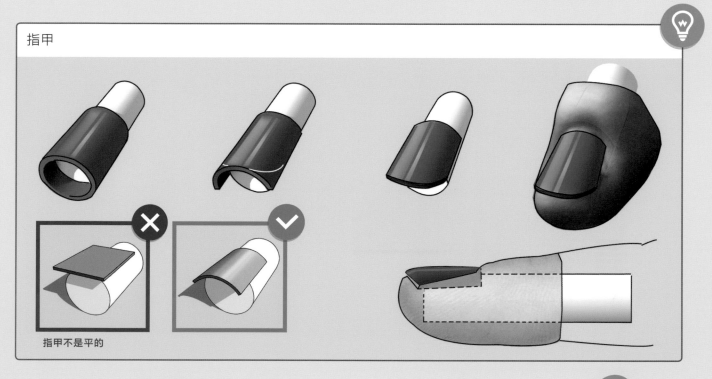

指甲不是平的

拇指的造型跟其他手指不一樣。

拇指伸直時，指甲往上指。

伸直

半彎

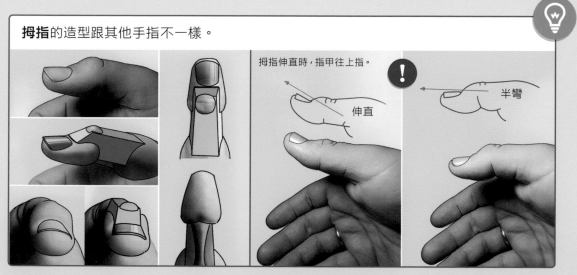

手部動作

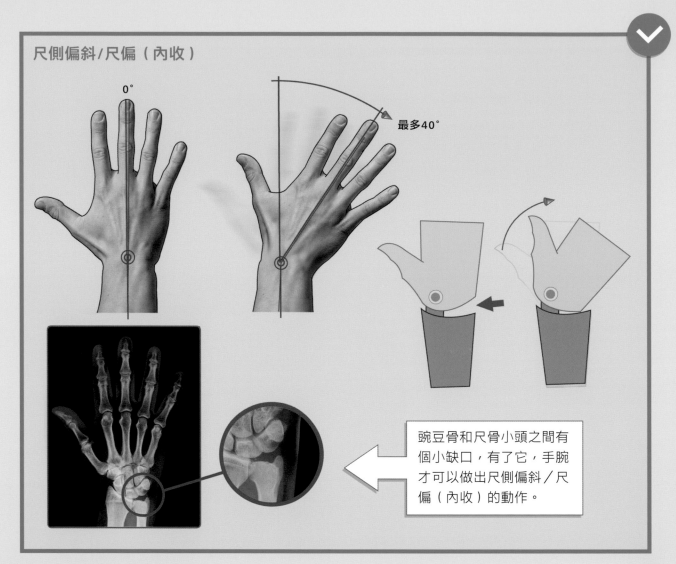

尺側偏斜/尺偏（內收）

0°

最多40°

豌豆骨和尺骨小頭之間有個小缺口，有了它，手腕才可以做出尺側偏斜／尺偏（內收）的動作。

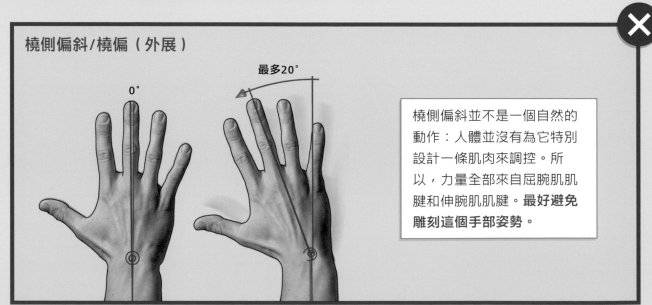

橈側偏斜/橈偏（外展）

0°

最多20°

橈側偏斜並不是一個自然的動作：人體並沒有為它特別設計一條肌肉來調控。所以，力量全部來自屈腕肌肌腱和伸腕肌肌腱。**最好避免雕刻這個手部姿勢。**

手腕姿勢

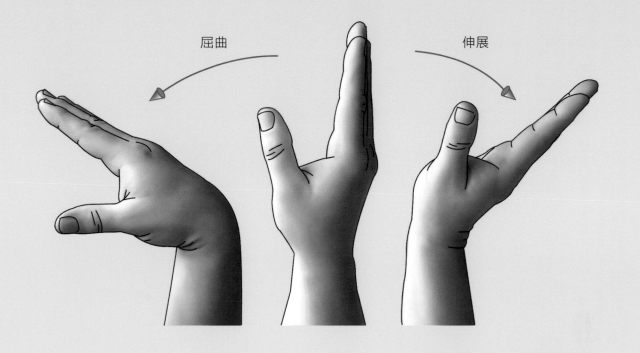

屈曲

伸展

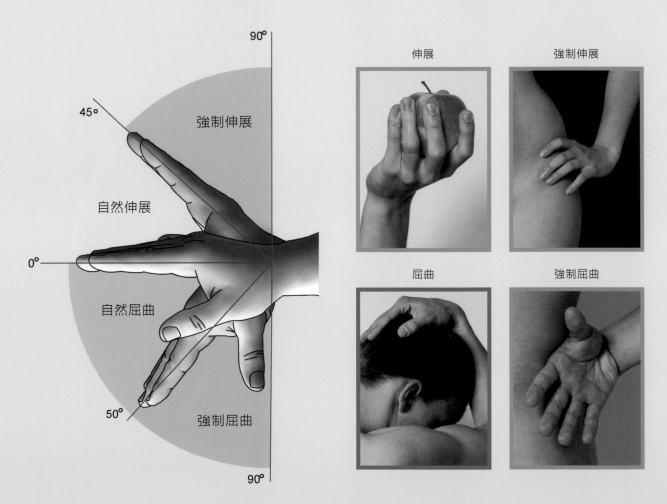

90°

45°

強制伸展

自然伸展

0°

自然屈曲

50°

強制屈曲

90°

伸展

強制伸展

屈曲

強制屈曲

指節皺褶和指縫

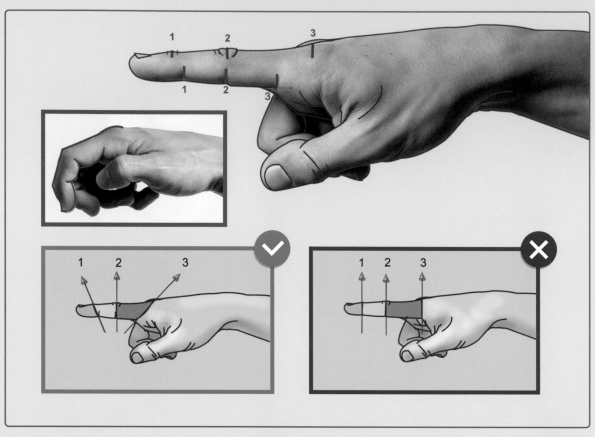

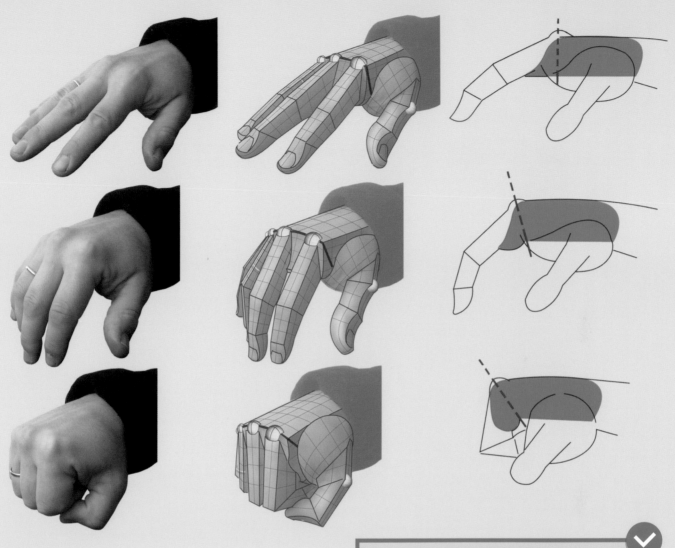

手指彎曲和指掌連結線

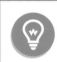
手指從手心（掌面）看會比從手背看來得短。
手心（掌面）的**皺摺線**，跟指掌連結線並沒有對齊。

背面
掌面

背面
掌面

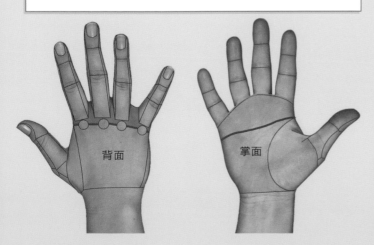

背面

掌面

不同年齡的手

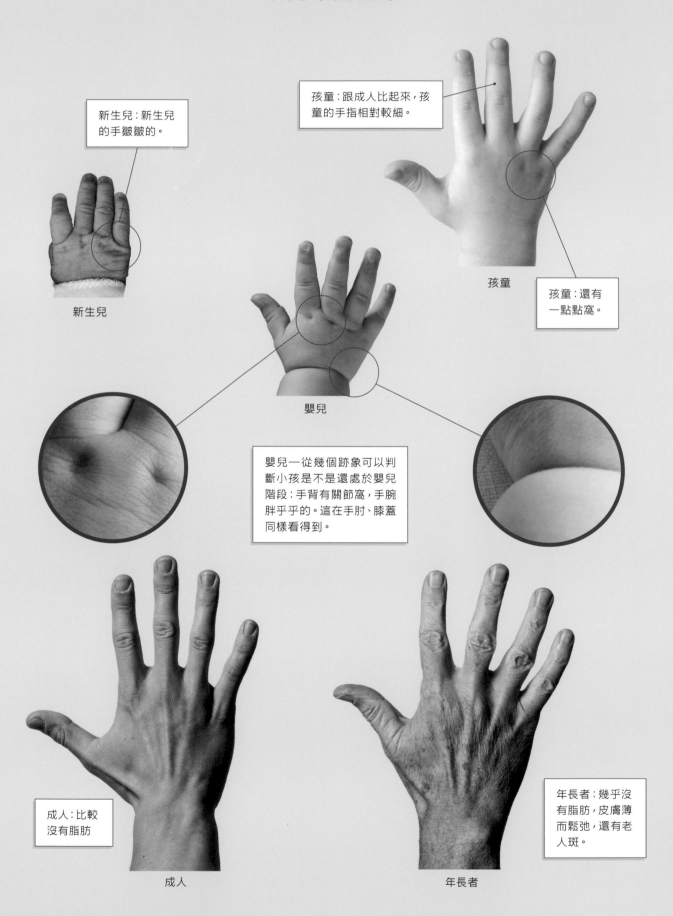

孩童：跟成人比起來，孩童的手指相對較細。

新生兒：新生兒的手皺皺的。

孩童

孩童：還有一點點窩。

新生兒

嬰兒

嬰兒—從幾個跡象可以判斷小孩是不是還處於嬰兒階段：手背有關節窩，手腕胖乎乎的。這在手肘、膝蓋同樣看得到。

成人：比較沒有脂肪

年長者：幾乎沒有脂肪，皮膚薄而鬆弛，還有老人斑。

成人

年長者

下肢

LOWER LIMB

下肢的骨骼

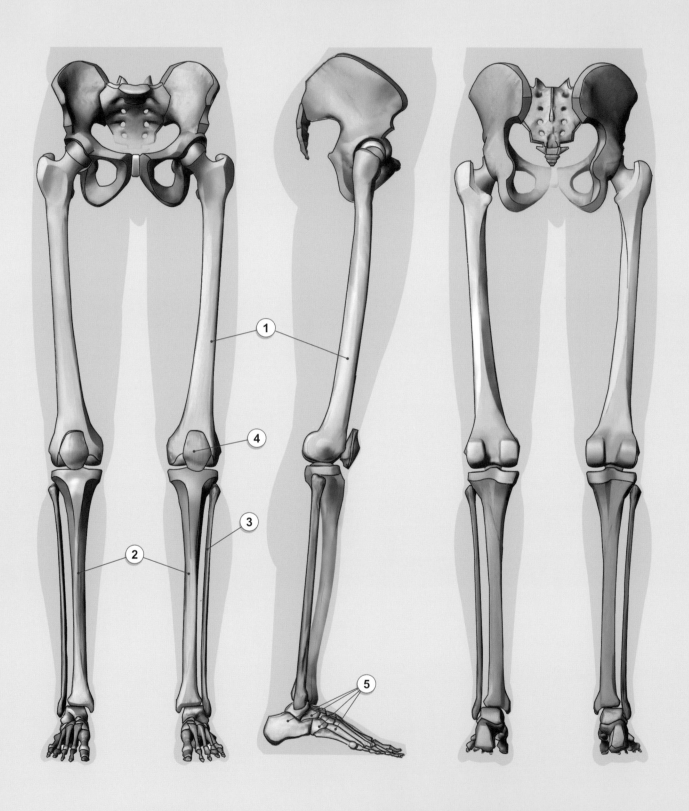

1	股骨	2	脛骨	3	腓骨
4	膝蓋骨（髕骨）	5	足部骨頭		

足部的骨骼

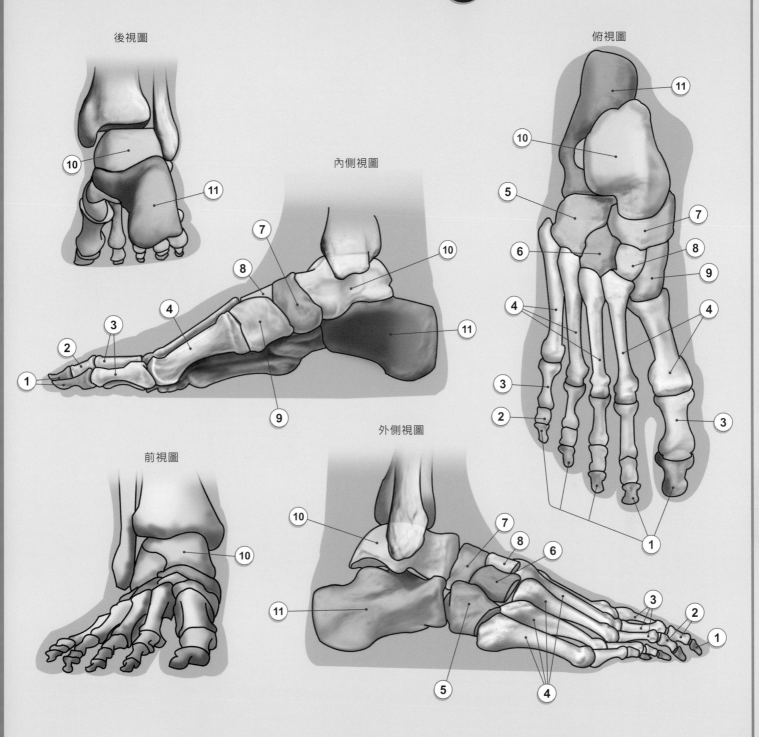

後視圖

俯視圖

內側視圖

前視圖

外側視圖

1 末節指骨	**5** 骰子骨	**9** 內楔骨			
2 中節指骨	**6** 外楔骨	**10** 距骨			
3 近節指骨	**7** 足舟狀骨	**11** 跟骨			
4 蹠骨	**8** 中楔骨				

下肢的肌肉

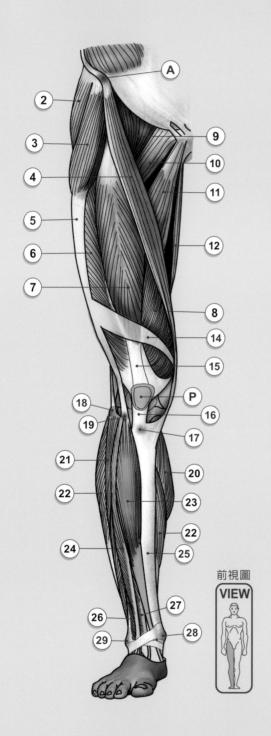

前視圖
VIEW

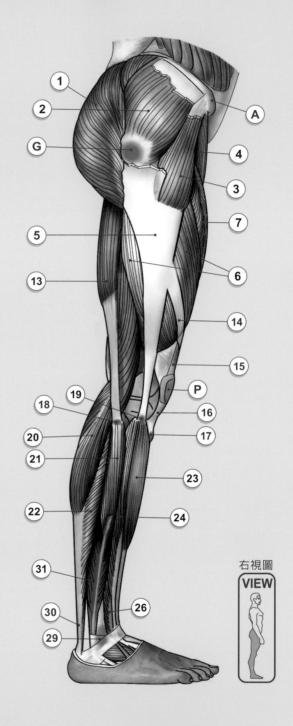

右視圖
VIEW

A	髂前上棘	**5**	髂脛束	**12**	股薄肌
G	大轉子	**6**	股外側肌	**13**	股二頭肌
P	膝蓋骨（髕骨）	**7**	股直肌	**14**	里式韌帶
1	臀大肌	**8**	股內側肌	**15**	股四頭肌肌腱
2	臀中肌	**9**	髂腰肌	**16**	髕韌帶（膝韌帶）
3	股骨闊張筋膜（闊筋膜張肌）	**10**	恥骨肌	**17**	脛骨粗隆
4	縫匠肌	**11**	內收長肌	**18**	腓骨小頭

下肢的肌肉 ⓘ

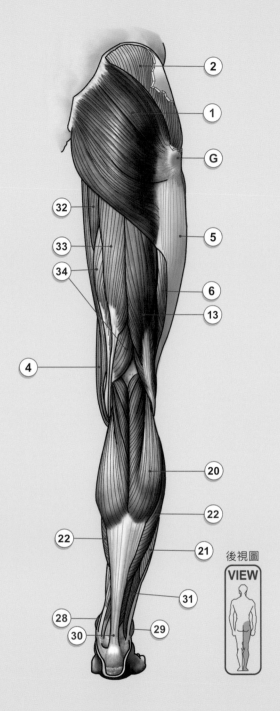

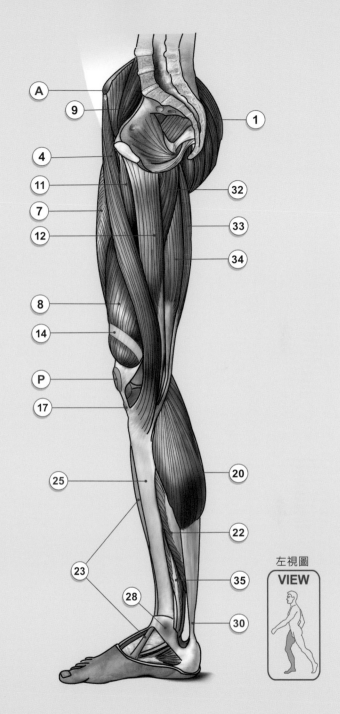

後視圖 VIEW

左視圖 VIEW

19 脛骨外側髁	**25** 脛骨內側面	**31** 腓骨短肌
20 腓腸肌	**26** 第三腓骨肌	**32** 內收大肌
21 腓骨長肌	**27** 伸踇趾長肌	**33** 半腱肌
22 比目魚肌	**28** 脛骨內踝	**34** 半膜肌
23 脛骨前肌	**29** 腓骨外踝	**35** 屈趾長肌
24 伸趾長肌	**30** 跟腱（阿基里斯腱）	

3D立體掃描：右腳

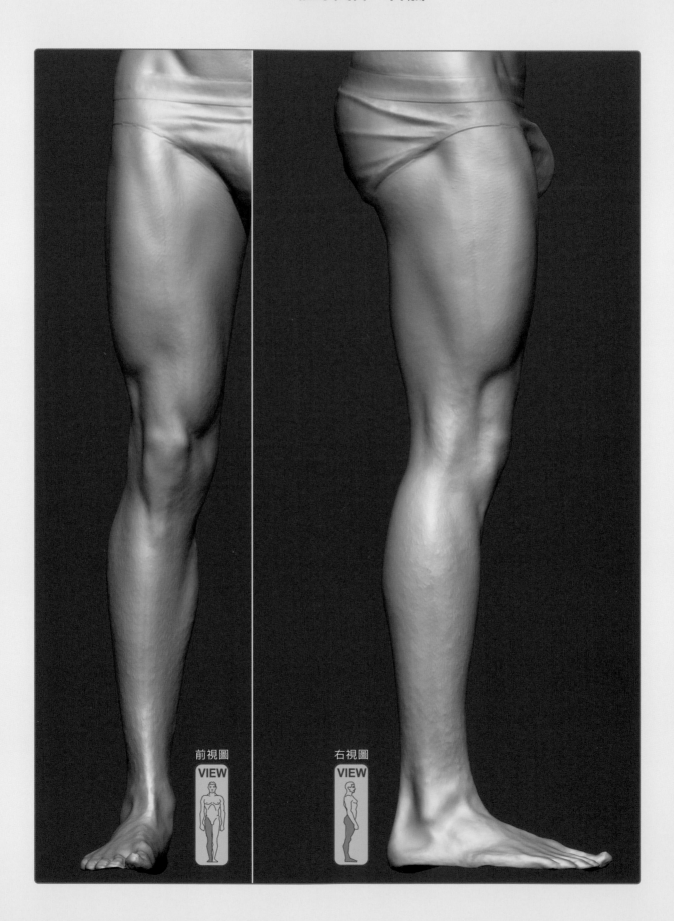

前視圖
VIEW

右視圖
VIEW

3D立體掃描：右腳

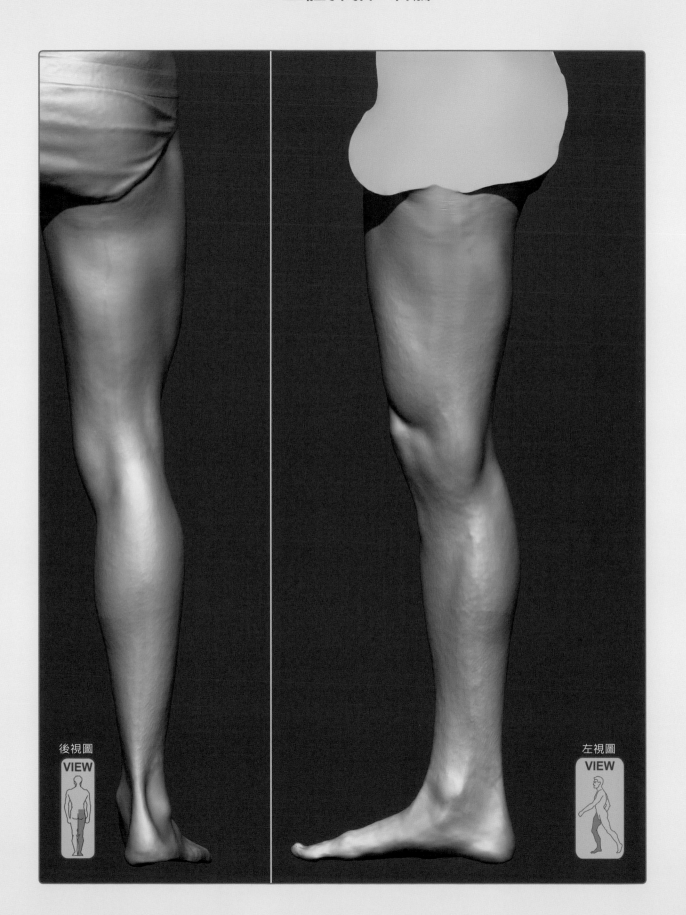

後視圖
VIEW

左視圖
VIEW

下肢的骨點

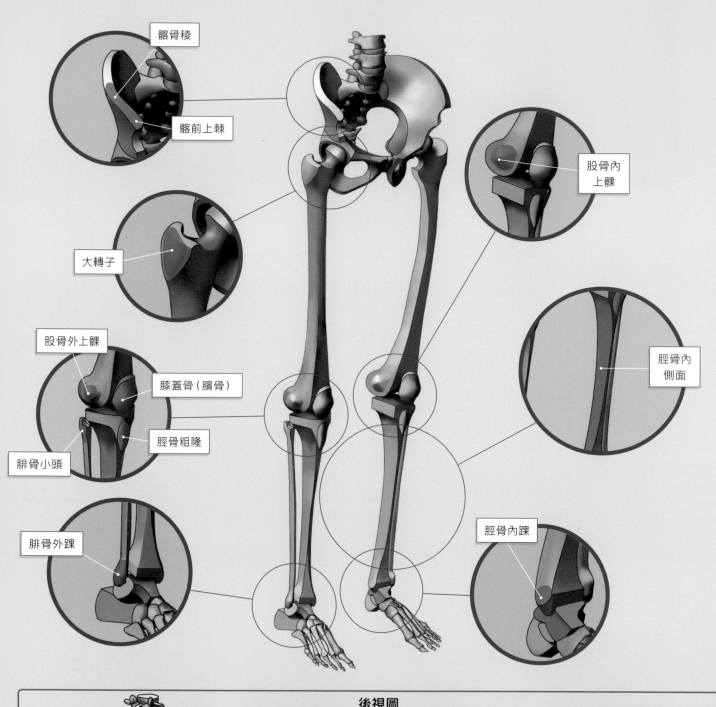

髂骨稜

髂前上棘

大轉子

股骨內上髁

股骨外上髁

膝蓋骨（臏骨）

腓骨小頭

脛骨粗隆

脛骨內側面

腓骨外踝

脛骨內踝

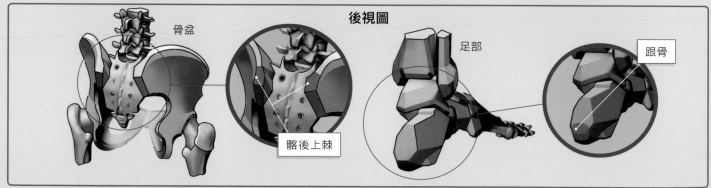

後視圖

骨盆

髂後上棘

足部

跟骨

骨盆的骨點

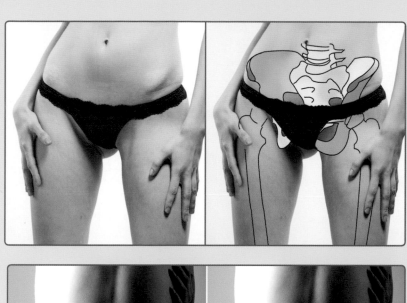

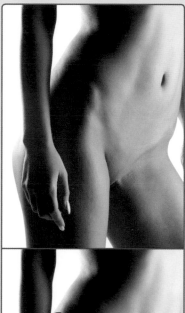

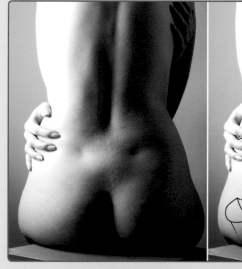

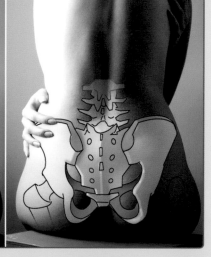

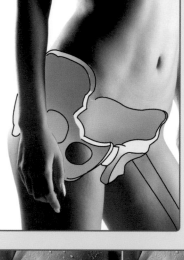

下肢的骨點
（大轉子）

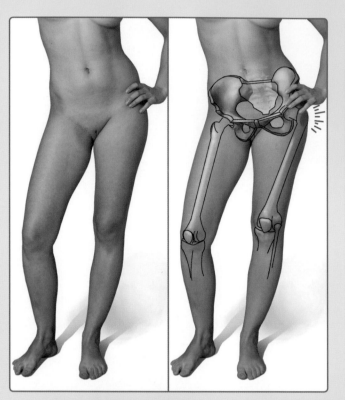

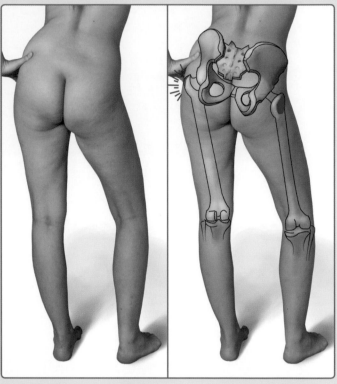

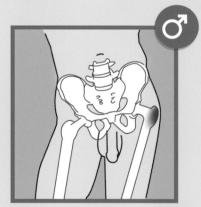

♂

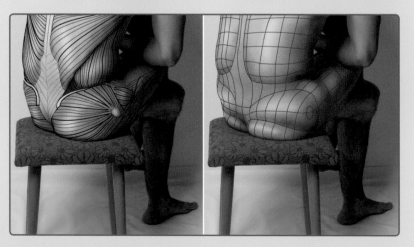

♀

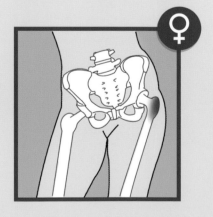

由於女性髖部股骨頂端的**大轉子**被**皮下脂肪**蓋住，所以看起來較不突出。

男性腿部形狀

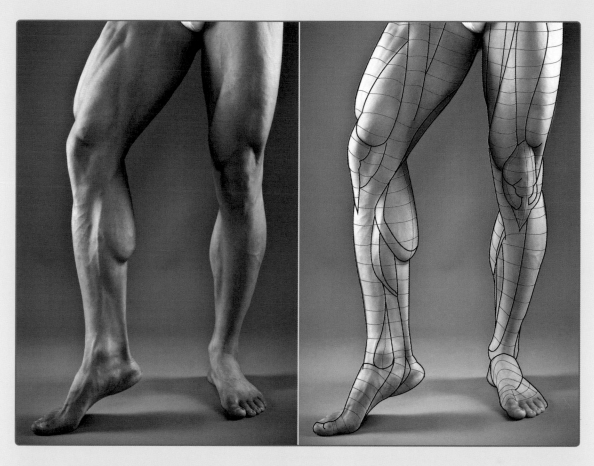

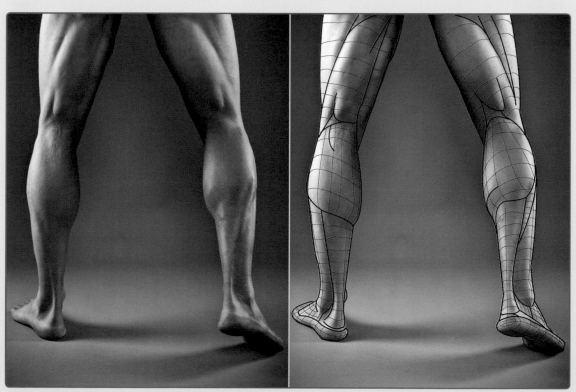

股四頭肌

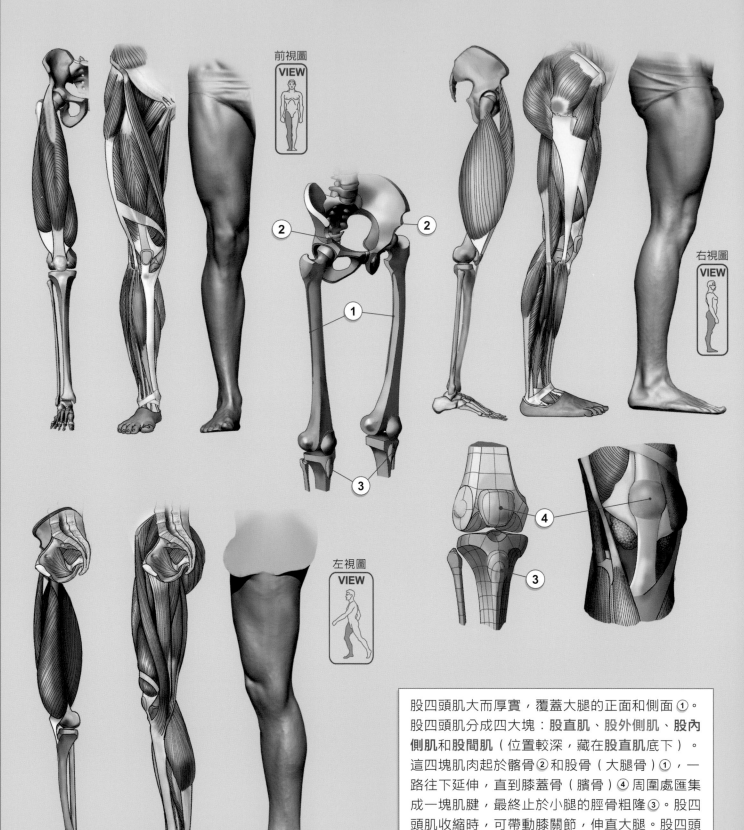

前視圖
VIEW

右視圖
VIEW

左視圖
VIEW

股四頭肌大而厚實,覆蓋大腿的正面和側面①。股四頭肌分成四大塊:**股直肌、股外側肌、股內側肌**和**股間肌**(位置較深,藏在**股直肌**底下)。這四塊肌肉起於髂骨②和股骨(大腿骨)①,一路往下延伸,直到膝蓋骨(臏骨)④周圍處匯集成一塊肌腱,最終止於小腿的脛骨粗隆③。股四頭肌收縮時,可帶動膝關節,伸直大腿。股四頭肌極其重要,無論我們站立或行走,凡是會動用到大腿的所有活動,無不仰賴股四頭肌。

縫匠肌

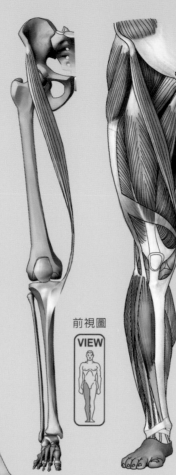

前視圖
VIEW

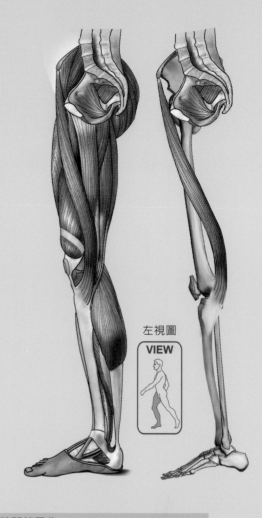

左視圖
VIEW

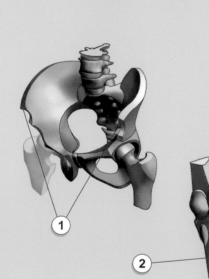

① ②

動作： 令髖關節屈曲、外展、外旋，使膝關節屈曲

起端： ① 低於髂前上棘

止端： ② 上脛骨的前內側表面

縫匠肌將大腿分成兩面

圓 平

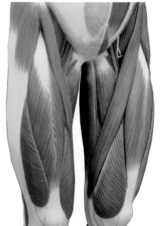

恥骨肌、內收長肌、股薄肌和內收大肌
（髖關節內收肌群）

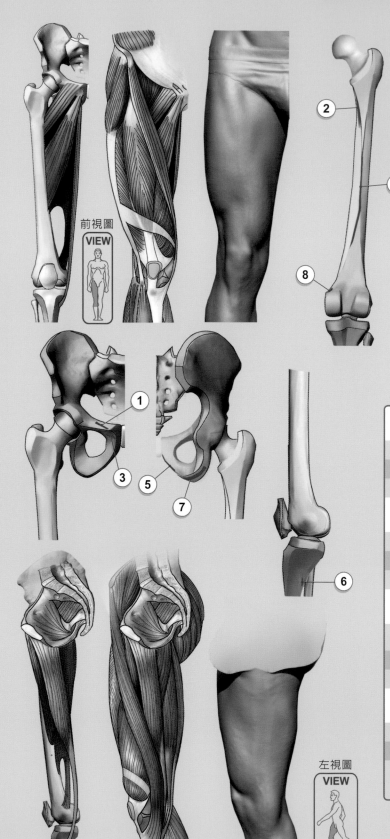

前視圖
VIEW

後視圖
VIEW

左視圖
VIEW

恥骨肌		
動作：		大腿屈曲、內收
起端：	①	恥骨的恥骨肌線
止端	②	股骨的恥骨肌線

內收長肌		
動作：		大腿內收，髖關節屈曲
起端：	③	恥骨稜之下的恥骨體
止端：	④	恥骨粗線中間 1/3 段

股薄肌		
動作：		髖關節屈曲、內旋、內收，膝關節屈曲
起端：	⑤	坐恥枝
止端：	⑥	鵝足

內收大肌		
動作：		髖關節內收、屈曲、伸展
起端：	⑦	恥骨、坐骨粗隆
止端：	④	股骨粗線
	⑧	股骨內收肌結節

大腿後肌群（大腿屈曲肌群）
半腱肌、半膜肌和股二頭肌

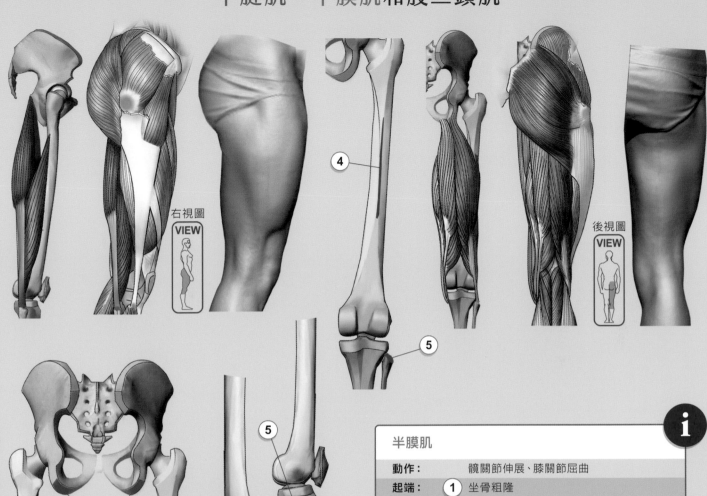

右視圖
VIEW

後視圖
VIEW

半膜肌		
動作：		髖關節伸展、膝關節屈曲
起端：	①	坐骨粗隆
止端：	②	脛骨內側後表面
半腱肌		
動作：		膝關節屈曲、髖關節伸展
起端：	①	坐骨粗隆
止端：	③	鵝足
股二頭肌		
動作：		膝關節屈曲、外旋（只有在膝關節屈曲時），髖關節伸展
起端：	①	坐骨粗隆
	④	股骨粗線
止端：	⑤	腓骨小頭

左視圖
VIEW

小腿後肌：小腿肚

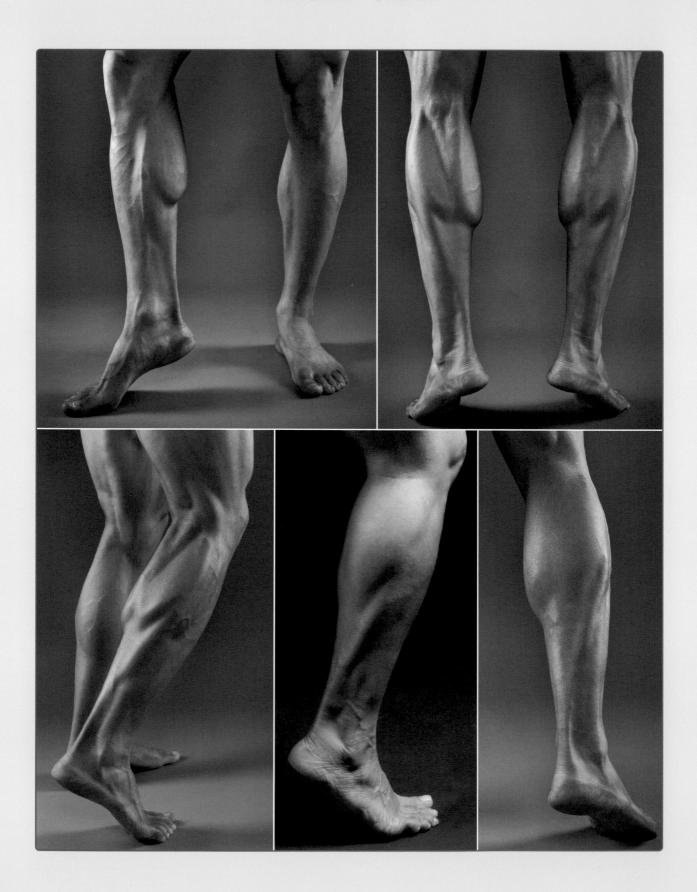

小腿後肌
（腓腸肌和比目魚肌）

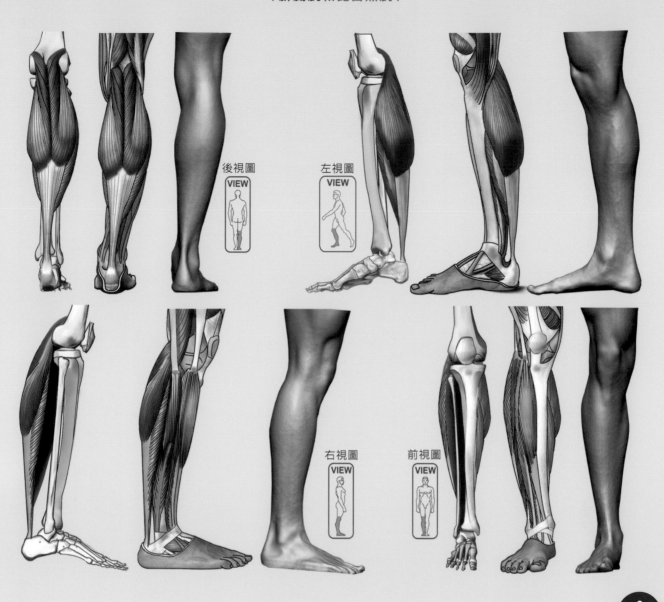

後視圖 VIEW

左視圖 VIEW

右視圖 VIEW

前視圖 VIEW

小腿後肌分成兩塊，一塊是**腓腸肌**，一塊是**比目魚肌**。**腓腸肌**較大，在表皮底下形成一塊清楚可見的隆起。**腓腸肌**可以再細分內外兩塊（或說它有兩個「頭」），兩塊相結合就成了鑽石的形狀。**比目魚肌**比較小，形狀扁平，位於**腓腸肌**的下層。小腿後肌底部的締結組織最後匯入阿基里斯腱。阿基里斯腱的止端則連在跟骨上。

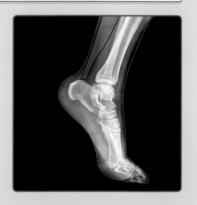

伸趾長肌和脛前肌

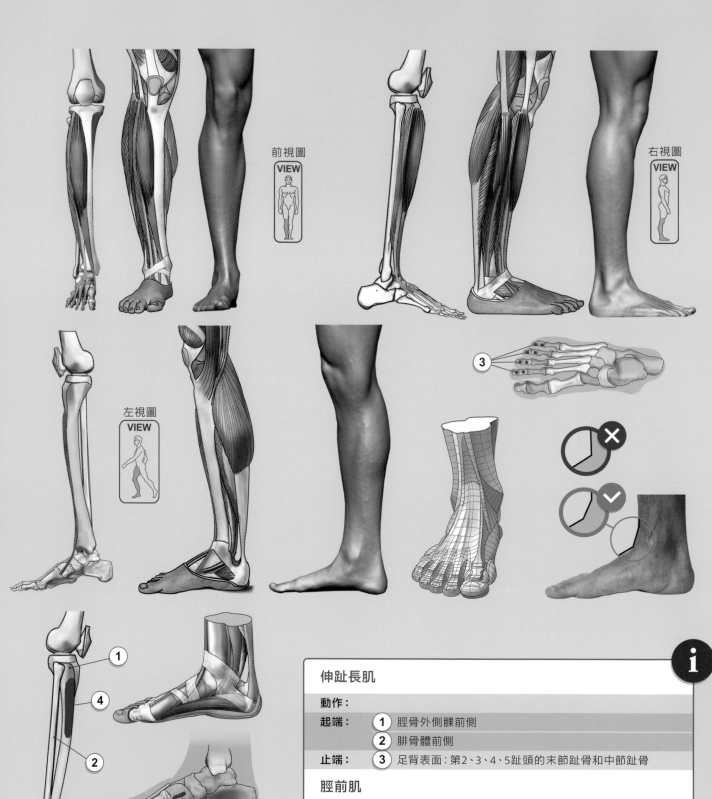

前視圖
VIEW

右視圖
VIEW

左視圖
VIEW

伸趾長肌

動作：		
起端：	1	脛骨外側髁前側
	2	腓骨體前側
止端：	3	足背表面：第2、3、4、5趾頭的末節趾骨和中節趾骨

脛前肌

動作：		令足部背屈、內翻
起端：	4	脛骨體
止端：	5	內楔骨和第1蹠骨

腓骨短肌和腓骨長肌

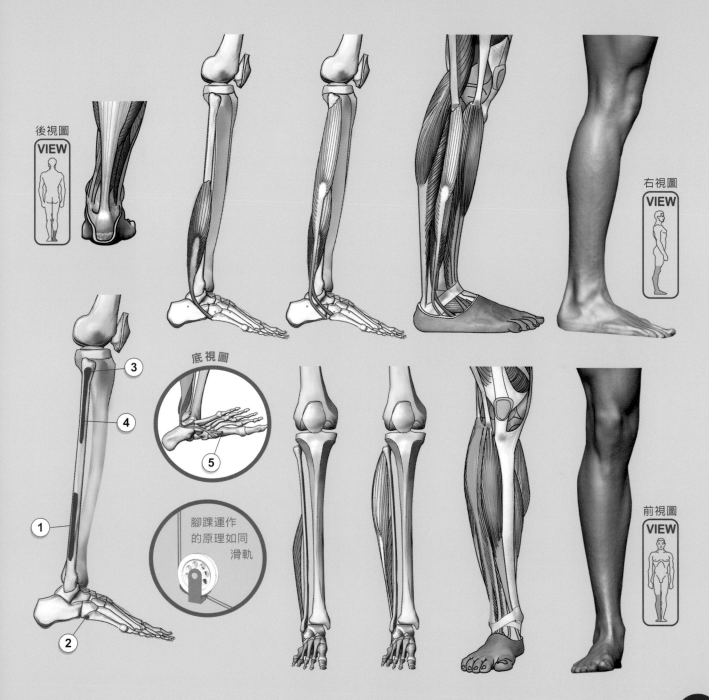

後視圖 VIEW

右視圖 VIEW

底視圖

腳踝運作的原理如同滑軌

前視圖 VIEW

腓骨短肌		腓骨長肌	
動作：	令足部外翻、蹠屈	動作：	令足部外翻、蹠屈，保持足弓弧度
起端：	(1) 腓骨外側下 ²/₃ 段	起端：	(3) 腓骨小頭
止端：	(2) 第5蹠骨的擴增基座		(4) 腓骨體上 ²/₃ 段
		止端：	(5) 足底，進入第1蹠骨基座和內楔骨

腿部背面的要點

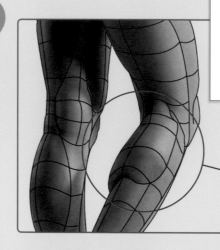

腿彎曲時，或是足
部處於伸展姿勢，小腿肚
（腓腸肌和比目魚肌）看
起來更明顯！

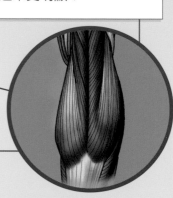

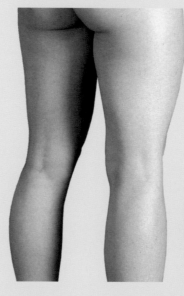

後膝這裡，從肌肉解剖圖看，是淺淺的凹
洞。可是在實際生活裡，只要把腿伸直，
這塊區域就會鼓鼓的，這是因為膕窩頂端
有塊脂肪墊（脂肪體）覆蓋著。

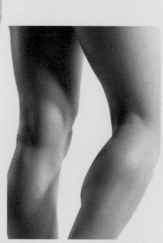

再把腿彎一點，你會看
到那塊叫膕窩（膝窩）
的凹洞加深了。

①
凹洞（膝窩）變明顯了

②
大腿後肌群（膕旁肌
群）

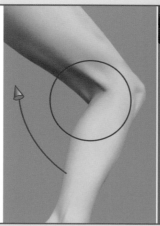

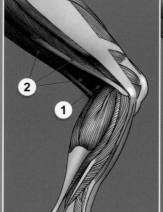

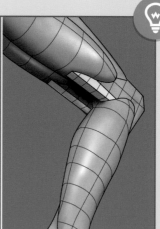

下肢的橫切面

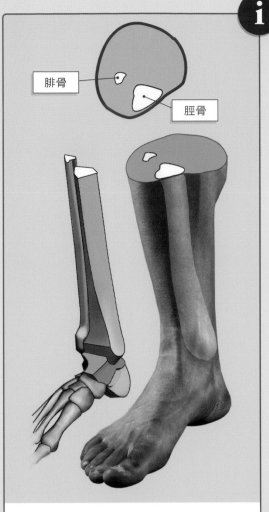

腓骨

脛骨

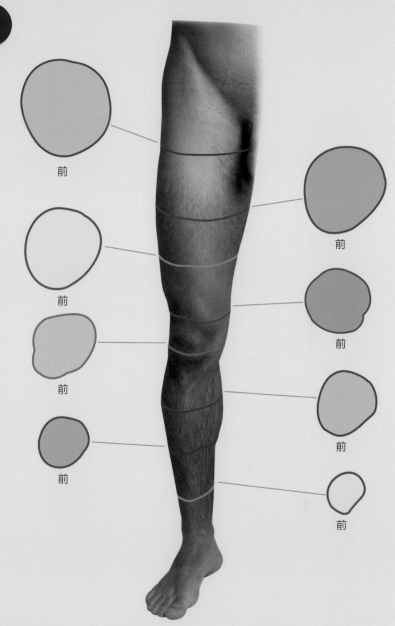

前

前

前

前

前

前

前

前

脛骨內側面只有薄薄一層皮，沒有肌肉覆蓋，是很好的骨點。重要的是，以脛骨形體看，脛骨末端正是腳踝內側那塊突出的骨點。

膝關節力學

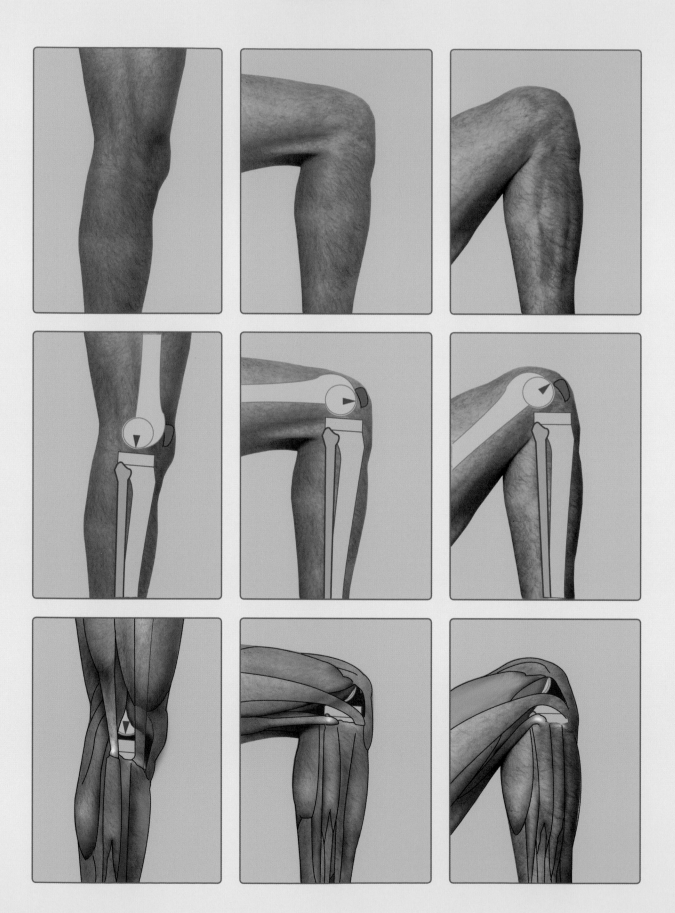

膝關節
（這些突出的地方是什麼？）

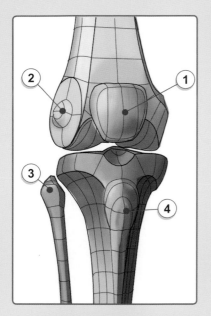

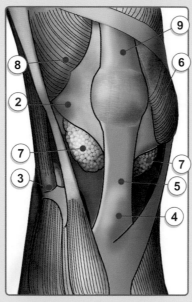

①	膝蓋骨（髕骨）	④	脛骨粗隆	⑦	髕下脂肪體
②	股骨外上髁	⑤	髕韌帶（膝韌帶）	⑧	股外側肌
③	腓骨小頭	⑥	股內側肌	⑨	股四頭肌肌腱

膝蓋骨（髕骨）韌帶 ⑤ 無法像肌腱 ⑨ 那樣伸展。所以膝蓋骨（髕骨）跟脛骨粗隆 ④ 之間的距離始終保持一致。

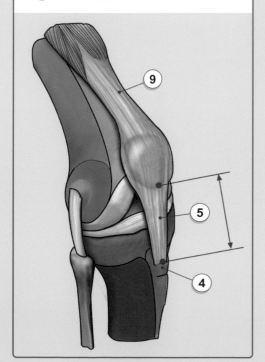

注意，股骨頭是在**脛骨**頂端以**非定軸力學**方式「滾動」。

滾動

不是在定點轉

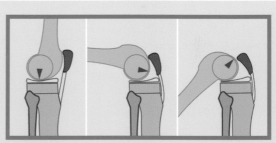

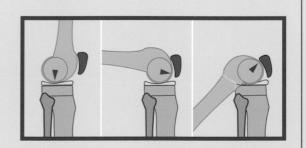

3D立體掃描：右膝

彎曲

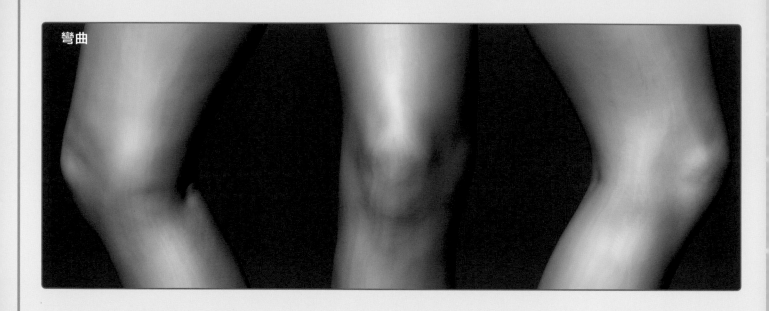

左視圖
VIEW

前視圖
VIEW

右視圖
VIEW

伸直

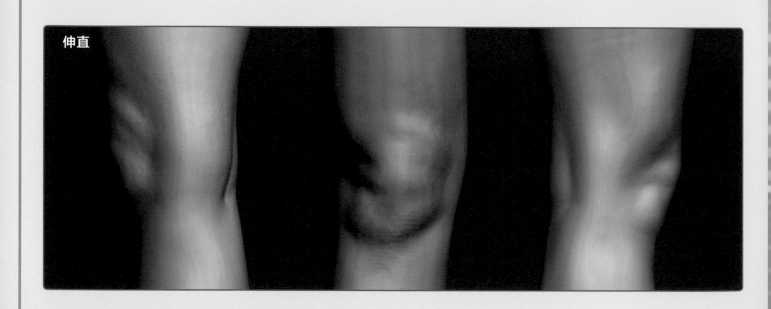

3D立體掃描：左膝

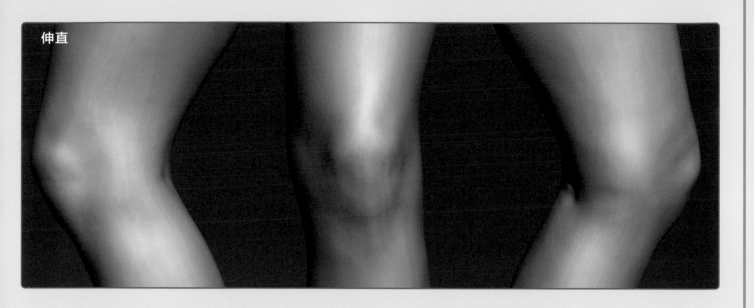

伸直

左視圖
VIEW

前視圖
VIEW

右視圖
VIEW

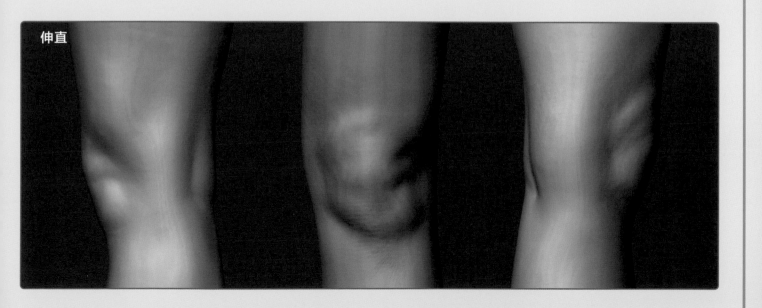

伸直

3D立體掃描：雙膝

前視圖
VIEW

右視圖
VIEW

後視圖
VIEW

左視圖
VIEW

右膝

右視圖
VIEW

後視圖
VIEW

左視圖
VIEW

前視圖
VIEW

左膝

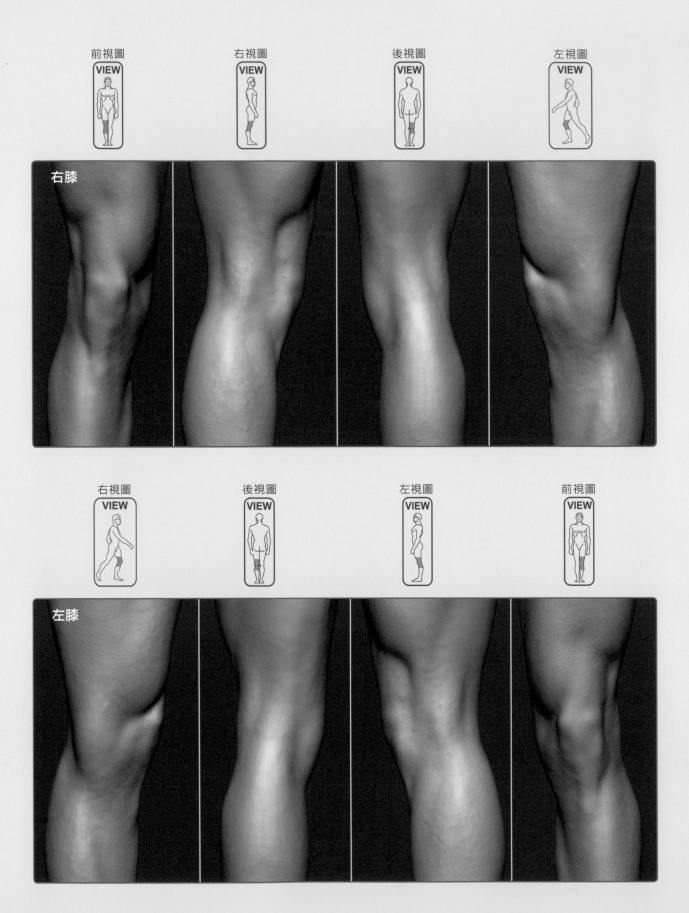

女性的雙腿

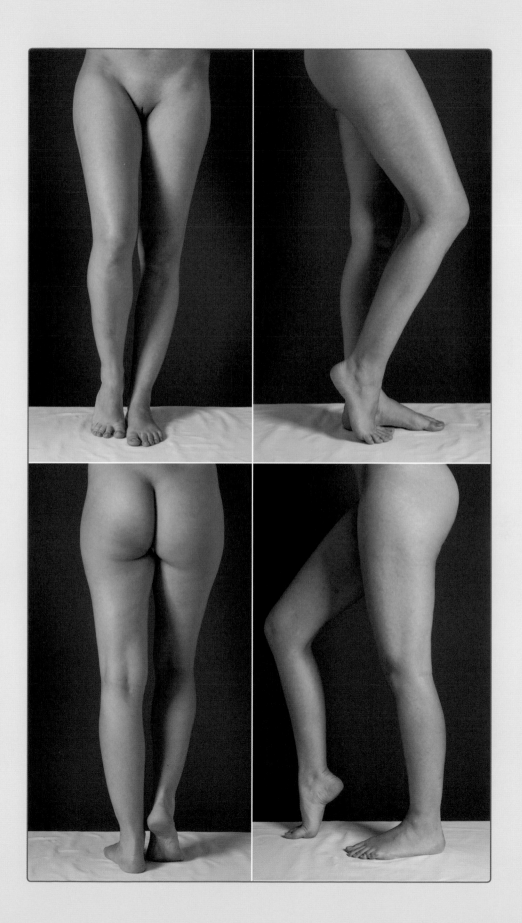

從四面看腿的形狀

前視圖
VIEW

右視圖
VIEW

後視圖
VIEW

左視圖
VIEW

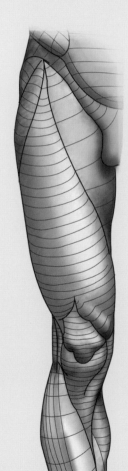

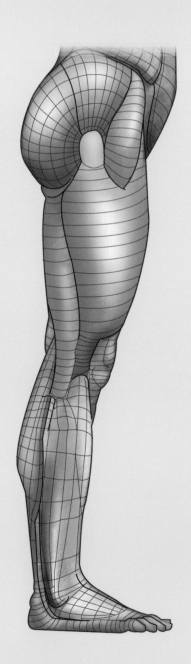

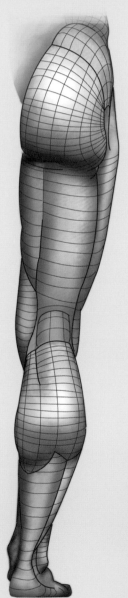

3D立體掃描：下肢

下肢肌肉呈Z字形橫越而下

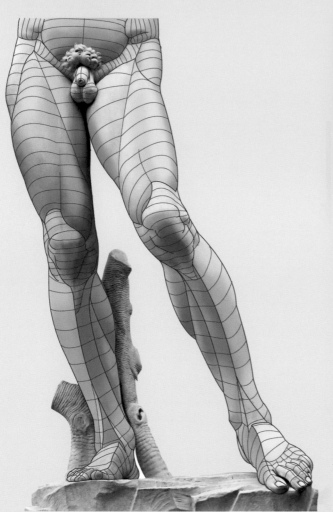

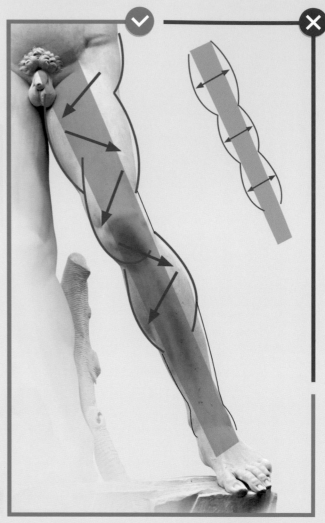

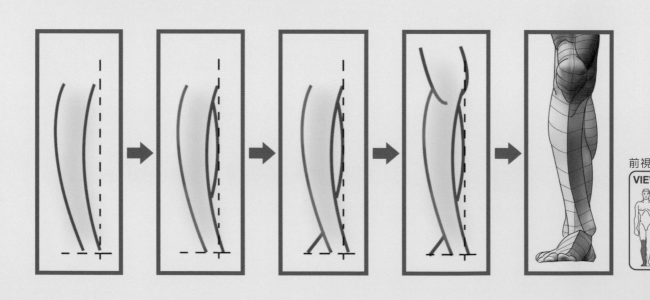

前視圖
VIEW

腿、足的細部形狀

脂肪體決定了足跟的形狀

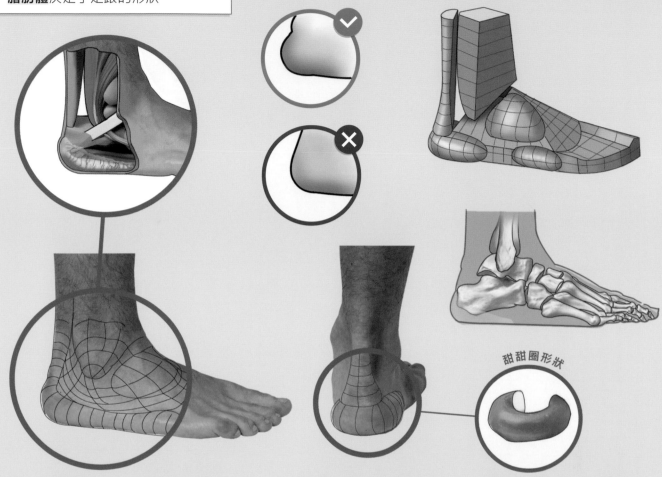

甜甜圈形狀

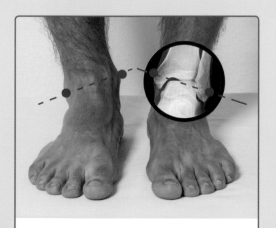

脛骨內踝的曲線會比腓骨外踝高。

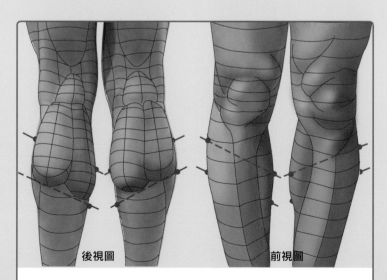

後視圖　　　　　　前視圖

小腿肚內半部比外半部來得低，形狀更渾圓結實。

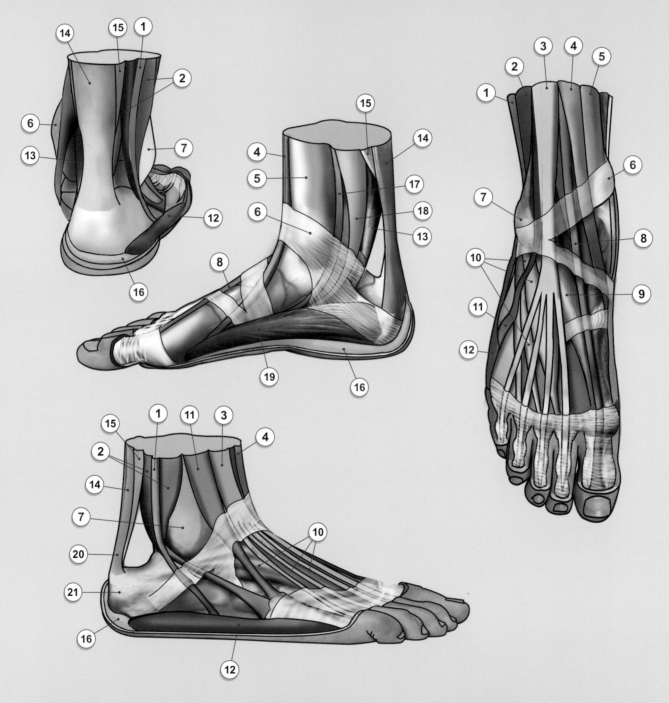

足部的肌肉

1	腓骨長肌	**8**	伸踇趾長肌	**15**	比目魚肌
2	腓骨短肌	**9**	伸踇趾短肌	**16**	脂肪體
3	伸趾長肌	**10**	伸趾短肌	**17**	脛骨後肌
4	脛骨前肌	**11**	腓骨第三肌	**18**	屈趾長肌
5	脛骨內側表面	**12**	外展小趾肌	**19**	外展踇趾肌
6	脛骨內踝	**13**	屈踇趾長肌	**20**	阿基里斯腱
7	腓骨外踝	**14**	腓腸肌	**21**	跟骨

足部的形狀

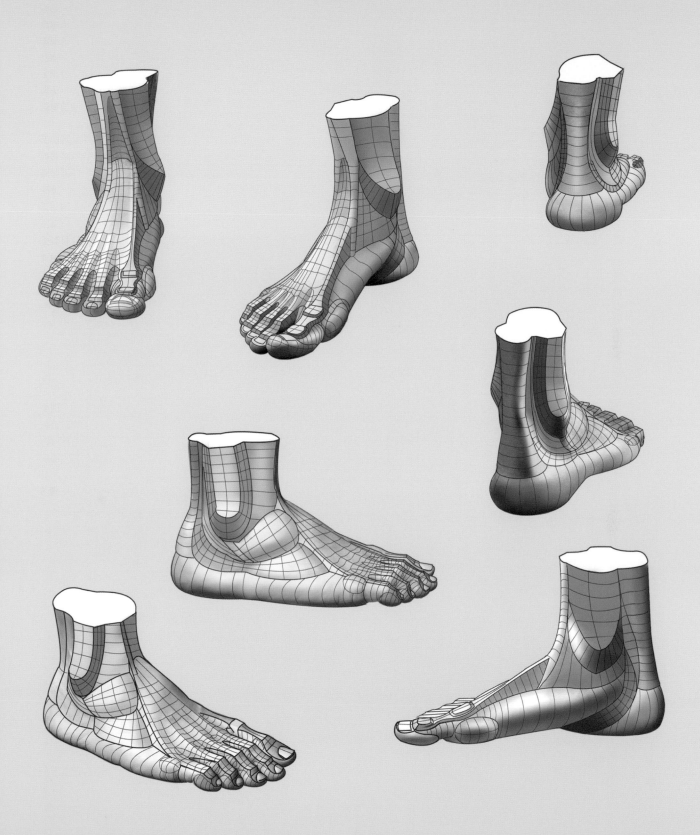

右腳

足部的形狀和造型

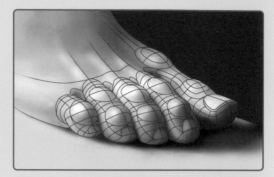

趾尖形狀

圓
尖
微尖
方
底厚頂窄（楔形）

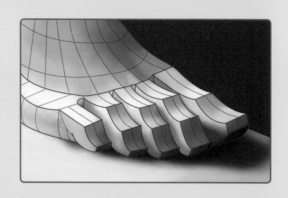

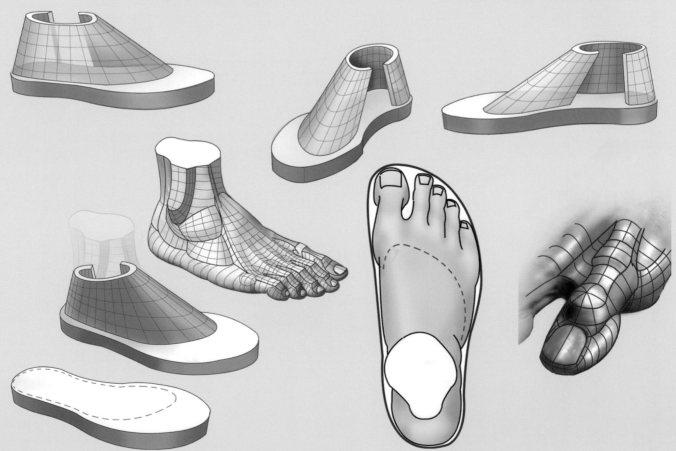

足部的粗坯

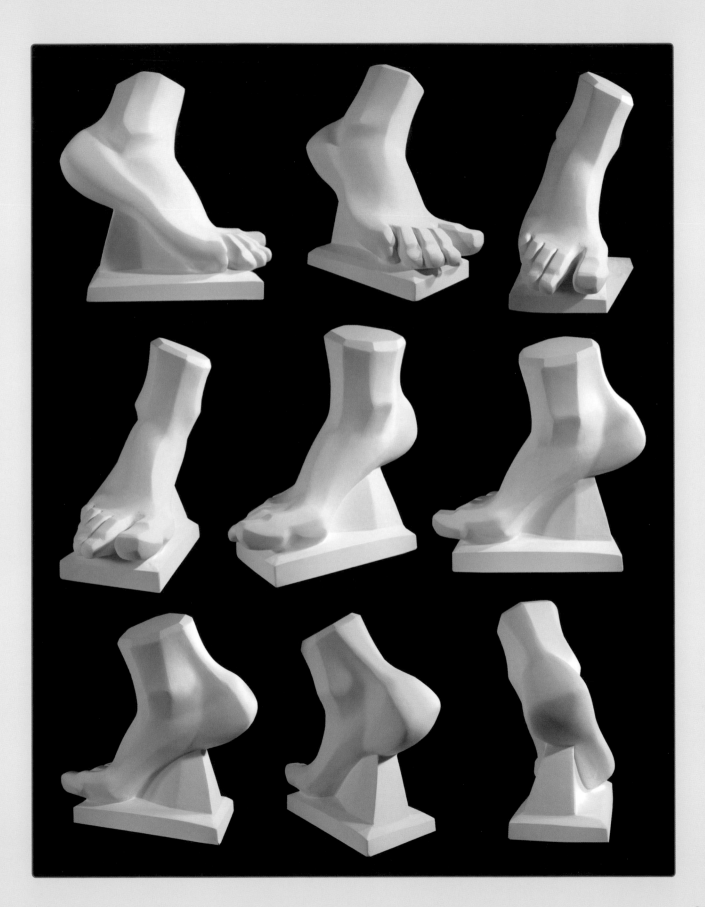

3D立體掃描：右足

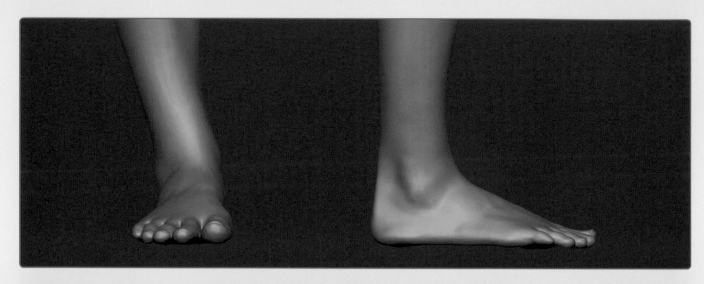

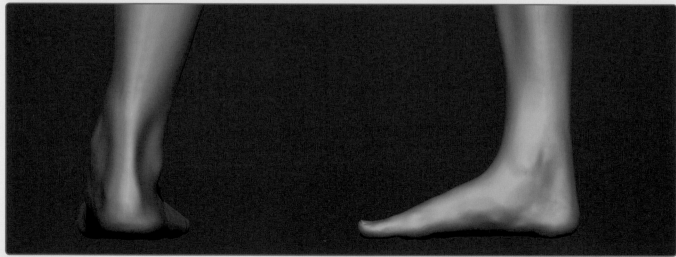

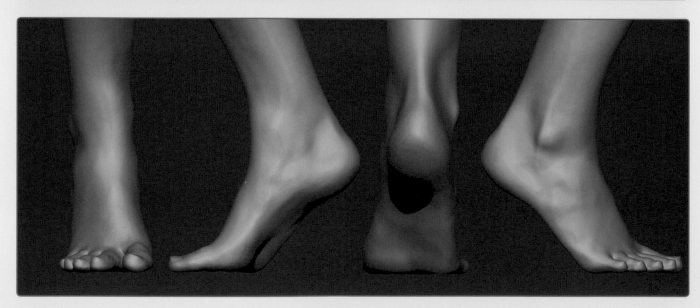

3D立體掃描：左足

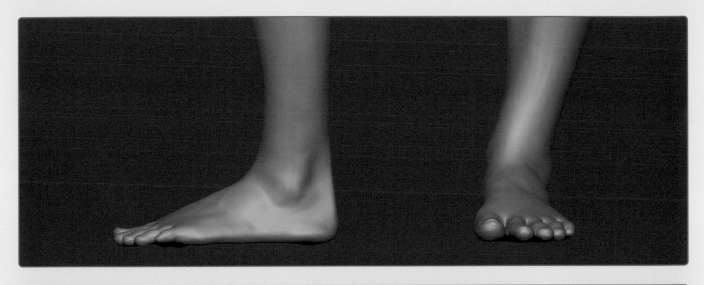

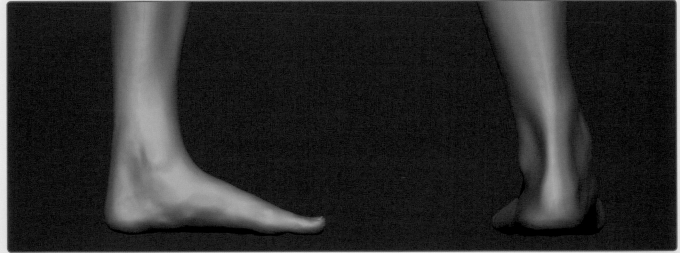

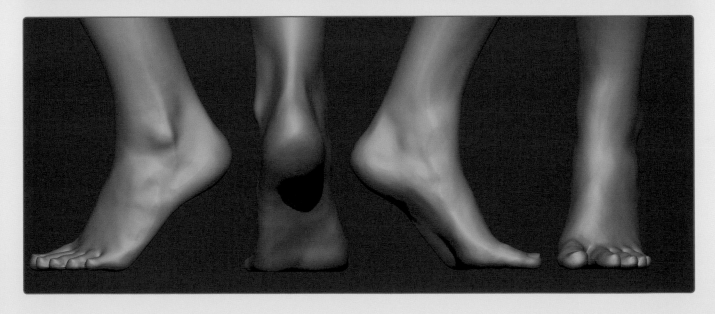

嬰兒足部

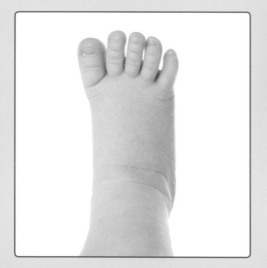

嬰兒足部

重要名詞中英對照 | CHINESE-ENGLISH PARALLEL TEXTS

1-5 畫

S形　S-Shape
二腹肌　Digastric
二頭肌腱膜　Bicipital aponeurosis
人體肌肉解剖模型／圖　Écorché
三角肌　Deltoid
三角骨　Triquetral
上頜骨(上顎骨)　Maxilla
下背　Lower back
下唇方肌(降下唇肌)　Depressor labii inferioris
下唇角肌(降口角肌)　Depressor anguli oris
下頜骨(下顎骨)　Mandible
下頜線(下顎線)　Jawline
下頜舌骨肌　Mylohyoid
口輪匝肌　Orbicularis oris
大多稜骨(第一腕骨)　Trapezium
大拇指　Thumb
大菱形肌　Rhomboid major
大圓肌　Teres major
大腿內側脂肪體　Inner thigh fat pad
大腿外側脂肪體　Outer thigh fat pad
大腿前側下緣脂肪體　Lower anterior thigh fat pad
大腿後肌群(膕旁肌群)　Hamstrings
大轉子　Greater trochanter
小多稜骨(第二腕骨)　Trapezoid
小圓肌　Teres minor
小腿後肌(小腿肚)　Calf
中斜角肌　Scalenus medius
中楔骨　Intermediate cuneiform
中節指骨　Middle phalanges
中節趾骨　Middle phalanges
內收大肌　Adductor magnus
內收拇肌　Adductor pollicis
內收長肌　Adductor longus
內眥肌(提上唇鼻翼肌／鄂圖肌)　Levator labii superioris alaeque nasi (Otto's muscle)
內楔骨　Medial cuneiform
六塊腹肌　Six-pack
尺骨　Ulna
尺骨小頭(尺骨莖突)　Distal head of the ulnar bone
尺骨冠突　Coronoid process of ulna
尺骨鷹嘴突　Olecranon process of Ulna
尺側伸腕肌　Extensor carpi ulnaris
尺側屈腕肌　Flexor carpi ulnaris
尺側偏斜／尺偏(內收)　Ulnar deviation (adduction)
手舟狀骨　Scaphoid
月狀骨　Lunate
比目魚肌　Soleus

比例 Proportions

比例　Proportions
半旋前　Semipronation
半腱肌　Semitendinosus
半膜肌　Semimembranosus
可動塊體　Movable masses
外展小指肌　Abductor digiti minimi
外展小趾肌　Abductor digiti minimi
外展拇長肌　Abductor pollicis longus
外展拇趾肌　Abductor hallucis
外展拇短肌　Abductor pollicis brevis
外楔骨　Lateral cuneiform
末節指骨　Distal phalanges
末節趾骨　Distal phalanges
甲狀腺　Thyroid gland

6-10 畫

皮下脂肪體　Subcutaneous fat pad
米氏菱形窩(腰窩)　Rhombus of Michaelis
肋前緣　Costal Margin
肋骨架(胸廓)　Rib cage (Thoracic cage)
舌骨　Hyoid
舌骨上肌群　Suprahyoid muscles
舌骨下肌群　Infrahyoid muscles
舌骨舌肌　Hyoglossus
伸小指肌　Extensor digiti minimi
伸拇趾長肌　Extensor hallucis longus
伸拇趾短肌　Extensor hallucis brevis
伸拇短肌　Extensor pollicis brevis
伸指總肌　Extensor digitorum
伸趾長肌　Extensor digitorum longus
伸趾短肌　Extensor digitorum brevis
伸腕伸指肌群　Wrist extensors
坐耻枝　Ishiopubic ramus
坐骨粗隆　ischial tuberosity
肘後肌　Anconeus
肚臍　Navel
足舟狀骨　Navicular
足部骨頭　Bones of foot
里式韌帶(弧形橫韌帶)　Richer's band
乳房　Breasts
乳脂肪體　Breast fat pad
乳暈　Areola
乳腺小葉　Lobules
乳頭　Nipple
屈小指短肌　Flexor digiti minimi brevis
屈拇短肌　Flexor pollicis brevis
屈指淺肌　Flexor digitorum superficialis
屈趾長肌　Flexor digitorum longus
屈腕屈指肌群　Wrist flexors
岡下肌(棘下肌)　Infraspinatus
拇指對掌肌　Opponens pollicis

枕肌 Occipitalis

枕肌　Occipitalis
枕骨　Occipital
盂上粗隆　Supraglenoid tuberosity
股二頭肌　Biceps femoris
股內側肌　Vastus medialis
股四頭肌　Quadriceps
股外側肌　Vastus lateralis
股直肌　Rectus femoris
股骨　Femur
股骨內上髁　Medial epicondyle of femur
股骨內收肌結節　Adductor tubercle of femur
股骨外上髁　Lateral epicondyle of femur
股骨的恥骨肌線　Pectineal line of femur
股骨粗線　Linea aspera
股骨闊張筋膜(闊筋膜張肌)　Tensor fasciae latae
股間肌　Vastus intermedius
股薄肌　Gracilis
肩盂肱骨關節　Glenohumeral joint
肩胛舌骨肌(肩舌骨肌)　Omohyoid
肩胛岡(髆棘)　Spine of scapula
肩胛骨　Shoulderblade (Scapula)
肩胛骨的盂下結節　Infraglenoid tubercle of scapula
肩峰　Acromion process
肩膀　Shoulders
肩關節　Shoulder joint
肱二頭肌　Biceps brachii
肱三頭肌　Triceps brachii
肱肌　Brachialis
肱骨內上髁　Medial epicondyle of Humerus
肱骨　Humerus
肱骨三角肌粗隆　Deltoid tuberosity of Humerus
肱骨外上髁　Lateral epicondyle of humerus
肱骨橈側溝　Radial sulcus
肱橈肌　Brachioradialis
近節指骨　Proximal phalanges
近節趾骨　Proximal phalanges
阿基里斯腱　Achilles tendon
前斜角肌　Scalenus anterior
前鋸肌(鋸形肌)　Serratus anterior (Saw muscle)
前額　Forehead
前額骨　Frontal
咬肌　Masseter
後斜角肌　Scalenus posterior
指甲　Nail
指骨　Phalanx
眉弓　Brow ridges
眉毛　Eyebrows
眉間　Glabella

背闊肌 Broadest back muscle (Latissimus dorsi)

纖肌(降眉間肌) Procerus

恥骨肌 Pectineus

恥骨的恥骨肌線 Pectineal line of pubis

恥骨脂肪體 Pubic fat pad

恥骨稜 Pubic crest

恥骨聯合 Pubic symphysis

氣管 Trachea

矩狀架構 Block-out

笑肌 Risorius

胸大肌 Pectoralis major

胸小肌 Pectoralis minor

胸肌 Chest muscle

胸舌骨肌(胸舌肌) Sternohyoid

胸盾肌 Sternothyroid

胸脂肪體(乳腺脂肪體) Pectoral fat pad

胸骨 Breastbone (Sternum; Chest bone)

胸部 Thorax

胸鎖乳突肌 Sternocleidomastoid

脂肪堆積 Fat accumulation

脊椎 Spine

蚓狀肌 Lumbricals

骨三角 Bony triangle

骨盆 Pelvis

骨間背側肌 Dorsal interossei muscles

骨頭標記點 Bony landmarks

骨骼 Skeleton

11-15 畫

側腹肌肉 Flank muscle

側腹脂肪體 Flank fat pad

強制旋前 Forced pronation

斜方肌 Trapezius

旋前 Pronation

旋前圓肌 Pronator teres

旋後 Supination

旋動姿勢 Contrapposto

眶上孔 Supraorbital foramen

眶上脊 Supraorbital ridges

眼球 Eyeball

眼眶 Orbit

眼睛 Eye

眼輪匝肌 Orbicularis oculi

第七頸椎 7th Vertebrae

第三腓骨肌 Peroneus tertius

脛骨 Tibia

脛骨內踝 Medial malleolus (medial ankle)

脛骨外側髁 Lateral tibial condyle

脛骨前肌 Tibialis anterior

脛骨後肌 Tibialis posterior

脛骨粗隆 Tibial tuberosity

莖突舌骨肌 Stylohyoid

頂骨(顱頂骨) Parietal

喉結 Adam's apple (Laryngeal prominence)

喙肱肌 Coracobrachialis

喙突 Coracoid process

掌長肌 Palmaris longus

掌骨 Metacarpals

掌短肌 Palmaris brevis

掌腱膜 Palmar aponeurosis

提上唇肌 Levator labii superioris

提肩胛肌 Levator scapulae

腋窩 Armpit

腓骨 Fibula

腓骨小頭 Head of fibula

腓骨外踝 Lateral malleolus (lateral ankle)

腓骨長肌 Peroneus longus

腓骨短肌 Peroneus brevis

腓腸肌 Gastrocnemius

距骨 Talus

鉤狀骨 Hamate

腮腺 Parotid gland

腰 Waist

腹內斜肌 Internal abdominal oblique

腹外斜肌 External oblique

腹肌 Abdominal muscles (Abdomen)

腹直肌 Rectus abdominis

腹部肌群 ABS

腹壁脂肪體 Abdominal wall fat pad

腹橫肌 Transversus abdominis

跟骨 Heel bone(Calcaneus)

對稱 Symmetry

構圖 Composition

窩軸 Node

網格 Mesh

骰子骨 Cuboid

鼻子 Nose

鼻中隔 Septum

鼻孔 Nostril

鼻肌 Nasalis

鼻根 Root (Radix)

鼻骨 Nasal

鼻翼 Wing (Alar)

嘴巴 Mouth

標記點 Landmarks

皺眉肌 Corrugator

皺紋 Wrinkles

膕窩脂肪體 Popliteal fat pad

膝蓋骨 (髕骨) Knee cap (Patella)

蝶骨 Sphenoid

豌豆骨 Pisiform

豎脊肌 Erector spinae

輪廓 Silhouette

頜骨 Jaws

頦肌 Mentalis

16 畫以上

橈骨 Radius

橈骨粗隆 Radial tuberosity

橈側伸腕長肌 Extensor carpi radialis longus

橈側伸腕短肌 Extensor carpi radialis brevis

橈側屈腕肌 Flexor carpi radialis

橈側偏斜／橈偏(外展) Radial deviation (abduction)

橈腕背側韌帶 Extensor retinaculum

頭半棘肌 Semispinalis capitis

頭夾肌 Splenius capitis

頭狀骨 Capitate

頰肌 Buccinator

頸闊肌 Platysma

環甲肌 Cricothyroid

縫匠肌 Sartorius

臀下脂肪延伸 Inferior gluteal fat extension

臀大肌 Gluteus maximus

臀中肌 Gluteus medius

臀外側脂肪體 Lateral gluteal fat pad

臀後脂肪體 Posterior gluteal fat pad

臀部 Buttocks

臀部帶 Gluteal band

蹠骨 Metatarsals

軀幹 Torso

鎖骨 Clavicle (Collarbone)

鎖骨下三角 Infraclavicular triangle

鎖骨下窩 Infraclavicular fossa

額肌 Frontalis

額隆 Tuber frontale

踝上脊 Supracondylar ridge

鵝足 Pes anserinus

髂前上棘 A.S.I.S Anterior Superior Iliac Spine

髂後上棘 P.S.I.S Posterior Superior Iliac Spine

髂骨 Ilium

髂骨稜 Iliac crest

髂骨翼 Wing of ilium

髂脛束 Iliotibial band

髂腰肌 Iliopsoas

髕下脂肪體 Infrapatellar fat pad

髕韌帶(膝韌帶) Patellar ligament

顱骨 Skull

顱頂腱膜 Epicranial aponeurosis

髖 Hips

髖骨 Hipbone

顳肌 Temporalis

顳骨 Temporal

顳骨乳突 Mastoid process

顳線 Temporal line

顴大肌 Zygomaticus major

顴小肌 Zygomaticus minor

顴骨 Zygomatic

顴骨弓 Zygomatic arch